발칙한

왜솔가듬

THINK LIKE AN ARTIST

윌 곰퍼츠 지음
강나은 옮김

발칙한

예술가들

남다른 아이디어로 성공한
예술가의 삶과 작품에 대하여

RHK
알에이치코리아

스티브 헤어 Steve Hare 를 기리며

누구나 피카소처럼 그림을 그리거나 미켈란젤로처럼 조각을 할 수 있는 것은 아니다. 하지만 누구나 예술가처럼 생각할 수는 있다.

19세기 후반 폴 세잔은 하나의 그림에 서로 다른 두 가지 관점이 표현될 때, 그림이 더 힘 있고 생생하게 느껴진다는 사실을 발견했다. 우리도 두 개의 눈으로 사물을 바라본다는 사실을 안다.

1917년 마르셀 뒤샹이 '예술은 왜 아름다워야만 하나?'라고 질문한 순간, 예술의 방향은 완전히 변했다. 이는 우리도 떠올릴 수 있는 질문이다.

1991년 데미안 허스트가 아트 딜러를 설득하여 포름알데히드를 넣은 수조에 죽은 상어를 넣은 작품을 판매했다. 이 역시 우리도 추진할 수 있는 일이다.

누구나 예술가처럼 창의적이고도 대단한 사고 능력을 가질

수 있다. 그 방법을 찾아가는 여정을 《발칙한 예술가들》이 함께
할 것이다.

월 곰퍼츠 *Will Gompertz*

CONTENTS

들어가며

'크리에이티브creative'는 뜨거운 주제이다.
전 세계가 창조성에 대해 목소리를 높인
다. 창조성이 미래의 번영에 핵심적인 요
소가 될 것이라고 강조한다. 그렇다면 창
조성은 정확히 무엇이고 어떤 원리로 작
동할까? 기발하고 새로운 아이디어를 쉽
게 떠올리는 사람이 따로 있다면, 그 이유
는 무엇일까? 창조력은 애초에 타고나는
것일까, 아니면 태도나 행동으로 인해 만
들어질 수 있는 것일까?
예술가의 이야기를 통해 이에 대한 답을
얻을 수 있다.

우리는 모두 예술가다.

인간은 상상력이 풍부하다. 복잡한 생각을 머릿속에 품고 그것을 현실로 이루는 데 필요한 인지 과정은 인간 외에 그 어떤 동물이나 기계가 흉내 낼 수 없다. 인간에게는 아무것도 아닌 일인데 말이다. 인간은 늘 이러한 능력을 사용하고 있다. 식사를 준비하는 일에서부터 친구에게 재치 있는 문자를 보내는 일까지, 일상 속에서 그다지 특별하지 않다고 생각되는 행동조차 사실은 상상력과 창의력이 있기에 가능한 일이다. 또한 그 능력을 잘 키우기만 한다면, 아주 특별한 일도 할 수 있게 된다.

상상력을 사용할 때 우리의 내면과 삶의 경험이 좀 더 활기차고 풍요로워진다. 머리를 쓰고 생각을 해야 자신이 지닌 역량을 발휘할 수 있다. 나는 무관심하거나 호기심이 없는 예술가를 단 한 번도 만나본 적이 없다. 예술가뿐만 아니라 성공한 요리사, 정원사, 스포츠 감독 등도 마찬가지다. 자신의 분야에 뜨거운 열정을 품고 있으면서 혁신을 두려워하지 않는 이들의 반짝이는 눈빛 속에는 마치 만져질 것처럼 생생한 생명력이 있다. 창조성이 지닌 힘일 것이다.

우리 안에 있는 창조성을 어떻게 키워나갈 수 있을까? 창조성을 어떻게 마음껏 발휘할 수 있을까? 자신의 삶을 비롯해 더 넓은 세상을 나아지게 만드는 과감하고 독창적인 생각을 어떻게 떠올릴 수 있을까? 조금 더 구체적으로는, 상상력으로 떠올린 혁신적인 아이디어를 어떻게 눈에 보이는 실제 결과물로

바꿀 수 있을까? 나는 삼십 년이 넘도록 이 같은 질문을 품고 있다. 처음에는 그저 새로운 아이디어와 재능 있는 사람에게 매료되었지만 출판인, 저자, 방송인, 기자로 살면서 그 질문은 내 직업의 일부가 되었다.

나는 영국 미술가 데미안 허스트Damien Hirst부터 아카데미상 다관왕인 미국의 배우 메릴 스트립Meryl Streep까지, 창조적인 사고방식을 지닌 사람을 만나고 관찰할 수 있는 특권을 누렸다. 물론 그들은 서로 다른 개인이지만 적어도 한 가지 측면에서는 그리 다르지 않았다. 소설가부터 영화감독, 과학자, 철학자까지 창조성을 기반으로 성공을 거둔 사람이 지닌 몇 가지의 공통적인 특징을 알게 된 것이다. 그 누구도 흉내 낼 수 없는, 차원이 다른 능력을 포착했다는 뜻이 아니다. 그들에게 내재되어 있던 재능이 자라나고 점점 확장되는 기본적인 방법과 과정을 발견했다는 의미이다. 이를 배우고 적용한다면, 우리 안에 숨어 있는 창조성에 날개를 달아줄 수 있다.

모든 사람이 창조성을 지녔다는 사실은 의심할 여지가 없음에도 불구하고, 창조성을 타고난 사람이 따로 존재하는 것처럼 느껴지기도 한다. 그러나 특별히 작곡에 능한 사람이 있다고 해서 작곡을 못 하는 사람이 창조적이지 않은 것은 아니다. 모든 사람에게는 특정한 분야의 예술가가 될 수 있는 자질이 완벽히 내재되어 있다. 생각을 떠올리는 능력, 시간과 공간의 틀에서

벗어나 추상적인 상상을 해보는 능력, 서로 관련이 없거나 낯설게 보이는 것을 조합하는 능력 등 누구에게나 창조성이 있다. 우리는 몽상이나 추측, 심지어 거짓말을 할 때도 창조성을 사용한다.

자신에게는 창조성이 없다고 믿거나 혹은 창조성을 발휘할 방법을 모른다고 말하는 사람도 많다. 이는 창조성에 대한 자신감을 잃어버리는 결과로 이어진다. 그래선 안 된다. 자신감은 매우 중요하다. 예술가도―평범한 사람과 마찬가지로―다른 사람의 평가를 받는 일을 두려워한다. 하지만 예술가는 '자신에 대한 의심'을 극복하고 '자신에 대한 신뢰'를 끌어모아 창작을 해나간다. 시간이 남아돌던 청년들은 스스로에게, 그리고 세상에게 자신들이 음악가라는 사실을 보여줄 수 있다는 자신감을 품고 비틀스The Beatles가 되었다. 그들은 사람들이 음악을 들려달라고 청할 때까지 기다리지 않았다. 예술가는 그림을 그려도 되겠느냐고, 글을 써도 되겠느냐고, 연기나 노래를 해도 되겠느냐고 허락을 구하지 않는다. 그저 실행할 뿐이다.

예술가가 특별한 이유는 창조성 때문이 아니다. 창조성은 예술가에게만 있는 것이 아니라, 우리 모두에게 있다. 다만 성공한 예술가는 자기 자신이 집중할 대상을 찾아내는 데 탁월했을 뿐이다. 창조성을 활짝 펼칠 수 있고 내재된 재능을 발산할 수 있는 흥미로운 영역을 찾음으로써, 그들은 특별해질 수 있었다.

1980년대에 이십 대 초반이었던 나는 런던의 새들러스 웰스 극장Sadler's Wells Theatre에서 무대 담당자로 일하고 있었다. 내가 미술, 그리고 다른 어떤 분야에서도 별다른 재능을 발견하지 못한 때였다. 하지만 실용성을 대변하는 기술과 환상을 표현하는 연기가 서로 조화를 이루는 극장의 성격에 이끌렸다. 막이 오르기 전이나 쇼가 진행 중일 때는 항상 분주했고 힘들었다. 하지만 무대가 끝난 후 관객이 떠나고 나면 다 함께 모여 긴장을 풀고 술을 마셨다. 이때 연기자와 작가도 합류했다. 극장 안에 존재하는 엄격한 계급이 사라지는 순간이었다. 지위와 분야에 관계없이 모두가 함께 어울렸고 가끔 내 옆자리에 전설적인 인물이 앉아 있기도 했다. 대체로 발레계의 인물이었다. 새들러스 웰스 극장의 가장 대표적인 공연 분야가 발레였기 때문이다.

어느 날은 세르게이 디아길레프Sergei Diaghilev가 설립한 전설적인 발레단 발레 뤼스Ballets Russes의 솔리스트였다가 훗날 로열 발레단The Royal Ballet을 설립한 니넷 디 밸루아Ninette de Valois가 앉아 있었고, 또 어느 날은 거장 안무가 프레더릭 애슈턴Frederick Ashton이 차가운 샤블리 와인이 담긴 와인글라스의 테두리를 톡톡 두드리며 최근 떠도는 소문을 이야기했다. 영국의 시골 마을에서 자란 순진한 청년이었던 나는 그들과 함께 있는 시간이 무척이나 매혹적이었고 흥미로웠다.

소위 말하는 진짜 예술가, 즉 무언가를 만들어냄으로써 경제적으로도 윤택하고 명성도 얻은 독립적인 영혼을 처음 만난 시기도 이때였다. 런던의 허름한 술집에서도 예술가의 존재감은 두드러졌다. 니넷 디 밸루아와 프레더릭 애슈턴은 아무런 노력을 하지 않아도 사람들의 시선을 끌었고, 무례한 방해를 받는 일도 거의 없었다. 강한 내면을 지니고 있는 데다 압도적이고 매혹적인 자신감을 발산했었기 때문이다. 그들은 초인이 아니었다. 평범한 사람과 마찬가지로 결점이 있었고 때때로 움츠러들기도 했다. 하지만 상상력에 불을 지피는 무언가와 능력을 펼칠 기회를 만드는 무언가를 찾았다. 그들에게 '무언가'는 춤이었다. 어떻게 그것을 찾아내고 그것을 키울 수 있었을까? 그들에게서 배울 수 있는 점은 무엇일까?

이 책은 그 질문에 답하고자 하는 나의 시도다. 수많은 예술가의 세계를 직접 관찰하면서 알게 된 것들을 통해, 놀라울 만큼 창조적인 예술가는 창조성을 어떻게 자극하는지 또 그 창조성을 어떻게 이용하는지 풀어내고자 한다. 창조성에 관해 가장 많이 가르쳐줄 수 있는 사람은 아마도 화가, 조각가, 영상 제작자, 무대 위의 공연자와 같은 예술가일 것이다. 그들의 작업 과정에 나타나는 특징을 살펴보면, 창조적인 사람이 어떤 방식으로 생각하고 또 어떻게 대단한 일을 이루어내는지 이해할 수 있다. 여러 예술가의 창작 과정 중에서 내가 가장 핵심적이라고

느낀 작업 방법이나 태도에 대해 다룰 것이다. 이를 통해 캔버스에 밑칠을 하는 방법이나 빛을 그리는 방법 따위의 구체적인 예술 기법이 아니라, 예술가가 어떤 방식으로 생각하고 작업해 그토록 멋진 결과를 만들 수 있었는지 확인할 수 있다.

오늘날 우리에게 창조성의 가치가 점점 더 중요해지는 이유는 급변하는 디지털 시대를 살고 있기 때문이다. 여러 면에서 오늘날의 기술적인 진보는 신나는 일이자 우리를 자유롭게 해 주는 일이다. 인터넷 덕분에 수많은 자료와 정보를 간편하게 얻을 수 있을 뿐만 아니라 마음이 맞는 사람을 만나 네트워크를 형성하기도 쉬워졌다. 그리고 인터넷은 전 세계에 상품을 소개하거나 상품을 구할 수 있는 플랫폼을 제공하는 역할도 한다. 이 모든 일 덕분에 우리는 더욱 창조적인 삶을 살 수 있게 되었다. 하지만 인터넷이 삶을 지나치게 장악하고 있다는 점은 큰 문제로 떠올랐다. 여러 가지 긍정적인 효과를 얻었지만, 지나치게 분주한 상황에 놓인 것이다. 사람들은 그 어느 때보다 정신없는 하루하루를 보내야 한다. 앉아서 쉴 때조차 수많은 문자메시지와 이메일, 트위터 트윗이 나타난다. 24시간 그리고 일주일 내내 긴장을 풀 수 없는 세상, 많은 일을 요구받는 집요한 세상에서 살고 있다고 해도 과언이 아닐 만큼 바쁘다.

게다가 인공 지능의 시대가 도래하고 있다. 전에 경험한 적 없던 일이 일상을 파고들다 일상을 장악할 것이다. 느리지만 확

실하게 우리의 삶 전체가 그 영향을 받을 것이다. 특별한 교육을 받은 사람만이 할 수 있다고 믿었던 일을 똑똑한 소프트웨어가 맡아 처리하는 것은 피할 수 없는 미래이다. 의사, 변호사, 회계사를 비롯한 많은 사람이 자신의 영역을 침범하는 기술 발전이 보내는 조용한 위협을 감지하고 있을 것이다. 이미 우리는 자유와 삶의 방식이 침범당할 것이라는 불안감을 느끼고 있다. 이를 대처할 수 있는 가장 좋은 방법은 고도의 기술로도 구현할 수 없는 능력인 상상력으로 맞서는 것이다. 자신 안에 있는 창조성을 발휘할 때, 우리는 디지털 세상 속에서도 만족감과 목표, 자신의 위치를 찾을 수 있다.

창조적인 사람은 직장에서 점점 더 높은 평가와 보상을 받게 될 것이다. 분명 좋은 결과이지만 그게 전부는 아니다. 새로운 것을 만들어내는 행위 자체에서 깊은 만족감을 얻고, 삶의 의미와 보람을 찾을 수 있다는 데 주목해야 한다. 물론 시도하는 과정에서 화가 날 수도 있고 때로는 낙담을 할 수도 있다. 그럼에도 불구하고 머릿속에 떠오른 아이디어를 현실로 구현하는 일이야말로, 우리가 살아 있다는 기분과 세상과 연결되어 있다는 기분을 느끼게 해줄 것이다. 이를 통해 우리는 인간다움을 더없이 긍정하고 사랑하게 된다.

창조성은 자신을 표현하는, 중요하고 강력한 힘이다. 독재자가 시인을 잡아서 가두는 횡포를 부리거나 극단주의자가 예

술품을 파괴하는 이유는 그들이 자신과 정반대되는 생각을 드러내는 사람에게 위협을 느끼기 때문이다. 이는 창조성이 지닌 힘이 세다는 의미이기도 하다. 현재 우리는 기후 변화, 테러리즘, 빈곤 등의 수많은 문제가 일어나는 급박한 세상에서 살아가고 있다. 어쩌면 이 모든 것은 물리적인 힘으로 해결할 수 있는 문제가 아니라 창조적인 힘으로 해결해야 할 문제일지도 모른다. 동물처럼 행동하길 피하고 예술가처럼 생각할 때, 위기를 극복할 수 있을 것이다. 그렇기 때문에 그 어느 때보다 창조성이 중요하다.

예술가의 삶과 작품을 들여다보는 일은 우리 안에 숨어 있는 창조성을 발견하는 일과 같다. 우리는 모두 예술가이다. 이 사실을 믿어야 한다.

모든 아이는 예술가다.
문제는 어른이 되어도 예술가로 남아 있냐는 것이다.

파블로 피카소

PART 1

그들이 예술가가 될 수 있었던 이유, 창조성

1 초라한 낭만보다 우아한 전략

앤디 워홀
빈센트 반 고흐
시애스터 게이츠

화가와 조각가를 낭만적인 직업이라고 생각하는 등 우리는 예술가에 대한 환상을 지니고 있다. 그들을 이상적인 존재로 바라보기도 한다. 먹고살기 위해, 혹은 형편에 따라 하고 싶지 않은 일을 하며 힘들게 인생을 살아가는 평범한 우리와 달리, 예술가는 현실과 타협하지 않는 것처럼 느껴진다.

예술가에 대한 고정된 이미지는 또 있다. 예술가는 자신의 꿈을 좇을 뿐, 그 외의 환경이나 결과에 연연하지 않고 자신만의 길을 간다. 예술가는 진실하고 영웅적이며 어쩔 수 없이 이기적이다. 예술가는 으레 (조르주 쇠라Georges Seurat가 그랬듯) 예술을 위해 은신처에 들어간 채로 지내기도 하고, (조지프 말러드 윌리엄 터너Joseph Mallord William Turner가 그랬듯) 폭풍우가 치는 바다 한가운데에서 배의 돛대에 자기 몸을 묶기도 하고, (콘스탄틴 브랑쿠시Constantin Brancusi가 그랬듯) 수천 킬로미터를 걷기도 한다. 예술가는 결코 타협하지 않으며 가치 있고 의미 있는 작품을 만들어내는 일에만 몰두한다. 예술가에게는 용기와 고귀함이 넘친다.

그런데 꼭 그렇지만은 않다.

WHEN BANKERS DINE TOGETHER THEY DISCUSS ART, WHEN ARTISTS DINE TOGETHER THEY DISCUSS MONEY.

Oscar Wilde

은행가들은 식사를 하며 예술을 논하고,
예술가들은 식사를 하며 돈을 논한다.

오스카 와일드

지독한 날씨 속에서 가축을 보호하는 농장 주인도—예술가와 다름없이—용기 있고 고귀하며 목표에 집중하는 사람이다. 마지막 손님이 자정쯤 나갔는데도 다음 날 새벽 네 시에 힘든 몸을 일으켜 최고의 재료를 구하러 가는 레스토랑 주인과 집을 짓느라 손에 굳은살이 생기고 허리 통증을 앓게 된 벽돌공도 마찬가지다. 그들이 하는 일의 가치에 대해 세상이 어떻게 평가하든지 간에 이상을 위한 헌신과 목표, 진지한 마음가짐은 서로 다를 바가 없다.

예술가의 목표가 특별히 낭만적이거나 유달리 고귀한 것은 아니다. 그저 먹고살 수 있는 것, 그리고 운이 좋다면 하는 일을 계속할 수 있을 만큼 돈을 버는 것이다. 하지만 농장 주인이나 레스토랑 주인이 현금 흐름이나 운영 수익에 대해서 몇 시간이고 이야기를 나눌 수 있는 것과 달리, 예술가는 돈이라는 주제에 관해서라면 입을 굳게 다무는 것처럼 보인다. 돈을 논하는 행위를 조금은 천박하고 품위가 떨어지는 일이라고 여기기 때문이다. 이처럼 몇몇 예술가의 경우, 구질구질한 현실에 찌들지 않은 신과 같은 존재로 남아 예술가에 대한 환상을 깨지 않으려고 한다.

그러나 예외도 있다. 앤디 워홀Andy Warhol은 돈과 물질주의에 강렬하게 마음을 사로잡혀, 이를 아예 창작 활동의 주제로 삼았다. 그는 작품을 만드는 작업실을 '공장'이라 불렀으며, "돈

을 버는 것은 예술이고, 일하는 것도 예술이며, 좋은 사업은 최고의 예술이다."라는 유명한 말을 남기기도 했다. 그는 여러 소비재와 유명인의 모습, 심지어 달러 기호까지 스크린 인쇄로 찍어냈다. 돈의 이미지를 만들어 실제 돈과 교환한 셈이다. 이는 정말 기발한 사업 아이디어다.

그는 사업가와 같은 면모를 지닌 사람이었다. 사실 성공한 모든 예술가는 대개 사업가와 같은 면모를 지니고 있다. 그래야만 한다. 농장 주인이나 레스토랑 주인, 벽돌공처럼 예술가 역시 자신의 사업을 운영하고 있는 사장이다. 예리한 마케팅 감각이 필요하고 브랜드에 대해 완벽하게 이해해야 한다.

예의를 차려야 하는 자리에서는 언급하지 않지만, 사실 예술가의 내면에는 세속적인 기업 논리가 온전히 배어 있다. 이같은 면이 없다면 지속적으로 성공할 수 없다. 예술가는 브랜드의 특별한 가치를 그 무엇보다 높이 사는 부유한 고객에게, 실용적인 기능이나 목적이 전혀 없는 상품을 판매하는 사업을 하는 사람이기 때문이다. 베니스나 암스테르담, 뉴욕 같은 예술의 중심지가 국제적으로 대단한 사업의 중심지이기도 한 것은 결코 우연이 아니다. 그라피티 예술가가 벽에 이끌리듯, 예부터 오늘날까지 사업가의 본능을 지닌 예술가는 돈에 이끌린다.

페테르 파울 루벤스Peter Paul Rubens는 훌륭한 예술가이자 뛰어난 사업가였다. 그의 조수들이 안트베르펜에 있는 작업실

GOOD BUSINESS IS THE BEST ART.

Andy Warhol

좋은 사업은 최고의 예술이다.

앤디 워홀

앤디 워홀 〈달러 사인Dollar Sign〉

이자 공장에서 작업을 하는 동안, 그는 화려한 유럽 귀족의 집과 성을 방문해 체면을 유지하고 싶다면 자신의 거대한 바로크 미술 작품을 그레이트 홀에 걸어 두어야 한다고 말했다. 에이본 레이디Avon Lady°보다 먼저 방문 판매 사업의 사례를 보여주었던 것이다.

예술가는 곧 사업가다. 자신의 창작욕을 만족시키는 작품 활동을 독자적으로 지속하기 위해 모든 일을 한다. 때로는 작업실의 임대료를 내기 위해서, 필요한 재료를 사기 위해서, 혹은 긴 창작 기간 동안 끼니를 이어나가기 위해서 돈을 빌리기도 한다. 오로지 작품을 팔아서 돈을 갚고 다음 작품에 투자할 수 있을 만큼 이윤을 남기겠다는 희망 하나로 말이다. 운이 좋다면 기대했던 것보다 조금 더 높은 값에 작품이 팔릴 수도 있을 것이다. 또 일이 계속 잘 풀리면 조금 더 크고 좋은 작업실을 빌리는 것이 가능해질 수 있고 조수를 고용할 수 있을지도 모른다. 어쩌면 하나의 사업체를 세우게 될 수도 있다.

지적 동기 및 감정적 동기는 이윤을 높이는 데 있어 직접적인 요소는 아니지만 분명 핵심적인 요소이다. 이윤은 자유를 벌어다 주고, 그 자유는 예술가에게 가장 가치 있는 재화인 시간을 벌어다 주기 때문이다.

○ 미국의 화장품 회사 에이본 프로덕츠Avon Products' Inc.의 방문 판매 직원

빈센트 반 고흐Vincent van Gogh는 낭만적인 이미지로 느껴지는 보헤미안 중 가장 칭송받는 화가일 것이다. 하지만 그는 사업가와 같은 면모를 가지고 있었으며, 예술 작업의 상업적 측면을 잘 이해하는 사람이었다. 지독한 가난에 시달린 생활 보호 대상자가 아니라, 미술상이었던 남동생 테오 반 고흐Theo van Gogh 와 협력 관계를 맺은 벤처 사업가였다. 테오는 자금을 담당했으며, 빈센트에게 상당한 투자를 했다. 덕분에 빈센트는 비싼 캔버스와 물감이 떨어지는 일이 거의 없었다. 필요한 경우 거처, 식사, 옷도 얻을 수 있었다.

빈센트는 테오가 자신에게 중요한 수입을 제공하고 있다는 사실을 알고 있었으며, 마치 작은 회사의 사장이 은행가를 대하듯 테오에게 온 정성과 관심을 쏟았을 뿐만 아니라 자신의 그림 작업이 어떻게 진행되고 있는지 계속해서 알렸다. 빈센트가 쓴 편지를 살펴보면, 상업적 성공의 의무를 완전히 받아들이는 내용을 비롯해 작품을 창작하는 대가로 지원금을 요청하는 내용도 발견할 수 있다. 그 예로, 어떤 편지에는 "그림으로 돈을 벌기 위해 노력하는 것은 나의 절대적인 의무이다."라고 쓰여 있다.

그들의 협력은―'빈센트 반 고흐 주식회사'라고 해도 될 만한―공동 투자 사업이나 마찬가지였다. 빈센트는 유연한 태도를 가지고 있었고 작품에 대한 요구 사항에 협조해야 한다는 점을 이해하고 있었다. 1883년에는 테오에게 "나는 그 어떤 경

우에도 중대한 의뢰를 거절하지 않을 것이며, 설사 내 마음에 들지 않더라도 요구 사항에 맞춘 작품을 그리기 위해 노력할 것이다. 필요하다면 재작업을 할 수도 있다."라고 약속하기도 했다. 빈센트는 테오의 투자를 성공적으로 유치하기 위해 "내가 물감을 칠한 캔버스는 텅 빈 캔버스보다 가치 있다."라는 사업가다운 표현도 사용했다.

그는 그림 사업이 실패할 경우 대안도 있었다. "사랑하는 테오야, 나는 이 지경이 아니었다면, 그리고 망할 그림에 미치지 않았더라면 아마 퍽 괜찮은 미술상이 되었을 거야." 이는 다소 지나친 낙관이었다. 빈센트는 한때 미술상으로 일한 적도 있었지만 성공을 거두지 못했기 때문이다. 하지만 미술상이었던 경력은 빈센트가 예술 작업의 상업적 측면을 이해하고 있다는 사실을 입증하는 부분이다. 그는 상황이 나쁠 때면 그림을 팔려 했다.

앞서 언급했던 앤디 워홀의 "돈을 버는 것은 예술이고, 일하는 것도 예술이며, 좋은 사업은 최고의 예술이다."라는 말에 한 문장을 더하면 좋겠다. '그리고 최고의 예술가는 좋은 사업가이다.'라고 결론을 더하면 어떨까. 반 고흐 형제를 예로 들면서 말이다. 잘 알려진 바와 같이 빈센트와 테오의 동업이 곧 성공으로 이어지지는 않았다. 하지만 두 사람 모두 삼십 대 중반의 나이에, 그러니까 빈센트 반 고흐 주식회사가 제대로 호황을

누리기 전에 세상을 떠나지 않았다면 어땠을까. 아마도 세상에서 가장 유명하고 사랑받는 순수 예술 브랜드를 창조한 사람들로서, 그 결실을 풍요롭게 누렸을 것이다.

　예술가와 사업가는 서로 모순되는 말이 아니다. 창작 활동을 통해 성공을 거두기 위해서는 사업가와 같은 시각이 반드시 필요하다. 레오나르도 다빈치Leonardo da Vinci는 "내가 오래전에 발견한 사실은 성공을 거둔 사람은 그냥 앉아서 특별한 무언가가 다가오기만을 기다리지 않는다는 것이다. 그들은 무언가에 먼저 다가간다."라고 말했다. 무언가에 먼저 다가가는 일, 그리고 가치 없는 것을 가치 있는 것으로 바꾸는 일이 예술가의 일이다.

　예술가의 일은 다른 사업가의 일과 같다. 미래를 전망하며 행동하고, 독립적인 태도를 지녀야 한다. 또 경쟁을 피하는 것이 아니라 야심 차게 경쟁에 뛰어들어야 한다. 이는 20세기 초반에 모든 예술가가 파리로 향했던 이유 중 하나이기도 하다. 파리는 그야말로 모든 일이 일어나는 장소였다. 예술을 찾는 고객은 물론 네트워크, 아이디어, 다양한 소식 등이 한데 모여 있었다. 치열한 경쟁이 계속되었고, 그 속에서 하루 벌어 하루 먹고사는 삶은 어떤 면에서 예술가의 창작욕에 더욱 불을 붙이기도 했다.

　예술은 경쟁할 수 없는 분야라고 생각하는 사람이 많지만, 사실 예술가는 경쟁을 피할 수 없다. 야심 찬 예술가라면, 상금을

내건 각종 행사나 금메달을 시상하는 비엔날레 등에서 새로운 기회를 얻을 수 있을 뿐만 아니라 자신과 자신의 브랜드를 알릴 수도 있다. 2015년 카디프에서 열린 아르테스 문디Artes Mundi 에서 미술상을 수상한 미국 예술가 시애스터 게이츠Theaster Gates 역시 경쟁의 수혜자 중 한 명이다. 사만 파운드의 상금을 받은 그는 수많은 사람으로부터 찬사를 얻고 다수의 언론 매체에 실렸다. 뿐만 아니라 상금을 다른 아홉 명의 최종 후보들과 나누는―매우 드물고 인심 좋은―결정을 내렸는데, 이는 단연 큰 화제가 되었다. 그는 그야말로 매우 드물고 인심 좋은 예술가였다.

설치 예술가이자 사업가, 그리고 사회 활동가인 시애스터 게이츠는 내가 만나본 사람 중 가장 진취적인 태도를 지니고 있는 사람이다. 그는 시카고에서 나고 자랐으며, 지금도 그곳에서 살고 있다. 시카고 내 도심이나 노스 사이드는 아름답지만, 시애스터 게이츠는 그리 아름답지 않은 사우스 사이드에 살고 있다. 이 지역은 판자를 댄 허름한 집과 공터가 많고, 실업률은 높고 야망은 낮으며, 위험한 일이 일어날 수 있는 데다, 수백 건의 총기 난사 사건이 일어나 미국의 '살인 수도'라고도 불리는 곳이다.

시애스터 게이츠는 사우스 사이드에 사는 99.6퍼센트의 사람이 흑인이라고 밝히며, 만약 이 지역을 걷고 있는 백인이 있다면 그는 마약을 찾고 있거나, 사회 복지사이거나, 잠복 경찰일

것이라고 말했다. 또 떠나는 사람은 있지만 들어오는 사람은 없는 '사회적 바닥과 같은 지역'이라고 그 동네를 표현했다. 하지만 2006년 그는 그러한 법칙을 거스르며 사우스 사이드로 이사했다. 집값이 싸고, 하이드 파크Hyde Park를 가로지르면 자신이 미술 프로그래머로 일하던 — 그리고 지금도 일하는 — 시카고 대학The University of Chicago까지 금방 도착할 수 있다는 이유에서였다.

시애스터 게이츠는 사우스 도체스터 애비뉴 6918번지에 있는, 한때 과자점이었던 일 층짜리 집을 샀다. 그곳에서 작은 방을 작업실로 바꾸어, 도자기를 만드는 취미 활동을 이어갔다. 그는 가장 낮은 급의 재료라고 여겨지는 진흙으로 아름답고 가치 있는 것을 만들어내는 도예의 매력에 빠졌다. 처음에는 대단하지 않은 부업으로 생각했지만, 결국 도예로 인하여 시애스터 게이츠는 미술계의 중요한 인물이 된다.

주말이면 직접 만든 항아리와 주전자, 접시, 머그잔 등을 지역 장터에 가지고 나간 것이 시작이었다. 그런데 가판대에서 그것을 판매하고 있으면 화가 나기 일쑤였다. 마음을 다해 손수 만들었지만 사람들은 그저 더 싸게 사기 위해 흥정만 했기 때문이었다. 그는 값싸게 팔아 가치를 떨어뜨리느니 차라리 돈을 받지 않고 주는 편이 낫겠다고 생각했다. 결국 지역 장터에 나가는 것을 그만둔 그는 고상한 미술계로 진입하는 것을 시도해 보

기로 했다. 이미 많은 백인 작가의 도자기 작품이 최고의 갤러리에 전시되거나 미술관에 소장되어 있었다. 그레이슨 페리Grayson Perry나 엘리자베스 프리치Elizabeth Fritsch 같은 독립적인 도예가가 미술계에서 중요한 위치를 차지하던 때였다.

2007년 시애스터 게이츠는 마침내 시카고의 하이드 파크 아트 센터Hyde Park Art Center에서 도자기 작품을 전시할 기회를 얻게 되었다. 그런데 그는 전시회에 작은 반전을 숨겨놓았다. 도자기 작품을 자신이 만든 것이 아니라 '쇼지 야마구치'라는 동양의 전설적인 도예가가 만든 것으로 소개한 것이다. 쇼지 야마구치는 사실 실존하지 않는 인물이었다. 그는 자신의 도플갱어이자 가상의 캐릭터를 만듦으로써 자신의 그릇들을 예술 작품으로 변모시키고자 했다. 쇼지 야마구치라는 이름은 시애스터 게이츠에게 큰 영향을 준 사람과 지역의 이름을 조합해 만들었다. 일본의 도예 거장으로 일본을 비롯해 전 세계적으로 명성을 떨친 하마다 쇼지Hamada Shoji에서 '쇼지'를, 시애스터 게이츠가 일 년 동안 머물며 도예를 배운 도시 야마구치Yamaguchi에서 '야마구치'를 따온 것이다.

눈앞에 보이는 접시와 그릇을 만든 사람이 그들과 같은 지역에 사는 중년의 아프리카계 미국인이 아니라 먼 나라 일본의 장인이라고, 관람객을 그럴듯하게 속였다. 그는 가상 인물의 인생 이야기도 다음과 같이 정교하게 꾸며냈다. 쇼지 야마구치는

미시시피주 이타왐바 카운티의 아름다운 검은 진흙에 매료되어 1950년대에 미국에 왔으며, 이후 정착하여 흑인 여성과 결혼했다. 1991년에 이르러 노년에 들어서자 자신이 태어난 곳을 아내에게 보여주고 싶어 함께 일본으로 떠났는데, 비운의 자동차 사고로 인해 두 사람 모두 목숨을 잃게 되었다…. 관람객은 이 같은 일생을 보낸 쇼지 야마구치에게 존경심을 느꼈고 전시회는 좋은 반응을 얻었다.

하지만 얼마 후 그 모든 것이 사기였다는 사실이 밝혀졌고, 훨씬 격렬한 반응이 터져 나왔다. 미술계는 기쁘게 환영했다. ─이토록 대단한 농담꾼이라니! 얼마나 재치 있는 사람인가! 도자기 작품도 괜찮았지만 세상에, 그는 대단한 예술가였다! ─개념 미술의 신화 시애스터 게이츠는 그렇게 탄생했다.

진취적인 사업가 정신을 품은 그가 수십 년 동안 기다려온 기회를 놓칠 리 없었다. 자신의 지위를 예술가로 격상시킨 이후부터 지금까지 시애스터 게이츠가 이룬 일은 대단하기도 하고 영감을 불러일으키기도 한다. 그는 자신의 깊은 지식과 열정을 인공 환경 개발, 부모의 종교적 가치 실현, 그리고 스스로의 지적, 예술적 능력 개발에 쏟았다. 거기에 타고난 말솜씨와 도박사 기질, 선교사 같은 열정까지 더해져, 그는 결국 문화 사업가가 되었다. 즉, 자신의 높은 지위를 이용해 자신의 지역 사회를 발전시키는 예술가가 된 것이다. 예술계에 로빈 후드가 있다면 단

연 시애스터 게이츠일 것이다.

시애스터 게이츠는《아트 리뷰Art Review》가 선정한 '2014년 가장 영향력 있는 인물 100인' 중 50위 안에 들기도 했다. 최고의 큐레이터, 미술관장, 상상할 수 없을 만큼 부유한 수집가와 어깨를 나란히 한 것이다. 대단한 사람들이 그의 작품을 구매하여 대단한 장소에 전시한다. 그가 파는 것이 쓰레기라는 점을 고려하면 이 같은 결과는 더욱 놀랍다고 할 수 있다. 그는 자신이 사는 황폐한 동네의 버려진 건물에서 쓸모없는 재료를 찾아 작품을 만든다. 하지만 재료가 쓰레기일 뿐이다. 부서진 마룻장, 쪼아낸 콘크리트 기둥, 낡은 소방 호스 등을 털고 닦아 현대적 아름다움을 지닌 깔끔한 나무틀 속에 넣는다. 그러고는 많은 돈을 받고 판매한다. 이는 참으로 괜찮은 사업이다.

그의 예술이 특별한 이유는, 사회에서 예술과 예술가가 지니고 있는 높은 지위를 이용하여 사우스 사이드를 더 살기 좋은 지역으로 바꾸었기 때문이다. 그는 자신이 돌무더기와 폐허에서 구한 재료로 만든 작품을 사기 위해 수집가가 지불하는 금액이 솔직히 놀랍다고 말했다. 매사추세츠 대학교University of Massachusetts 강연에서 "사람들이 소방 호스나 건물의 낡은 목재, 지붕 조각 같은 재료로 만든 작품을 그토록 큰돈을 주고 살 만큼 좋아할 줄은 상상도 하지 못했다."라고 밝혔고, 이 강연 내용은《뉴요커The New Yorker》에 실리기도 했다. 사람들은 그의

작품을 정말 사랑한다. 어쩌면 그 이유 중 일부는 그가 벌어들인 돈을 어디에 쓰는지 알고 있기 때문일 것이다. 작품을 팔아 번 돈을 그 작품의 재료를 제공한 폐가를 고치는 데 다시 사용하고, 그곳에 부재했던 사랑과 정성을 쏟아붓는다. 그리하여 부서진 것은 아름다운 것이 된다.

사우스 도체스터 애비뉴에 가면 시애스터 게이츠의 활동을 확인할 수 있다. 그곳에는 곧장 시선을 사로잡는 세 채의 집이 있다. 첫 번째 집은 사우스 도체스터 애비뉴 6918번지에 있는, 한때 시애스터 게이츠의 집이자 도예 작업실이었던 건물이다. 지금은―리스닝 하우스Listening House라고 불리는―작은 문화 센터가 되었는데, 내부에는 2010년에 폐업한 닥터 왁스 레코드Dr Wax Records의 음반으로 가득하다. 다음 집은 사우스 도체스터 애비뉴 6916번지에 있는, 2008년 금융 위기 이후 시애스터 게이츠가 매입한 건물이다. 그는 이 집을 세로로 된 비닐 조각으로 장식하고는 아카이브 하우스Archive House라는 새로운 이름을 붙였다. 이곳에는 오래된 잡지 《에보니Ebony》를 비롯해 지금은 없어진 프레리 애비뉴 서점Prairie Avenue Book-shop의 장서 수천 권, 시카고 대학교 미술사학부의 유리 환등 슬라이드 수만 점이 있다. 마지막 집은 사우스 도체스터 애비뉴 6901번지에 있는, 시애스터 게이츠가 현재 살고 있는 건물이다. 맨 위층에는 그가 살고 있으며, 일 층은 영화를 보거나 영화 제

작 수업을 들을 수 있는 영화관이자 모임 공간으로 사용된다. 현재는 블랙 시네마 하우스Black Cinema House라고 알려져 있다.

아프리카계 미국인 문화의 중심지로 불리는 이 공간들은 모두 기존 건물을 고쳐서 만든 것이며 이를 하나로 묶어 〈도체스터 프로젝트Dorchester Projects〉라고 부르기도 한다. 시애스터 게이츠는 '거트 리해브gut-rehab'°라는 재건 방식으로 건물을 탈바꿈시켰다. 기존 건물에서 떼어낸 폐기물을 작품의 재료로 사용하고, 그렇게 만든 작품이 부유한 수집가에게 팔리면 그 돈으로 작품의 재료를 제공한 건물에 새 삶을 불어넣었다.

시애스터 게이츠는 재건 과정 중 화려하지 않고 시간도 많이 드는 힘든 노동 작업에서 가장 큰 즐거움을 느꼈다. 교사인 어머니와 지붕을 이는 기술자인 아버지 사이에서 아홉째 아들이자 외아들로 태어난 그에게 육체노동은 중요한 것이다. 그는 사람들의 시선을 온통 빼앗고 있는 디지털 세상이 당혹스럽다고 말했다. 특히 공업 예술에서 수작업의 역할이 줄어드는 점을 걱정하고 있다.

그는 다음과 같은 말을 하기도 했다. "노동에는 세련된 솜씨와 섬세함이 필요하다. 그것을 되찾아야 한다. 노동에 다시 존엄성을 부여해야 한다. 세상 전체가 과학 기술 중심으로 돌아가

° 기둥, 서까래 등 주로 골조 부분을 유지하고 나머지는 교체하는 방식

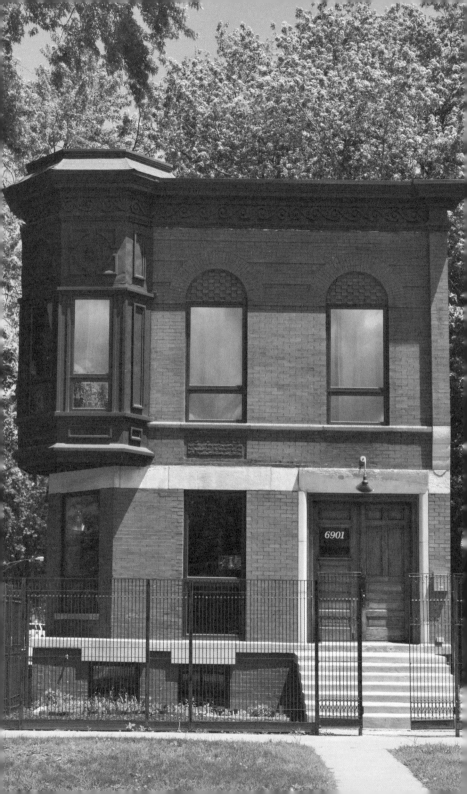

시애스터 게이츠 〈도체스터 프로젝트〉

지는 않을 것이다. 솜씨가 밴 손이 새로운 기회의 영역을 만들어낼 것이다. 과학 기술 연구원이라고 해서, 자신의 집 배수관을 교체할 줄 아는 건 아니다. 나는 배관공이 존엄성이 낮은 직업이라고 생각하지 않는다. 동관을 납땜하는 배관공의 모습을 볼 때면, 이들이 나보다 훨씬 뛰어난 기술을 지닌 사람이라는 생각이 든다. 원하지 않는 곳에 물이 새지 않게 만드는 작업은 대단한 일이다. 나는 경제 붕괴 시기에 일자리를 잃는 사람과 더는 가족을 부양하지 못하게 되는 사람을 많이 목격했다. 이성적이고 교육 수준이 높은 사람들이 흑인 백인 할 것 없이 못 견디게 불안해했다. 그들에게 존엄성을 부여해 주었던 일이 사라졌기 때문이다."

이 같은 불안을 동력으로 시애스터 게이츠는 이웃 사람의 삶과 일자리를 위한 노력을 계속하고 있다. 그는 소외된 사람을 대변하고, 지역 사회에 경제적·사회적 촉매를 제공하고, 도시 계획에 대한 전문 지식을 바탕으로 관료 체제의 변두리에서 정책 변화를 만들고자 애쓴다. 집이나 지역에 대한 일반적 인식을 바꾸어, 빈곤 지역에 활력을 불어넣는 것이다.

그는 앤디 워홀의 메시지를 직접 실현하고 있다. 그에게는 사업이 예술이고, 예술이 사업이다. 그는 예술가가 지닌 진짜 힘은 금전적 가치를 만드는 능력이 아니라, 세상을 바꾸는 능력에 있다고 믿는다. 산의 꼭대기를 깎고 전쟁을 일으키는 등 끔찍한

파괴를 일삼는 이들이 참으로 많지만, 세상에는 파괴 행위에 대항하는 창조 행위도 있어야 할 것이다.

우리는 예술 세계가 어떤 면에서는 속임수를 지니고 있다는 사실을 알고 있다. 하지만 이 사실을 인정하는 수준이 아니고 전면에 내세워 이용하는 예술가는 흔하지 않다. 시애스터 게이츠의 예술은 정치적이고, 힘이 있고, 대범하고, 비판적이다. 또 자신의 지위를 예술가로 격상시키려는 근본적인 목적을 부끄러움 없이 드러낸다. 그는 예술 세계가 지닌 속임수 자체를 예술 작품으로 만든 것이다. 참으로 대범한 기획이다.

이제 시애스터 게이츠는 몇 개의 거리와 몇 채의 좋은 집을 소유했고, 개조하고 있는 건물에 사용할 가구를 만들 수 있는 거대한 작업실도 가졌다. 그는 '물체의 시학詩學'에 관심이 많다. 오래된 물체는 다른 역사 혹은 다른 사람을 대신하기에 새로운 삶을 부여받을 자격이 있다고 생각한다. 그렇다면 시애스터 게이츠는 예술가의 이름을 내걸고 활동하는 부동산 개발자일까, 부동산 개발자의 이름을 내걸고 활동하는 예술가일까? 사실 어느 쪽이든 상관없다. 그가 하는 일, 즉 혼자 재개발 계획을 추진해 자신의 지역을 탈바꿈시키는 작업으로 부자가 되는 것은 좋은 일이다. 중요한 사실은 그가 예술의 이름으로 정말 많은 일을 성취했다는 점이다. 그저 예술가처럼 생각함으로써, 시애스터 게이츠는 완전히 새로운 경제 모델을 제시하고 있다.

2 시도와 실패,
다시 실패
그리고 눈부신 성공

브리짓 라일리
로이 리히텐슈타인
데이비드 오길비

실패를 좋은 것이라고 말하지 않을 것이다. 실패를 영웅적인 것으로 바라보지 않을 것이다. '조금 더 잘 실패하라(이는 절망이 담긴 사무엘 베케트Samuel Beckett의 글에서 따로 발췌되어 오독되는 표현이다.)'며 실패를 칭송하지도 않을 것이다.

단지 모두에게 일어나지만 일어나지 않기를 바라는 '실제' 실패에 대해 이야기할 것이다. 자신이 실패했다는 사실을 깨달았을 때의 민망하고, 처량한 감정과 고통에 빠지는 경험에 대해 이야기할 것이다.

추진하던 일이 처참하게 바닥으로 추락한 후, 그 잔해 더미 속에서 생각과 경험을 뒤적이며 그중 하나라도 구제할 가치가 있을 만한 것을 찾아 헤매는 하루하루 혹은 몇 주, 몇 년에 관한 내용이다.

창조성의 맥락에서 바라보는 실패의 개념은 무엇일까.

SUCCESS IS VERY OFTEN DOWN TO PLAN B.

성공은 플랜 B에서
오는 경우가 아주 많다.

실수로 인해 발생한 일이 언뜻 실패처럼 보이는 경우도 있긴 하지만, 실패는 실수와 다르다. 실패는 '틀린 것'과도 다르다. 실수를 하거나 틀린 판단을 했다면 그 경험을 통해 배우는 것이 있다. 하지만 실패했다는 좌절감 속에서 배움을 얻을 수 있는지는 잘 모르겠다. 실패가 무엇인지, 그 실패 속에서 자신이 한 역할은 무엇인지 등이 항상 뚜렷하지는 않기 때문이다. 실패라는 말은 퍽 단정적이고 확실하게 느껴지지만, 사실 실패는 놀라울 정도로 경계가 흐릿하다. 실패는 주관적이며 경계가 애매하고 유동적이다.

클로드 모네Claude Monet, 에두아르 마네Edouard Manet, 폴 세잔Paul Cezanne은 모두 파리의 유명 미술 전시관 살롱Salon에서 수년 동안이나 거절당한 예술가였다. 당시에는 모두가 실패자처럼 여겨졌지만, 몇 년 후부터는 그들의 작품이 현대에 창작된 미술 작품 중 가장 중요한 작품 목록에 포함되기 시작했으며 선구자라는 칭송까지 받았다. 과연 누가 실패한 걸까? 살롱이 실패한 것으로 보인다.

시인 존 베처먼John Betjeman은 옥스퍼드 대학교University of Oxford에 들어가 작가 C.S.루이스C.S. Lewis에게 가르침을 받았지만 학위를 얻는 데 실패했다. 다들 알다시피, 이후에 그가 쓴 시는 가장 오랫동안 사랑받은 20세기의 작품으로 평가받고 있다. 이것은 옥스퍼드 대학교의 실패일까, 존 베처먼의 실패일

까? 아니면 양쪽 모두의 실패일까, 어느 쪽도 실패하지 않은 것일까?

실패의 개념은 애매모호하고 일시적이다. 하지만 사업이 최근 망했다면, 수플레를 만들었는데 부풀어 오르지 않았다면, 자신이 쓴 첫 소설이 자꾸만 출판사로부터 거절당한다면 이러한 말은 그다지 위로가 되지 않을 것이다. 실패는 우리를 아프게 하기 때문이다. 게다가 임시적이거나 변할 수 있는 것처럼 느껴지지 않는다. 엄연하고, 지독하고, 무자비하게 다가온다. 영원할 것만 같다. 그러나 망한 사업이나 수플레, 소설의 운명이 거기까지일지는 몰라도, 당신의 길은 이어질 것이다. 게다가 실패라고 불리는 사건의 덕을 볼 수도 있다.

창작의 과정에서 실패는 결코 피할 수 없고 떼려야 뗄 수 없는 부분이다. 어떤 예술 분야에서든 예술가는 모두 '완벽'을 원한다. 왜 아니겠는가. 하지만 예술가는 완벽함이 달성 불가능한 목표임을 안다. 그렇기에 자신이 만드는 모든 작품이 어느 정도는 실패일 수밖에 없다는 사실을 받아들인다.

고대 그리스 철학자 플라톤Plato의 주장처럼 삶의 경기들은 불공정하다. 이러한 관점에서 곰곰이 생각해 본다면 실패는 거의 무의미한 것에 가깝다. 이는 실패라는 것은 존재하지 않는다는 결론으로 이어진다. 하지만 실패했다는 기분을 느끼는 일은 분명 존재하고, 모든 창작의 과정에 반드시 뒤따른다. 아주

괴로운 부분이지만 피할 수 없는, 필수적인 부분인 것이다.

실패했다는 기분을 느꼈을 때 많은 사람이 나가떨어진다. 창작 과정에서 커다란 실망을 경험하는 것은 자연스러운 일이지, 이제 포기해야 한다는 신호가 아닌데도 우리는 이 과정을 잘 받아들이지 못하는 경향이 있다. 그저 거쳐 가는 힘 빠지는 단계로 받아들이는 것이 아니라, 실패해 버렸다고 믿어야 할 것 같은 유혹을 느낀다. 예술가는 이러한 유혹에 쉽게 넘어가지 않는다. 클로드 모네, 에두아르 마네, 폴 세잔은 작품이 공개적으로 퇴짜를 맞았을 때 예술을 접고 다른 길을 선택하지 않았다. 존 베처먼은 굴욕적인 일을 겪었지만 펜을 내던지고 다른 일을 해보겠다고 마음을 바꾸지 않았다. 그들은 그저 하던 일을 계속했다. 오만하거나 상황 파악을 하지 못해서가 아니라, 자신이 하는 일에 대한 열정이 컸기 때문이었다. 설사 능력이 한참 부족하더라도 계속 자신의 일을 하고 싶었을 뿐이었다.

토머스 에디슨Thomas Edison은 '포기하지 않고 계속하는 일'에 일가견이 있다. 이 유명한 미국의 발명가는 첫 번째 시도에서 전구를 개발했을까? 당연히 아니다. 두 번째, 세 번째, 혹은 천 번째 시도에도 성공하지 못했다. 상업적으로 판매가 가능한 전구를 만들기까지 그는 실제로 만 번의 실험을 해야 했다. 하지만 그 과정에서 토머스 에디슨은 한 번도 자신이 실패했다고 생각한 적이 없었다. 그는 "나는 만 번을 실패한 것이 아니다.

실패는 한 번도 없었다. 맞지 않는 방식 만 가지를 찾는 데 성공한 것이다. 맞지 않는 방식을 다 제치고 나면, 결국 맞는 방식에 도달한다."라고 말했다.

첫 번째 시도가 성공하지 못했다면, 두 번째 시도는 다르게 해보아야 한다. 이번에도 성공하지 못한 것이다. 그럼에도 고민하고, 평가하고, 수정하고, 보완하고, 다시 시도해야 한다. 창조는 반복적인 과정이기 때문이다. 조각가는 원하는 형태가 만들어질 때까지 돌을 깎는다. 그렇다면 그 작품을 마무리하는 마지막 한 번의 끌질만 성공인 걸까? 이전에 했던 셀 수 없을 만큼 많은 끌질은 실패일까? 물론 아니다. 모든 끌질은 다음 끌질을 가능하게 해주는 의미 있는 단계이다. 가치 있는 것을 창조하기 위해서는 시간이 걸리기 마련이다. 서두르지 않아도 된다. 잘못된 방향으로 가보고, 길을 잃기도 하고, 절망적인 기분을 느껴도 큰일 나지 않는다. 포기하지 않고 계속 나아가기만 한다면 말이다.

예술가는 화려해 보이고 만사에 초연해 보이지만, 사실상 그들은 집요할 만큼의 근성을 지녔다. '뼈를 입에 문 개'라는 표현에 딱 어울리는 사람들, 그러니까 대부분의 사람들이 포기한 채 집으로 간 후 한참이 지나도 여전히 그 자리에 매달려 있는 사람들이다. 예술가는 같은 자리에서 포기하지 않고 끊임없이 노력한다. 여기서 잘 알려지지 않은 진실 한 가지를 발견할 수

있다. 사업가나 과학자, 예술가 등 매우 창조적인 사람의 경력에서 흔히 보이는 특징인데, 그들에게 성공을 가져다준 일이 사실은 그들의 '플랜 B'였던 경우가 아주 흔하다는 것이다. 즉 원래 하던 일은 따로 있는데 그것과는 다른 일로 성공을 거두는 사람이 많다.

플랜 B로 성공을 이룬 사람 중에는 유명 인사도 아주 많다. 윌리엄 셰익스피어William Shakespeare는 배우였지만 최고의 극작가가 되었다. 롤링 스톤스The Rolling Stones는 R&B 커버 밴드였지만 믹 재거Mick Jagger와 키스 리처즈Keith Richards가 직접 곡을 쓰기 시작하면서 대표적인 록 밴드가 되었다. 레오나르도 다빈치는 한때 무기 설계사로 일했다. 우리는 이들의 이야기에서 무언가 배울 것이 있다.

브리짓 라일리Bridget Riley는 내가 만나본 예술가 중 그 누구에게도 뒤지지 않는 확고한 길을 걷고 있는 화가다. 자신의 의도와 기법을 뚜렷이 인식하고 있으며, 자신만의 스타일로 훌륭한 작품을 꾸준히 창조한다. 색과 형태, 빛 사이의 관계를 탐색하는 우아한 추상 회화 작품이 그의 손에서 만들어진다. 그는 1960년대 옵아트Op Art 운동의 선구자로, 선은 비슷하게 표현하면서 색채는 폭넓게 사용하는 작품 세계를 만들었다. 작품에서 보이는 통제력과 차분한 분위기로 인해 사람들은 그가 예술가로서 ― 미술 학교에서부터 국제적인 스타덤에 오르기까

지―뜻하는 대로 순탄하게 펼쳐지는 여정을 걸어왔을 것이라고 짐작하기 쉽다. 하지만 실제로는 순탄하지 않았다. 그는 커다란 난관을 겪었다.

재능이 부족했던 적은 한 번도 없었다. 십 대 때 얀 반 에이크Jan van Eyck의 〈터번을 두른 남자Man in a Turban〉를 따라 그린 작품인 〈붉은 터번을 두른 남자Man with a Red Turban〉를 보면 화가로서 지닌 재능을 여실히 확인할 수 있다. 그는 미술 학교에 진학한 후 인상파 화가를 존경하게 되었고, 표현 대상 못지않게 색채 자체를 주제로 여기는 미술가―가장 분명한 예로 빈센트 반 고흐―를 좋아하게 되었다. 이는 색채 이론과 조르주 쇠라의 점묘법에 대한 관심으로 이어졌다. 그리고 모든 개별적 요소가 서로 어우러지며 연관성을 지니게 하는 전체적인 디자인이 있어야 한다는 폴 세잔의 신념을 접하게 되었다.

시간이 흐르고 그는 계속해서 그림을 그렸지만 잘 풀리지 않았다. 어느 방향으로 나아가야 할지 알 수 없는 데다 예술가로서 자신만의 목소리를 찾을 수 없다는 생각에, 길을 잃은 기분으로 우울감에 빠졌다. 게다가 서른 살에 가까워지고 있었다. 어리고 재능 있고 전도유망한 학생이 아니라, 나아갈 방향을 찾아 헤매는 나이 들어가는 화가였다.

이 시기에 〈분홍색 풍경Pink Landscape〉(1960)을 그렸는데, 이는 색채와 대상, 바라보는 방식에 관한 조르주 쇠라의 개념을

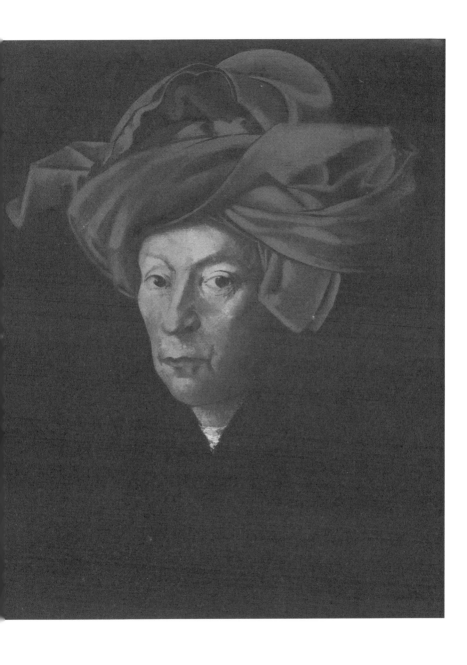

브리짓 라일리 〈붉은 터번을 두른 남자〉

탐색한 작품이었다. 충분히 좋은 작품이었지만 아주 독창적이지는 않았다. 브리짓 라일리답다고 여길 만한 작품이 아니었던 것이다. 그는 이때 거의 모든 것이 무너졌다고 느꼈다. 예술가로서는 물론 개인적인 삶에서도 잘되는 일이 없다고 생각했다. 화가를 그만두는 것을 고려할 만큼 실패했다는 기분을 느끼기도 했지만, 그만두지 않았다. 대신 화가로서 자신이 품은 문제의 답을 찾기 위해 계속 노력했다. 이는 오히려 새로운 시작의 순간이었다.

이전의 십 년 동안 밝은 색채 속에 파묻혀 지냈지만 이제 그의 무드는 어둠이었다. 플랜 B를 시도해 볼 때였다. 당시 강렬했던 연애를 끝낸 그는 그 마음을 담아, 캔버스를 검은색 물감으로 덮었다. 이는 '특정 사람에게 보내는 세상의 법칙'에 관한 메시지로, 절대적인 것은 없으며 검은색을 보고 흰색인 척할 수 없다는 의미를 담고자 했다. 그는 작품을 완성한 후, 검은색으로 덮인 그림이 아무런 메시지도 전달하지 못하고 있다는 느낌을 받았다. 하지만 지난 십 년 동안 추구해 온 몇 가지 미술적 아이디어를 더한다면 무언가를 표현할 수 있을 것 같다는 느낌도 들었다. 실패로 여겼던 지난 작품들 속 요소를 유용하게 사용할 수 있었을까? 유기적인 구성에 대한 폴 세잔의 주장을 받아들였고, 색채 분리에 대한 조르주 쇠라의 이론을 연구했으며, 빈센트 반 고흐의 강렬한 색채 감각에 빠졌던 그였다. 이러한 요소

브리짓 라일리 〈분홍색 풍경〉

I PROCEED
BY TRIAL
AND ERROR.

Bridget Riley

나는 시행착오를 통해 나아간다.

브리짓 라일리

를 구현하는 법을 알기는 했지만, 완전히 추상적인 방식으로 시
도해 본 적은 없었다.

브리짓 라일리는 '검은색 물감으로 덮인 캔버스'라는 아이
디어에서 다시 시작하기로 했다. 캔버스 위에서 3분의 2 지점쯤
내려온 위치에 흰색의 수평선을 그려 넣었다. 이 선의 아랫부분
은 반듯한 자처럼 곧은 선이지만, 윗부분은 비대칭적인 곡선이
점점 위로 올라가다 끝이 난다. 이로써 독립적이면서도 대조적
인 세 부분이 균형을 잡으며 하나를 이루는 모양이 되었다. 이
를 통해 비대칭적이면서도 역동적인 성질을 지닌 인간관계를
단순하면서도 효과적으로 표현할 수 있었다. 공간적이고 형태
적이며 인간적인, 팽팽한 상호 작용을 〈키스Kiss〉(1961)라는 작
품에 담아낸 것이다. 브리짓 라일리는 마침내 자신의 길을 찾았
고, 이어지는 육 년 동안 흑과 백이 가진 추상적인 이미지에 창
작 에너지를 쏟았다. 19세기의 토머스 에디슨이 그랬듯, 브리짓
라일리도 그동안 해온 노력이 실패가 아니라 중간 착륙지였다
는 사실을 깨달았다.

창조성을 발휘하기 위해서는 삶을 실험실처럼 여겨야 한
다. 지금 하는 모든 일은 하고자 하는 모든 일에 자양분이 될 것
이다. 여기서 주의해야 할 점은 이전의 작업이나 경험에서 고수
해야 할 요소와 버려야 할 요소를 구분할 수 있어야 한다는 사
실이다. 브리짓 라일리의 경우, 자신이 회화에서 가장 중요하고

브리짓 라일리 〈키스〉

매력적이라고 생각했던 '색채'를 버림으로써 마침내 앞으로 나아갈 수 있었다. 그의 작품에 이제 더 이상 색채가 사용되지 않는다는 의미가 아니라, 그의 진보를 가로막았던 색채를 제외한 것이다. 돌파의 배경에는 더 많은 것이 있었다. 아니, 더 적은 것이라는 표현이 적절할 것이다. 그가 찾은 해답은 ─모든 종류의 창작 비결과 마찬가지로─ 단순화였다. 검은색으로 덮인 캔버스라는 기본 중의 기본으로 돌아가고 나서야 많은 것이 명확해졌고 비로소 자신의 길을 찾을 수 있었다. 그제야 예술적 목소리를 찾을 수 있었던 것이다.

자신을 둘러싸고 있는 세상에 대해 느끼고 생각하는 바를 남다른 기법과 양식으로 표현하는 방법은 쉽고 빠르게 찾을 수 있는 일이 아니다. 하지만 찾아낸다면 작품 세계의 기반으로 삼을 수 있다. 네덜란드의 추상 화가 피트 몬드리안Piet Mondrian처럼 말이다. 피트 몬드리안이 그린 격자 모양의 회화 작품은 십 미터 떨어진 곳에서도 알아볼 수 있다. 가로줄과 세로줄이 만나 이루어진 여러 사각형이 대담한 파랑, 빨강, 노랑 등의 색채로 채워진 유명한 그림이다. 피트 몬드리안은 삼십 년간 이와 같은 단순한 기하학적 주제를 변주하여 캔버스 회화를 그려냈다. 이 화풍은 혼동할 수 없이 분명한 그만의 것이다. 그러나 이는 사실 플랜 B였다.

브리짓 라일리처럼 피트 몬드리안도 서른 살 무렵에 길을

찾았는데, 그 전까지는 우울한 분위기의 풍경화와 비틀어진 고목의 이미지를 훌륭하게 그려냈다. 당시 그렸던 작품의 작가가 현대 미술의 장인인 피트 몬드리안이라고 짐작할 수 있는 사람은 극히 드물 것이다.

비슷한 경우로, 〈델라웨어 강을 건너는 워싱턴 IWashington Crossing the Delaware I〉을 보고 화가를 맞출 수 있는 사람도 흔치 않을 것이다. 후기 입체파적이고 유사 초현실주의적이며 호안 미로Joan Miro의 영향이 보이는 작품으로, 이 화가가 훗날 창작하는 20세기의 상징 격인 작품들과는 닮은 데가 없다. 그는 바로 팝 아티스트 로이 리히텐슈타인Roy Lichtenstein이다.

로이 리히텐슈타인이 자신만의 예술적 감각을 찾은 것은 〈델라웨어 강을 건너는 워싱턴 I〉을 그린 후 십 년이 지나, 〈이것 좀 봐 미키Look Mickey〉를 창작하면서부터였다. 그의 트레이드마크인 만화적인 이미지가 담긴 첫 작품이었다. 그렇다면 십 년 사이에 무슨 일이 일어난 것일까? 그토록 오랜 기간을 헤맨 로이 리히텐슈타인은 어떻게 이처럼 분명하고 다른 누구와도 비슷하지 않은 예술적 감각을 찾을 수 있었을까? 그의 플랜 B는 어디에서 왔을까?

어느 정도는 '우연'이었다. 브리짓 라일리나 피트 몬드리안, 그리고 밴드 롤링 스톤스의 믹 재거와 키스 리처즈의 파트너십도 마찬가지인데, 모두 외부의 자극이 촉매가 되었다. 믹 재거와

로이 리히텐슈타인 〈델라웨어 강을 건너는 워싱턴 I〉

키스 리처즈는 돈을 벌고 밴드 활동을 뜻대로 하기 위해서는 곡을 직접 써야 한다는 매니저의 조언이 그 자극이었다. 브리짓 라일리의 경우 연인과 이별하게 된 경험이었으며, 피트 몬드리안은 1912년 파블로 피카소Pablo Picasso의 작업실을 방문한 일이 계기였다. 로이 리히텐슈타인은 '미키 마우스'를 누가 더 잘 그리는지 겨루어보자는 어린 아들의 도전이 플랜 B의 시작이었다. 아마 아무도 그 작은 일이 그처럼 중대한 결과로 이어지리라고 상상하지 못했을 것이다. 하지만 어떤 가능성은 인지했다. 이는 정말로 중요한 대목이다.

스포츠와 관련된 오래된 비유 중 "일단 참가를 해야 이길 수 있다."라는 말은 창작 작업에도 적용된다. 하는 일을 포기하지 않고 계속하다 보면, 그리고 실험하고 평가하고 수정하는 순환 과정을 지속하다 보면, 어느 순간 모든 일이 바라던 대로 풀릴 가능성이 상당히 높다. 수많은 사람이 너무 빨리 그만두고, 두려움 때문에 애초에 새로운 시도를 하지 않는다. 성공 확률은 어차피 희박하다는 생각을 지닌 채 시도하는 행위 자체를 위험하게 바라보기도 한다. 하지만 시도조차 해보지 않으면 성공 확률은 아예 제로가 된다는 사실을 기억해야 한다.

예술가는 느리면서도 조심스럽게 새로운 기술을 배우고 통찰력을 쌓으며 상황을 대처해 나간다. 그러다 과감하게 시작해야 할 때가 오면, 낙하산 없이 비행기에서 뛰어내리는 것이 아

니라 충분한 지식을 바탕으로 지혜로운 선택을 한다. 물론 시작하는 것은 어려운 일일 수 있다. 디자인을 하는 것이든 혹은 희곡을 쓰는 것이든, 원하는 일을 시작하여 재능을 시험해 보는 것이 허락되지 않은 일처럼 느껴질 수도 있다. 어째서인지 자신에게 자격이 없다는 기분이 들기 때문이다. 그럴 때 우리는 실패와 인사를 건네고 있는 것이다. 정신의 실패 말이다.

낮은 자신감, 자격 부족 등을 이유로 들며 시작하기도 전에 포기하는 일은―솔직히 말해―용기 없는 행동이다. 인간은 누구나 창조성을 발휘할 수 있는 수단을 가지고 태어났을 뿐만 아니라, 창조성을 발휘해야만 하는 운명을 지녔다. 그렇기 때문에 우리는 모두 우리 자신을 표현해야만 한다. 우리가 결정할 부분은 표현하고 싶은 내용, 그리고 표현할 수단뿐이다. 회사를 세우는 일, 제품을 개발하는 일, 웹 사이트를 디자인하는 일, 백신을 만드는 일, 그림을 그리는 일 등과 같이 말이다.

결정은 대체로 직관적으로 이루어진다. 우리는 사업이든 제빵이든 디자인이든 작문이든, 가장 끌리는 일이나 가장 영감을 주는 일을 선택하는데, 꾸준히 지속하는 것이 관건이다. 자신만의 창조성을 발견하게 해줄, 예측할 수 없는 자극이 찾아올 때를 대비하며 끊임없이 배우고 연구하는 것이다. 여기서 창조성을 '발견'한다고 한 것에 주목하자. 누구나 가지고 있지만, 아직 발견되고 발휘되지 못했을 뿐이라는 사실을 기억해야 한다.

로이 리히텐슈타인이 날 때부터 팝 아티스트였던 것은 아니다. 그는 예술에 관심이 있었고 수업을 몇 가지 듣고는 그저 창작을 시작했다. 다른 사람에게 팝 아티스트가 되는 일을 허락받은 것이 아니다. 순수 예술 학위를 따는 것은 가능하지만, 학위가 있다고 해서 예술가가 되는 것은 아니다. 예술가가 되는 일은 의사나 변호사가 되는 일과 다르다. 예술가로 인정해 주는 자격증은 없다.

　　빈센트 반 고흐는—많은 화가가 그러하듯—미술을 독학했다. 독학을 했다고 해서 화가 자격이 없는 것일까? 그럴 리가 없다. 암스테르담의 반 고흐 미술관Van Gogh Museum에 소장된 값을 매길 수 없는 작품 앞에 모인 관람객에게 실력을 증명할 자격증이 없는 빈센트 반 고흐는 화가가 아니라고 말할 사람이 있을까? 스스로를 화가라 칭하고 그림을 창작하는 이들은 모두 화가다. 작가, 배우, 음악인, 영화 제작자 등도 마찬가지다. 물론 습득해야 하는 기술이 있고 얻어야 하는 지식이 있지만, 이는 과정의 일부일 뿐이다. 활동을 시작할 수 있는 허가증 같은 것은 요구되지 않는다.

　　허가를 구해야 하는 대상은 오로지 자신뿐이다. 이를 위해서는 자신감과 대담함이 필요하다. '내가 무슨 자격이 있다고….'라는 생각에 자신감과 대담함 같은 감정이 불편하게 느껴질 수도 있다. 하지만 따지고 보면 모든 사람이 어느 정도는 '내

가 실은 엉터리가 아닐까.' 하는 의심을 품는다. 의심은 그저 극복하는 수밖에 없다. 데이비드 오길비David Ogilvy처럼 말이다.

전설적인 영국 광고 회사의 경영자인 데이비드 오길비는 〈매드맨Mad men〉°의 실제 주인공 같은 인물이다. 그는 1949년 서른여덟 살의 나이로 매디슨 애비뉴에 자신의 이름을 딴 광고 회사를 설립했다. 그는 자신을 창조적인 천재로 소개했고, 세상은 그를 믿었다. 그의 주장을 뒷받침한 근거는 무엇이었을까? 수십 년 동안 획득한 여러 개의 광고상일까, 그 거리에 있는 회사가 모두 부러워할 만한 화려한 고객 명단일까, 멋진 카피를 뽑아내는 증명된 재능일까. 사실 이 중에 그가 가지고 있는 것은 없었다.

데이비드 오길비가 광고 회사를 처음 열었을 때는 일이 하나도 없었다. 게다가 그는 멋진 경력이나 고객은 물론 광고를 만들어본 경험도 전무했다. 육천 달러의 돈이 있었지만, 이는 뉴욕에서 이미 자리를 잡은 큰 규모의 광고 회사들과 경쟁하기에는 턱없이 적은 금액이었다. 그러나 매우 짧은 시간 안에 데이비드 오길비의 광고 회사는 뉴욕에서 가장 잘나가게 되었다. 그는 짜릿하고 재기 넘치는 광고를 만들어내는 광고인이라는 찬사를 받았다. 롤스로이스Rolls-Royce, 기네스Guinness, 슈웹

° 1960년대 뉴욕 광고 회사를 배경으로 한 미국 드라마 시리즈

스Schweppes, 아메리칸 익스프레스American Express, 아이비
엠IBM, 셸Shell, 캠벨 수프 회사Campbell's Soup Company 등 그의
고객 명단에는 내로라하는 최고 기업이 줄을 서 있다. 미국과
영국, 푸에르토리코와 프랑스 정부까지 고객으로 추가되었다.

어떻게 이런 일이 가능했을까? 데이비드 오길비의 자서전
에서 그는 자신의 첫 번째 원동력으로 '농부로서 실패한 아버
지가 성공적인 비즈니스맨이 된 것'을 기억한 일을 꼽았다. 그
는 자신도 아버지처럼 진로를 성공적으로 바꿀 수 있다고 믿었
다. 그가 선택한 플랜 B에는 브리짓 라일리나 피트 몬드리안,
로이 리히텐슈타인의 경우보다 더 크고 근본적인 변화가 필요
했다.

존 베처먼과 마찬가지로, 데이비드 오길비 역시 옥스퍼드
대학교에서 학위를 얻지 못하고 중퇴했다. 하지만 그는 존 베처
먼과는 다르고 조지 오웰George Orwell과는 비슷한 방향으로 나
아갔다. 그는 파리로 떠나 큰 호텔의 주방에서 일하다, 영국으로
돌아와 아가Aga에서 출시하는 조리용 스토브를 방문 판매를 통
해 판매했다. 그러다 미국으로 가서 유명한 여론 조사 전문가
조지 갤럽George Gallup이 경영하는 회사를 다녔는데, 급여는 매
우 적었지만 이곳에서 많은 것을 배울 수 있었다. 제2차 세계 대
전이 발발한 후 그는 워싱턴에 위치한 영국 대사관에서 정보원
으로 일했고, 이후 또 얼마 동안은 펜실베이니아의 랭커스터 카

IF IT DOESN'T SELL, IT ISN'T CREATIVE.

David Ogilvy

잘 팔리지 않는다면 창조적이지 않은 것이다.

데이비드 오길비

운티에서 농부로 살았다. 그곳에서 아미시° 사회의 일원으로, 아내 그리고 어린 아들과 함께 살며 백 에이커의 소규모 농지를 경작하기도 했다.

그에게 가장 큰 영향을 끼친 것은 파리 호텔의 주방에서 보냈던 기간과 조지 갤럽을 도와 일했던 기간, 아미시 사회에서 지냈던 기간에 겪은 경험이었다. 호텔에서 식사를 준비하는 고된 일을 하며 열심히 일하는 습관을 얻었고, 조지 갤럽으로부터 전문적인 조사에서 얻을 수 있는 귀중한 통찰력을 배웠으며, 아미시 사회에서 공감 능력을 터득했다. 이 같은 경험이 있는 데다 광고 업무를 좋아하기까지 해, 그는 맨해튼을 접수할 수 있었다. 그리고 런던과 파리에서도 성공을 거두었다. 아무런 준비없이 맨땅에 부딪혀서 이룬 성과가 아니었다. 그런 면도 조금은 있지만 결코 그게 다는 아니었다는 것이다.

데이비드 오길비는 광고를 사랑했고, 광고에 온전한 열정을 쏟았다. 여기에 스토브를 판매하면서 배운 효과적인 의사소통 능력이 더해졌고, 제2차 세계 대전 당시 암호화된 메시지를 송신하면서 깨달은 정확한 언어의 중요성이 힘을 보탰다. 이를 통해 열심히 하는 행위 자체가 모든 창작 과정에서―숨겨진 영웅과 같은―중요한 역할을 한다는 사실을 알게 되었다. 그의

° Amish, 현대 문명을 거부하고 소박한 삶을 추구하는 기독교 일파

과거가 그의 미래를 만든 것이나 다름없었다. 그동안 겪었던 많은 일은 실패가 아니라 그저 중간 착륙지였다.

그의 특색은 다양한 직장을 전전하며 진로를 바꾸기를 거듭하던, 소위 실패라고 여겨질 만한 이십여 년의 시간을 통해 만들어졌다. 간결하고 함축적인 농담을 이용한 당시의 광고는 그의 취향이 아니었다. 세일즈맨이었고 한때는 여론 조사자였던 그는 요긴한 정보를 제공하는 것이 광고의 역할이라고 생각했다. 그가 만든―지금은 고전이 된―1950년대 롤스로이스 신문 광고에 이 같은 철학이 잘 묻어 있다. 이미지와 눈길을 사로잡는 헤드라인도 훌륭하지만, 이 광고의 핵심은 상품이 가진 장점을 설명하는 간략한 글이었다. 이는 데이비드 오길비에게 명성을 안겨주고 그의 광고 회사를 수억 달러의 가치를 지닌 국제적인 회사로 만들어준 요소이다.

스물여덟 살의 그였다면 이런 결과는 이룰 수 없었을 것이다. 연륜과 경험의 무게가 묻어나는, 사회적 지위가 높은 남자의 목소리가 성공의 요인이었기 때문이다. 그는 자기가 봐도 물건을 사고 싶을 것 같은 광고를 만들었다. 여러 종류의 직업을 전전하던 시절에는 깨닫지 못했지만, 그는 언제나 '광고쟁이'였다. 관습적이지 않은 다양한 경험은 광고 제작을 위한―학위 수여나 전문 자격증 취득보다 유용하고 효과적인―준비 과정이었다. 그는 소비자도 되어보았고, 서비스 제공자도 되어보았고, 생

산자와 세일즈맨도 되어보았다. 그야말로 모든 경험을 한 것이었다.

또 위험을 감수하는 일에 관한 한, 스스로를 지지할 수 있는 자신감을 품고 있었다. 오랜 세월 동안 한 가지 직업에 정착하지 못하고 이리저리 헤맨 사람이라면 위험 앞에서 몸을 사리거나 상황을 피할 법도 하지만, 그는 그러지 않았다. 또한 나이가 많다거나 경력이 부족하다는 이유로 자신의 한계를 정하지 않았다. 실패를 두려워하지 않았으며, 대범하고 기민했다. 자신의 경험이 조금 별나기도 하지만 광고의 세계에 잘 맞으리라 믿었다. 광고를 선택한 건 그의 '빅 아이디어Big Idea'였다. 그가 광고에 관해 말하면서 사용했지만 모든 창조적 노력에 적용되는 개념 말이다.

예술가도 실패를 한다. 우리 모두가 마찬가지다. 하지만 그 경험은 가장 피상적인 관점에서, 시도하는 모든 일이 계획처럼 풀리는 것은 아니라는 관점에서만 실패다. 실제로는 결코 실패가 아니다. 끈기를 가지고 최선을 다해 노력하면, 실패라고 불리는 경험을 통해서만 얻을 수 있는 분명한 시야를 찾게 될 것이다. 거기서 우리는 목소리를, 그리고 플랜 B, 빅 아이디어를 발견할 수 있다. 예술가가 실패한다는 사실이 아니라, 그들이 결국 이겨낸다는 사실을 배우는 것이 훨씬 더 중요하다.

빅 아이디어는 무의식에서 나온다.
하지만 당신의 무의식에 충분한 지식이 담겨 있어야 한다.
그렇지 않으면 적당하지 않은 아이디어가 나온다.

데이비드 오길비

3 진지한 호기심의 가치

필요성이 발명의 어머니라면 호기심은 발명의 아버지다. '인풋inputs'이 있어야 '아웃풋outputs'이 있듯이, 흥미가 느껴지지 않고서는 흥미로운 작품을 만들어낼 수 없다.

호기심이 생기려면 동기가 있어야 할 것이다. 마음을 신나게 만드는 어떤 것이 있어야 한다는 의미이다. 인간은 지성만 있는 것이 아니다. 지성은 인지적 존재인 인간의 한쪽 측면일 뿐이다. 다른 쪽 측면에는 감성이 있다. 이 두 가지가 동시에 작용해야 한다. 이를 위해서는 무언가에 열정적인 관심을 가져야만 한다.

YOU CANNOT PRODUCE SOMETHING INTERESTING UNLESS YOU ARE INTERESTED IN SOMETHING.

무언가에 흥미를 느끼지 않으면,

흥미로운 것을 만들어낼 수 없다.

창조성을 키우려면 집중할 대상이 필요하다. 내가 만난 예술가는 하나같이 열정적인 미술 애호가였으며, 전시회를 즐기고, 동료 예술가의 작품을 연구하고, 예술에 관한 글을 탐독하는 사람들이었다. 어떤 것에 열정이 있으면 그것에 대해 더 알고 싶어진다. 열정을 바탕으로 한 깊이 있는 탐구는 지식을 만들고, 지식이 상상력에 불을 지피면 새로운 아이디어가 떠오른다.

새로운 아이디어는 실험으로 이어지고 마침내 현실화된 결과물이 나오는 것이다. 이것이 창조성이 흐르는 여정이다.

그 여정은 걸림돌과 좌절로 가득한 어려운 길일 때도 많다. 하지만 좋은 점은 모두에게 열려 있다는 것이다. 아무리 출발점이 막막해 보이더라도 말이다. 반항적이거나 의기소침한 학생, 별 볼 일 없거나 또는 문제투성이 앞날이 예정된 것 같은 학생이 밴드에 들어가거나 연기를 시작하거나 아니면 목공을 배운 후에, 갑자기 삶의 목표와 의미를 찾았다는 이야기를 많이 들었

을 것이다. 그 아이들은 고작 몇 개월 사이에 전문가가 되고, 이 전에는 결코 도달하지 못할 것이라 생각했던 수준에 이른다. 상 상력을 발휘할 수 있는 관심 분야를 찾은 후로 골칫거리가 아닌 커다란 변화의 주인공이 되어 목표를 향해 놀라울 만큼 빠르게 나아가는 것이다.

한때 방향을 잃고 헤매었으나 재능을 펼칠 수 있는 분야를

찾은 후 성공을 이룬 사람들의 이야기는 우리에게 용기를 전해 준다. 존 레논John Lennon, 오프라 윈프리Oprah Winfrey, 스티브 잡스Steve Jobs, 월트 디즈니Walt Disney 등이 그 예이다. 알려지 지 않은 사람까지 포함하면 셀 수도 없을 만큼 많은 사람이 관 심 분야를 발견하고, 그 일에 몰두하고 영감을 받아 중요한 것 을 창조해 냈다.

모든 예술가는 엄청난 호기심을 지녔다. 하지만 내가 만나 본 예술가 중에서 진지한 호기심을 품은 채 처음부터 뚜렷한 자

기만의 예술 세계를 펼친 사람을 꼽자면, 단연 유고슬라비아 출신의 행위 예술가 마리나 아브라모비치Marina Abramovic(이하 마리나)이다.

1964년 여름, 열여덟 살의 마리나는 요시프 브로즈 티토Josip Broz Tito가 통치하던 유고슬라비아에 살고 있었다. 어느 맑은 오후에 공원으로 산책을 나선 그는 적당한 위치를 찾은 다음 신발을 벗고 잔디 위에 누워, 푸른 하늘을 바라보고 있었다. 얼마 후 한 무리의 전투기가 머리 위로 솟아올랐고―전투기가 움직인 흔적을 따라―색이 있는 굵은 연기가 선을 그렸다. 마리나는 하늘 위에 펼쳐진 광경에 마음을 빼앗겼다. 다음 날, 그는 공군 기지 사령부로 가서 전투기를 다시 하늘에 띄워 '눈앞에서 사라지는 연기 그림'을 그려달라고 졸랐다. 그곳에 있던 군인은 엉뚱한 아이라 생각하며 집으로 돌려보냈지만, 마리나는 사실 사색을 좋아하고 호기심이 많은 아이였다.

이 미래의 예술가는 아름다운 순간을 한 번 더 경험하게 해달라고 조른 것이 아니라, 개념 미술을 의뢰한 것이었다. 당시 마리나는 조금은 이상한, 그리고 할 일이 없는 여자아이로 보였을지도 모른다. 하지만 그는 새로운 발견과 세상의 사건, 오래된 역사, 그 밖에도 많은 일에 호기심을 품은 진지하고도 지적이며 열정적인 예술가였으며, 지금도 마찬가지다. 모든 경험을 잠재적인 영감의 원천으로 바라보는 그의 태도는 창작 활동의 원료

가 되었다. 이처럼 호기심은 화가의 붓이나 조각가의 끌 못지않게 예술가의 작품을 형성하는 보이지 않는 도구이다.

마리나는 창작자의 진지함이 작품에 고유한 힘과 권위를 부여해 준다는 것을 잘 보여주는 예술가다. 어린 날 군인의 비웃음을 샀던 것처럼, 마리나는 예술가로 활동하는 오랜 기간 동안 의심을 받고, 조롱을 당하고, 외면을 당했다. 그러나 현대 미술을 대중에게 알린 피카소처럼, 그가 결국 행위 예술을 당대 주류에 포함시키고 동시대의 가장 영향력 있고 중요한 예술가로서 인정받게 된 것은 스스로의 작품을 대하는 엄격한 태도 때문이었다.

그는 높은 완성도가 가장 큰 힘이라는 사실을 잘 알고 있었다. 무지에서 나왔거나 경박하게 빚어낸 아이디어는 허술할 수밖에 없고 대부분 쓸모가 없기 때문이다. 단단한 지식과 진실한 열정을 바탕으로 할 때, 훨씬 타당성이 있고 중요한 아이디어가 나온다. 필요한 조건을 갖춘 상상력이 견고한 아이디어를 만들어낸다는, 매우 단순한 원리이다.

마리나는 관람객에게 많은 요구를 하는 예술가로도 유명하다. 관람객으로 하여금 그동안 지니고 있던 시각의 범위에서 멀리 벗어나, 지금 보고 경험하는 행위 예술이 단지 하나의 극 이상이라는 사실을 믿어보라고 청한다. 의심 많은 대중을 설득하고 자신의 제안에 마음을 열도록 만들기 위해서는 용기와 자신

감은 물론, 기술과 경험이 필요할 것이다.

　모든 창조적인 활동에 반드시 필요한 요소인 용기와 자신감, 기술과 경험을 쌓는 데는 시간이 걸리고, 또한 종종 협력자의 지원이 필요하다. 마리나는 자신만의 예술 세계가 형성되는 시기를 독일의 행위 예술가 울라이Ulay와 함께 보냈다. 그들은 1975년 네덜란드의 텔레비전 프로그램에 같이 출연한 것을 계기로 만나게 되었다. 당시 울라이의 모습은 다소 이상했다. 한쪽은 삭발한 머리에 무성한 눈썹, 검은 턱수염이 도드라져 매우 남성적인 모습이었다. 반면 다른 한쪽은 양성적인 모습으로, 검은 머리카락을 어깨까지 늘어뜨리고 있었고 수염은 깨끗하게 면도된 상태였으며 짙은 화장을 하고 있었다. 반은 남성처럼 보였고 반은 여성처럼 보였다.

　그들은 수년 동안 마치 유목민처럼 밴에서 지내고 주유소에서 씻으며, 비주류 예술 페스티벌이나 우연히 도착한 작은 무대에 올라 자신들만의 독특한 행위 예술을 선보였다. 이 기간이 마리나에게는 예술가로서 지극히 창조적이고 보람 있는 시기였다. 마음은 물론 예술을 향한 열정의 크기도 통하는 동지, 울라이 덕분에 마리나는 더 대범해졌다. 알베르트 아인슈타인Albert Einstein과 닐스 보어Niels Bohr의 논쟁이나 존 레논과 폴 매카트니Paul McCartney의 관계에서 알 수 있듯, 창조적인 활동을 함께할 수 있는 파트너는 강력한 지적 자극을 준다. 마리나와 울

라이의 경우 역시 마찬가지였다. 그들은 예상하지 못했던 것, 혹은 파트너가 없었더라면 지나쳤을 것을 발견할 수 있었다. 덕분에 두 사람이 함께 창작한 작품은 예술사에서 중요한 한 페이지를 장식하게 되었다.

예술과 인간의 인내력 사이의 경계를 탐색하는 이 강렬한 공동의 여정은 둘 사이의 관계와 개인적인 고통의 한계를 시험하는 결과로 이어졌다. 마리나의 호기심이 최고조에 달한 시기였다. 마리나와 울라이는 무릎을 꿇고 앉은 채 서로 마주 보며, 벌린 입을 빈틈없이 맞댄 채 버티는 행위 예술 작품 〈들이쉬기, 내쉬기Breathing in breathing out〉를 선보였다. 코는 이미 담배를 마는 종이로 막은 상태였기에, 둘은 온전히 서로에게 의지하며 일정하게 숨을 들이쉬고 내쉬어야 했다. 시간이 흐르자 산소 부족과 이산화 탄소 흡입으로 어지러움을 느끼게 되었고, 둘은 통제할 수 없이 몸을 앞뒤로 흔들다가 더는 참지 못하고 분리되어 쓰러져 숨을 몰아쉬었다.

1980년에는 신체적으로나 감정적으로 극단에 이른 작품 〈정지 에너지Rest Energy〉을 선보였다. 마리나와 울라이는 마주 보고 있었지만 이번에는 둘 사이에 활과 화살이 있었다. 마리나가 활의 앞부분을 잡았고, 울라이가 시위를 당겼다. 화살의 끝은 마리나의 심장을 겨냥하고 있었다. 팽팽한 활과 당장이라도 활을 발사할 수 있는 시위를 양쪽에서 붙잡은 채 몸을 뒤로 기울

마리나 아브라모비치, 울라이 〈들이쉬기, 내쉬기〉

여, 서로의 반대쪽을 향하는 힘으로 균형을 잡았다. 둘 중 한 사람이 쓰러지거나 잡고 있는 것을 놓치거나 혹은 집중력을 잃으면 마리나는 죽을 수도 있었다. 두 사람의 심장 부근에 설치된 마이크와 이어폰을 통해 서로의 심장 박동을 들을 수 있었기에 긴장감은 더 높았다.

전후 정황을 모르고 이 상황 자체만 본다면 지나치게 감상적인 쇼에 불과하다고 여길 수도 있지만, 이는 예술이 유발하는 착각이다. 보이는 그대로인 것은 아무것도 없다. 역사는 이 작품들을 중요하게 평가했다. 그저 재미 삼아 아무렇게 실행해 본 시시한 아이디어가 아니라, 삶은 부서지기 쉬운 것이고 죽음은 피할 수 없는 것이며 인간의 신뢰와 고통에는 한계가 있다는 사실을 탐구한 진지한 작품이라고 말이다.

그들은 작품 활동을 위해 몸의 작동 원리를 비롯한 질량과 물리학 등을 연구했다. 또한 수년 동안 심리학 공부도 했다. 지식과 경험을 기반으로 한 영감과 실험 정신은 더욱 강렬해졌고, 그들은 힘과 영속성이 있는 독창적인 아이디어를 계속 떠올릴 수 있었다. 높은 완성도를 추구하며 진지한 태도로 만들어진 마리나와 울라이의 작품은 오늘날까지도 예술계 안팎에서 수많은 사람의 마음을 건드린다.

엄청난 호기심을 지닌 두 명의 순수 예술가가 파트너를 이루어 세계적인 반향을 일으킨 경우는 또 있다. 길버트와 조

MAKE THE WORLD TO BELIEVE IN YOU AND TO PAY HEAVILY FOR THIS PRIVILEGE.

Gilbert & George

세상이 당신을 신뢰하게 만들고
그 영광에 대한 값을 높이 지불하게 만들어야 한다.

길버트와 조지

지_{Gilbert and George}이다. 그들이 런던 이스트 엔드의 작업실에서 만든 행위 예술 사진과 대규모 합성 사진은 조소의 기본적인 성질을 변화시키고 사회적 금기를 깼다는 평가를 받는다. 그들은 스스로 자신을 진지하게 받아들이지 않으면 다른 누구도 자신을 진지하게 받아들이지 않는다는 기조로 창작 활동을 하며, "세상이 당신을 신뢰하게 만들고 그 영광에 대한 값을 높이 지불하게 만들어야 한다."라고 조언했다. 그들은 실제로 이 말을 지켰으며, 여전히 지켜나가고 있다.

전 세계의 주요 현대 미술관에서 길버트와 조지의 작품을 수집하고 전시하고 있다. 그들은 그들 자신을 에드워드 7세 시대의 신사라고 소개한다. 이는 매력적인 말이지만, 십 년 동안 지속된 예술 프로젝트의 일부라는 사실을 깨닫고 나면 좀 어둡고 전복적으로 느껴진다. 그들은 '퍼포먼스 모드'일 때 자신들을 '살아 있는 조소'라고 표현한다. 그리고 자신들의 몸을 매개로 하여 흥미가 느껴지는 주제를 탐색한다. 그렇게 탐색한 주제 중 하나가 창조성이다. 1990년대 중반 그들은 스타카토처럼 끊어지는 몸짓과 무표정으로 일관하는 퍼포먼스 〈길버트와 조지를 위한 십계명_{The Ten Commandments for Gilbert & George}〉을 선보였는데, 이는 창조성에 관한 길버트와 조지의 지침이기도 하다. 그들의 트레이드마크인 반어법이 가미된 재미있는 작품이다.

하지만 개인적으로는 또 다른 현대 미술 듀오, 피슐리와 바

이스Fischli and Weiss가 발표한 창조성에 관한 지침을 더 좋아한다. 스위스에서 함께 활동하는 이 듀오의 작품 중에는 〈세상의 원리The Way Things Go〉라는 비디오가 특히 유명한데, 작업실에 자력으로 움직일 수 없는 물건을 모아 놓은 다음 물건 하나를 슬쩍 밀어, 물건이 차례대로 부딪히는 연쇄 반응을 찍은 작품이다. 하나의 움직임과 사건이 다른 것에 영향을 미치는 도미노 효과를 표현한 것이다. 하지만 소위 말하는 삶의 무작위성을 지적하려는 의도라기보다는 창작 과정이 지니는 복잡성을 탐색하는 쪽에 훨씬 가깝다.

피슐리와 바이스는 〈일 더 잘하는 법How to Work Better〉에서 그 주제를 한 번 더 탐색했다. 길버트와 조지가 십계명을 패러디했듯이, 이 작품은 직원 교육 언어의 단순성과 따분함을 풍자하고 있다. 작품 속 내용은 얼핏 무척 설득력 있고 옳은 지시 사항처럼 보이지만 실제로 능력을 향상시키기 위해 필요한 조언 하나가 빠져 있다. 아홉 번째 항목은 '차분함을 유지하시오'가 아니라 '열정을 품으시오'가 되어야 한다. 하지만 그렇게 적혀 있지 않은 이유는, 열정은 상사 입장에서 골치 아픈 요소일 수도 있기 때문이다.

이탈리아의 화가 카라바조Caravaggio를 떠올리면, 열정적이고 창의적인 개인이 결코 쉬운 관리 대상이 아니라는 사실을 쉽게 실감할 수 있다. 매우 깊은 감정의 폭을 지닌 그는 젊은 나

HOW TO WORK BETTER.

1 DO ONE THING
 AT A TIME
2 KNOW THE PROBLEM
3 LEARN TO LISTEN
4 LEARN TO ASK
 QUESTIONS

5 DISTINGUISH SENSE
 FROM NONSENSE

6 ACCEPT CHANGE
 AS INEVITABLE
7 ADMIT MISTAKES
8 SAY IT SIMPLE
9 BE CALM
10 SMILE

피슐리와 바이스 〈일 더 잘하는 법〉

일 더 잘하는 법

이에 생을 마감했지만, 짧은 생애 동안 혁신적인 예술이 무엇인지 가르쳐주는 마스터 클래스를 진행한 것이나 다름없다.

인간으로서 카라바조는 결점이 있었다. 과한 음주와 싸움 탓에 밤이면 십중팔구 악취 나는 로마의 길바닥에 엎드린 채 구토나 피가 흐르는 입으로 씩씩거리며 중얼거리고 있었다. 그는 매춘부와 사기꾼과 가깝게 지냈으며, 붓만큼이나 칼을 자주 휘둘렀고, 생애 막바지에는 살인죄로 도망을 다니는 신세였다. 이는 널리 회자되고 있는 그의 인생이다. 술에 취해 문제를 일으키며 어디로 튈지 모르는 사람, 그러나 그림을 잘 그린 사람으로 기억되고 있다. 나쁜 삶을 살았다는 이유 때문에 작품에 더욱 주목하게 된다는 점에서 인상적이면서도 퍽 낭만적이다. 하지만 그의 일생은 지나치게 부풀려진 면이 있으며, 역설적이기도 하다. 그의 작품이 수백 년 동안 수많은 사람의 마음을 감동시킨 이유는 불량한 행실 때문이 아니라 지극히 훌륭한 역량 때문이라는 사실을 기억해야 한다.

카라바조는 당대 가장 훌륭한 화가였다. 고작 서른여덟 살의 나이로 사망했지만, 그는 분명 미술의 방향을 급진적으로 바꾸었다. 마니에리슴Mannerism이라고도 칭하는 차갑고 생기 없는 후기 르네상스 미술 시대에 열정 가득하고 화려한 바로크 미술 시대를 불러온 것이다. 이는 전통적인 창작의 길을 따르는 것을 통해 얻은 급진적인 업적이었다. 그를 일곱 가지 키워드로

설명할 수 있을 것이다.

열정 Passion, 카라바조가 열정적이었다는 사실은 의심할 여지가 없다. 그는 언제나 감정을 그대로 드러내며 미술에 열정을 쏟았다. 십 대에 고아가 된 그는 시모네 페테르자노Simone Peterzano의 작업실 도제로서 그림을 배웠다. 한때 베첼리오 티치아노Vecellio Tiziano의 제자이기도 했던 시모네 페테르자노는 실력은 있었지만 대단한 예술가라고 할 수는 없었다. 카라바조는 기본기를 쌓으며 대가들이 지닌 특별함을 터득하고자 헌신했다.

관심 Interest, 카라바조는 조르조네Giorgione의 그림을 연구하며 구도의 미묘함을 배웠고, 레오나르도 다빈치의 작품을 통해 인체의 형태를 표현하는 기술을 익혔다. 로렌초 로토Lorenzo Lotto의 16세기 초반 작품을 보고서는 빛을 통해 극적인 효과를 주는 기법에 호기심을 느꼈다. 또한 피렌체의 브란카치 예배당Brancacci Chapel 벽에 있는 마사초Masaccio의 프레스코화를 몇 시간 동안 바라보며 인간의 몸짓에 대해 연구했다.

호기심Curiosity, 가슴 뛰는 새로운 표현 기법을 찾고자 하는 열망이 카라바조를 렌즈의 세계로 이끌었다. 렌즈가 당시 사회에 미친 영향은 디지털이 오늘날 사회에 미치는 영향과 견줄 수 있다. 세계를 바라보는 시각을 완전히 새롭게 변화시키는, 빠르게 발전하는 기술이었던 것이다. 이탈리아는―갈릴레오 갈

릴레이ᴳᵃˡⁱˡᵉᵒ ᴳᵃˡⁱˡᵉⁱ를 선두로―이 분야에서 가장 앞선 나라
였다.

호기심이 생긴 카라바조는 볼록 렌즈, 양면 볼록 렌즈, 오
목 렌즈 등 여러 종류의 렌즈에 관해 배울 수 있는 모든 것을 배
우고, 이를 그림에 어떻게 활용할 수 있을지 열심히 궁리했다.
몇몇 학자는 카라바조가 암상자(초창기의 카메라)를 보조 기구로
이용하여 그림을 그렸다고 주장하기도 했다.

영감Inspiration, 카라바조의 극적인 성향이 어디에서 온
것인지는 모르지만, 그 성향은 분명 그가 이룬 여러 혁신의 원
동력이었다. 그는 동시대 화가가 그려내는 따분하고 가짜 같은
그림과는 다른, 충격적일 만큼 사실적인 그림을 그려내고자 하
는 목표가 있었다. 연극은 그의 영감이 되었고, 렌즈는 그의 구
원이 되었다.

카라바조는 1592년 당시 예술의 중심이었던 로마에 도착
했다. 무명 화가인 그의 삶은 그곳에서도 쉽지 풀리지 않았다.
일을 구하기가 힘들었고 경쟁은 치열했으며, 돈은 부족했다. 미
술 재료를 사는 데 대부분의 돈을 썼기에, 캔버스 앞에 앉아줄
모델을 구할 돈은 거의 남지 않은 상태였다. 그러나 해결책을
찾았다.

실험Experimentation, 카라바조는 부족한 자금에 대한 해결
책이 놀라울 만큼 가까이에 있다는 사실을 깨달았다. 시각적 속

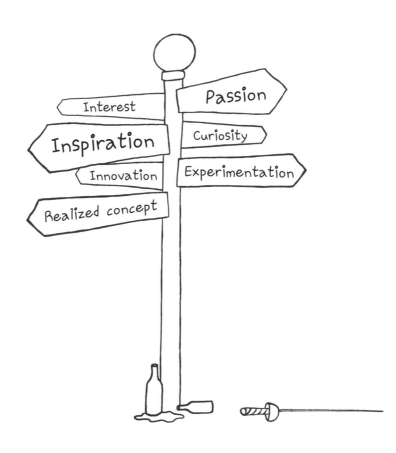

임수에 관해 배운 지식을 활용해, 그는 자신의 왼쪽에 거울을 놓은 다음, 이젤을 설치하고 캔버스를 준비해 거울을 보았다. 그의 눈에는 돈을 한 푼도 주지 않아도 되는 모델이 보였다. 잘생긴 스물한 살의 이탈리아 청년, 카라바조였다. 그때 그는 무척이나 기뻐했다. 자신의 외모 때문이 아니라, 광학이 어떻게 자신의 그림을 변화시킬 수 있는지에 대한 깨달음을 얻었기 때문이다. 당대 다른 그림과 닮지 않은 〈병든 바쿠스로 표현한 자화상Self Portrait as the Sick Bacchus〉은 새로운 발견의 결과물이다.

이 작품은 놀랍도록 사실적이고 극적이다. 근육질의 몸 윤곽을 드러내는 하나의 광원은 육감적인 효과를 더했으며, 칠흑같은 배경과 인물의 대조는 에로틱한 연극적 분위기를 더욱 강조했다. 이 그림은 표현과 움직임, 색채와 드라마가 중심이 되는 새로운 미술의 시대가 찾아옴을 알렸다. 한 점의 실험적인 작품에서 바로크 미술이 시작된 것이다.

혁신Innovation, 카라바조만큼이나 열정적인 예술가가 또 있었을까. 정통에 도전할 수 있는 힘과 결의는 누구와도 비할 수 없는 그의 열정에서 나왔다. 그 기질이 그의 화풍에도 크게 작용했다. 정교하게 짜인 구도, 그림 속 이야기에 담긴 강렬한 감정, 자랑하는 듯한 기교 등에서 여실히 드러난다. 그런데 이토록 열정적인 이탈리아 화가가 불러온 또 다른 혁신이 있다. 그의 작품을 한눈에 알아보고 또한 오랫동안 기억나도록 만드는

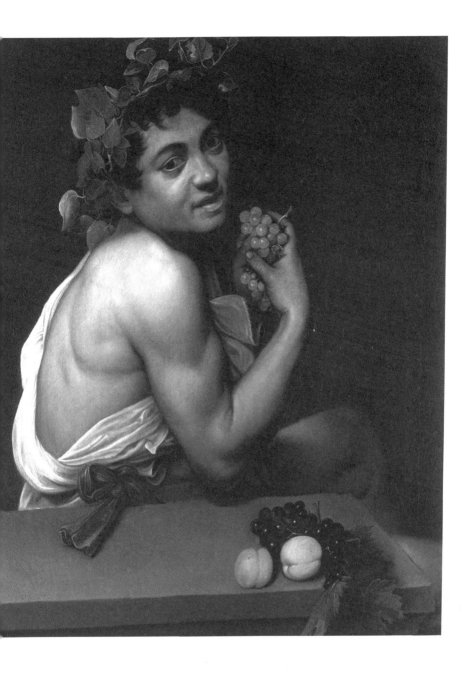

카라바조 〈병든 바쿠스로 표현한 자화상〉

요소, 키아로스쿠로chiaroscuro이다. 이는 명암법이라고도 하는데, 빛과 그림자의 대조로 그림에 효과를 더하는 작업 방식이다.

그가 남긴 유명한 작품 중 어떤 것을 보아도 그림 속 사건이 일어나는 공간이 곧장 우리를 사로잡는다. 어두운 배경과 짙은 그림자가 좀 더 밝은 부분에서 일어나는 장면을 극적으로 보이게 만들어, 마치 그림 속 장면이 그림의 표면에서 빠져나와 다가오는 것처럼 느껴진다. 오슨 웰스Orson Welles나 알프레드 히치콕Alfred Hitchcock의 영화에서도, 만 레이Man Ray나 애니 레보비츠Annie Leibovitz의 사진에서도 카라바조의 유산을 느낄 수 있다. 이 같은 이유로 카라바조를 세계 최초의 촬영 감독이라고 일컬을 수도 있을 것이다.

아이디어의 실현Realized concept, 창작의 마지막 단계인 '실현' 단계는 자칫 부담이 적을 것이라고 짐작하기 쉽지만, 사실은 지금까지 배우고 개발하고 시도하고 실험한 모든 것을 견고하게 만들고 지속 가능하도록 바꾸어야 하는 가장 어려운 단계이다. 그렇기 때문에 혼자서는 쉽게 도달할 수 없으며, 파트너가 필요하다. 마리나에게는 울라이가 있었고 길버트에게는 조지가 있었지만, 카라바조에게는 아무도 없었다. 하지만 그는 파블로 피카소와 조르주 브라크Georges Braque가 함께 큐비즘을 만들어낸 것처럼 아이디어를 함께 발전시키거나, 창작 활동을 이어나가는 데 영감을 불어넣어 줄 사람이 필요하지 않았다. 그

저 후원자를 원할 뿐이었다. 다르게 말하면, 아이디어를 실현하기 위한 돈이 필요했다.

로마의 거대한 성과 좋은 연고를 가진, 예술을 사랑하는 귀족 프란체스코 마리아 델 몬테Francesco Maria del Monte 추기경은 카라바조의 후원자가 되어주었다. 그는 고위 성직자였지만, 거친 예술가와 그 예술가가 시도하는 새로운 미술에 단번에 마음을 빼앗겼다. 게다가 카라바조의 급진적인 사실주의 작품을 싫어하지 않았다. 〈엠마오의 저녁 식사The Supper at Emmaus〉에서 이전까지 시도하지 않은 방식으로 예수를 표현한 것에 대해서도 개의치 않는 듯했다. 이 작품에서 예수는 턱수염이 없는 평범한 모습의 남성으로 표현되고, 그림 중앙에서는 예수 말고도 대접에 담긴 과일이 큰 비중을 차지한다. 이는 당시에 흔한 표현 방식이 아니었다.

카라바조는 관람객이 자신의 작품을 단순히 마주하는 것으로는 만족하지 않았다. 그는 관람객이 직접 이야기에 참여하길, 그러니까 이야기 속의 인물이 되길 원했다. 끔찍한 장면을 담은 〈세례자 성 요한의 머리를 받는 살로메Salome with the Head of John the Baptist〉 앞에 서는 순간, 관람객은 이야기의 일부가 된다. 살로메는 요한의 머리가 올려진 쟁반을 누구에게 내밀고 있는가? 이내 우리는 깨닫게 된다. 바로 그림을 보는 우리를 향하고 있다는 것을!

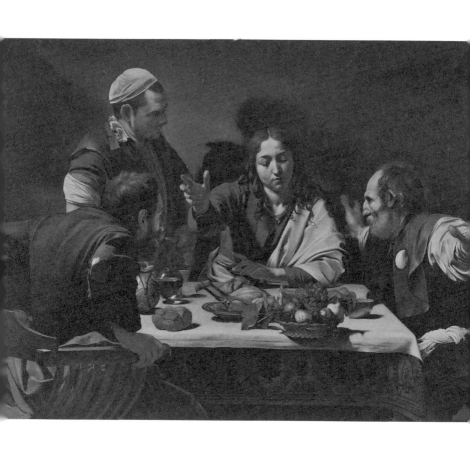

카라바조 〈엠마오의 저녁 식사〉

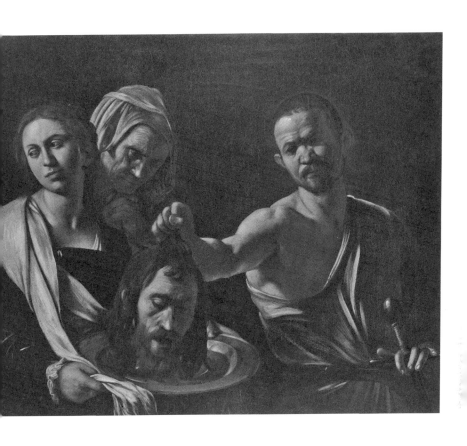

카라바조 〈세례자 성 요한의 머리를 받는 살로메〉

카라바조는 그림에 인상적인 효과를 입히는 방법을 연구하며 십사 년이라는 세월을 보냈다. 그가 남긴 유산은 국경과 시대, 미술의 형태를 초월하여 큰 영향력을 발휘했다. 영화감독 마틴 스코세이지Martin Scorsese는 자신의 영화 〈비열한 거리Mean Streets〉에 나오는 술집 장면이 카라바조에게 영향을 받은 것이라고 밝혔다. 근래에 세상을 떠난 영국의 패션 디자이너 알렉산더 맥퀸Alexander Mcqueen 역시 카라바조의 키아로스쿠로에서 영감을 받았음이 드러난다. 이들이 카라바조의 대단한 역량을 알아볼 수 있었던 이유는 자신 역시 카라바조, 마리나, 길버트와 조지 못지않게 진지한 호기심을 품은 사람이기 때문이다.

그림이 걸린 방은 생각이 걸린 방이다.

조슈아 레이놀즈

4

좋은 예술가와
위대한 예술가

파블로 피카소

지금부터는 예술가가 아이디어를 생산하
는 방법에 대해 이야기할 것이다.

먼저 창조적인 아이디어가 떠오를 수 있
는 환경을 만들어야 한다. 아이디어는 하
늘에서 떨어지는 것이 아니기 때문이다.
물론 멋진 아이디어가 난데없이 떠오르기
도 한다. 하지만 이는 무의식이 준비되었
기에 가능한 일이다. 아이디어가 생겨나
는 사고방식은 따로 존재한다.

THERE IS NO NEW THING UNDER THE SUN.

Ecclesiastes 1:9

하늘 아래 새로운 것은 없다.

전도서 1:9

혼합과 응용을 통해 무관해 보이는─적어도─두 가지 요소를 새로운 방식으로 결합시키는 뇌 활동을 적극적으로 할 때 아이디어가 생겨난다. 미국의 정신의학자 앨버트 로센버그Albert Rothenberg는 이 같은 주장을 한 여러 연구자 중 한 명이다. 연구자로서 평생 인간의 창조성을 연구하는 데 몰두한 그는 수많은 선두적인 과학자와 작가를 인터뷰하고 조사한 결과, 인간이 아이디어를 떠올릴 때 이루어지는 구체적이고 일관적인 인지적 활동의 형태를 명확히 제시했다. 그는 그것이 '두 가지 이상의 개별적인 독립체를 적극적으로 같은 공간에 품어, 새로운 정체성으로 통합하는 착상'이라고 정의하며 호모스페이셜 사고homospatial thinking라고 칭했다.

앨버트 로센버그는 '그 길은 햇빛 실은 로켓이었다The road was a rocket of sunlight.'라는 시적 은유를 바탕으로 설문 조사를 실시했다. 그는 참가자에게 시인이 어디에서 영감을 받아 이러한 표현을 썼을 것 같은지 물었다. 대부분의 참가자는 물리적인 관찰에서 비롯되었을 것이라고 대답했다. 한편 다른 참가자는 시인이 길을 바라보고 있었는데 한 줄기의 햇빛이 로켓 모양으로 드리워졌을 것이라고 추측했고, 또 다른 참가자는 시인이 맑은 날 차를 몰고 있었는데 마치 로켓을 타고 여행을 하는 듯한 기분을 느꼈을 것이라고 생각했다. 모두 정답이 아니었다.

그는 시인이 개별적인 두 단어, '길(road)'과 '로켓(rocket)'에

초점을 두었다는 사실을 알려주었다. 시인은—똑같이 'ro'로 시작하여 두운을 지닌다는 점에서—소리와 모양의 관계가 조화로운 두 단어가 함께 있으면 매력적이겠다고 느꼈다. 하지만 어떻게 그 은유를 떠올리게 되었을까? 길과 로켓이 같거나 혹은 비슷한 면이 있긴 할까? 이토록 어려운 수수께끼를 푸느라 시인의 무의식이 활동하게 되었고 한동안 자유 연상이 일어났다. 그때 갑자기 '햇빛'이라는 단어가 머릿속에 스쳤고, 이와 함께 길에 환히 내리쬐는 햇빛이 생각났다. 즉 호모스페이셜 사고로 인해 독창적인 은유가 탄생하게 된 것이다.

시인은 길과 로켓이라는 두 가지 개별적인 독립체를 하나의 구상적 공간에 두었다. 그로 인해 창조적인 사고 과정이 일어났고 뇌는 문제 해결 모드가 되었다. 이는 곧 생각했다는 의미이며, 생각하기 위해서는 상상력이 필요했다. 그리고 영감이 찾아오게 되었다. 이것이 바로 아이디어가 생성되는 과정이다. 낯선 결합에서, 익숙한 것과 새로운 것을 섞는 방식에서 독창적인 아이디어가 나온다. 탄생의 기원을 지닌 아이디어 말이다.

물론 이러한 과정을 거쳐 생겨난 아이디어가 모두 좋거나 가치 있다는 뜻은 아니다. 훌륭한 아이디어는 우리가 평소에 잘 알고 있거나 관심을 가지고 있는 주제에서 떠오른다. 스스로 창조성이 없다고 믿는 사람이라면, 누구나 이런 결합을 통해 자신의 성격과 성향에 따른 좋은 아이디어를 생각할 수 있다는 점을

기억해야 한다. 그 누구도 똑같은 요소를 똑같은 방식으로 결합할 수는 없다. 자신이 착상한 아이디어는 독특한 자신만의 것이다.

대단한 아이디어는 종종 혼란을 통해 찾아오기도 한다. 이사, 이직, 갈등, 상심 등이 뇌를 자극해 완전히 새로운 연결 고리를 만들어내는 것이다. 새로운 기술 역시 한때 불가능했던 일을 가능하게 만듦으로써 삶에 커다란 변화를 가져온다. 예를 들어, 기존의 백과사전이라는 개념을 인터넷 시대와 결합하면, '위키피디아Wikipedia'가 탄생한다. 한때 용인되지 않던 일이 용인되어 발생하는 사회적인 혼란도 마찬가지이다. 데이비드 허버트 로런스David Herbert Lawrence의 《채털리 부인의 사랑Lady Chatterley's Lover》 속 노골적이고 생생한 성적 묘사가 그 예이다. 성적 묘사가 생략되지 않은 판본은 영국에서 사십 년이 넘도록 금서였는데, 1960년 법정 소송에서 금서로 지정한 결정이 무효가 된 후 공개되었다. 불경한 행동과 비도덕적인 성관계는 시대를 막론하고 일어났지만 그제야 이를 문학적인 형태로 표현할수 있게 된 것이다.

영국의 작가는 이 같은 변화를 기회로 활용했다. 욕설로 가득한 필립 라킨Philip Larkin의 시 〈이것은 시다This Be the Verse〉에서부터 사회에 관한 도발적인 생각을 담은 조 오튼Joe Orton의 〈슬론 씨를 위하여Entertaining Mr Sloane〉까지 신기원

을 여는 여러 작품이 등장했다. 필립 라킨과 조 오튼 모두 데이비드 허버트 로런스가 간 길을 따라가며, 어느 정도는 그를 모방하고 있었다. 모방은 창작 과정에서 항상 일어나지만 중요하게 다루어지지 않을 때가 많다.

프랑스 작가 에밀 졸라Emile Zola는 예술을 '어떤 기질을 통해 보여지는 자연의 한 부분'이라고 표현했다. 다르게 말하면, 창조성은 이미 존재하던 요소와 생각이 한 개인의 관점과 감정이라는 필터를 거쳐 표현되는 결과라고 할 수 있다. 무언가를 시작하기 위해 다른 사람이 이미 증명한 아이디어를 이용하는 행위는 피할 수 없는 창작 과정이다. 피카소는 "좋은 예술가는 모방하고, 위대한 예술가는 훔친다."라고 말했다. 수 세기 동안 전해지며 조금은 식상해지기까지 한 이 말은 당시로부터 무려 이백 년 전에, 프랑스 계몽주의를 대표하는 위대한 작가 볼테르Voltaire가 "독창성은 단지 현명한 모방일 뿐이다."라고 한 말을 훔친 것이다.

"내가 남들보다 좀 더 멀리 내다보았다면 그것은 거인들의 어깨 위에 선 덕분이었다."라고 말한 아이작 뉴턴Isaac Newton이나 "창조성은 무언가를 어디서 알게 되었는지 숨길 줄 아는 것이다."라고 말한 알베르트 아인슈타인은 지적 재산권을 훔쳤다고 고백한 천재들이다. 이 대단한 사람들이 자신이 이룬 업적이 남의 덕분이라고 앞다퉈 고백한 이유는 가식적인 겸손도 아니

I BEGIN
WITH AN IDEA
AND THEN
IT BECOMES
SOMETHING
ELSE.

Pablo Picasso

시작할 때 풀었던 아이디어는
도중에 다른 것으로 변하곤 한다.

파블로 피카소

고 자신을 향한 신뢰가 부족해서도 아니다. 그들은 우리가 창조성에 대해 제대로 알기를 간절히 바랐던 것이다. 즉 창조성과 관련되어 잘못된 믿음을 유발하거나 오해를 키우고 싶지 않았고, 자신이 이룬 일에 대해 사람들이 품을 낭만적인 환상을 깨고 싶었으며, 자신이 만든 작품이 신이 주는 영감을 받아 성취한 업적이라는 곡해를 풀고 싶었던 것이다. 파블로 피카소나 볼테르, 아이작 뉴턴이나 알베르트 아인슈타인이 대단한 인물이라는 사실은 분명하지만, 우리들과 그리 다르지만은 않았던 모양이다.

그들은 아무런 영향도 받지 않은 순수한 독창성은 존재하지 않는다는 사실을 알고 있었다. 19세기 후반 이중 시점의 회화를 그려 미술사에 중대한 혁신을 불러온 폴 세잔은 자신의 업적에 관해 "사슬에 고리 하나를 더 이었을 뿐이다."라고 표현하기도 했다. 또 미술사에 커다란 진보를 불러온 데다 큐비즘까지 탄생시킨 파블로 피카소도 마찬가지였다. 큐비즘은 그의 머릿속에 어느 날 날아든 아이디어가 아니었다. 이전 세대의 위대한 화가인 폴 세잔이 이룬 업적을 더욱 발전시킴으로써 '사슬에 다음 고리 하나를 이은 것'이다.

"좋은 예술가는 모방하고 위대한 예술가는 훔친다."라는 파블로 피카소의 말을 직관적으로 해석한다면, 좋은 예술가와 위대한 예술가를 뚜렷이 대조시키려는 의도로 받아들일 수도 있

다. 하지만 여기에는 사실 조금 더 은근한 비유가 담겨 있다. 그는 서로 대조되는 두 가지의 철학을 말한 것이 아니라, 하나의 과정을 간략하게 표현한 것이었다. 즉, 좋은 예술가에서 위대한 예술가가 되어가는 방법에 대한 생각이 드러나 있다. 파블로 피카소는 전자가 되지 않고서는 후자가 될 수 없다고 말한 것과 다름없다. 좋은 예술가가 되기 위한 출발점은 오직 한 곳이다. 발레 무용수든 건축 기사든, 그 외 어떤 형식의 창조적인 활동을 하는 사람이든지, 첫걸음은 모방이다. 모방을 통해서만 시작할 수 있다. 그것이 우리가 모든 것을 배우는 방식이다.

음악가가 되고 싶은 아이는 음악을 들으면서 멜로디를 그대로 연주하려고 노력한다. 작가 지망생은 좋아하는 소설을 읽으면서 문체를 습득한다. 화가를 꿈꾸는 사람은 차가운 미술관 바닥에 앉아 걸작을 따라 그린다. 일종의 견습 수업을 하고 있는 셈이다. 대단한 예술가에 필적하는 능력을 지니기 전에는 그들을 따라 해야 한다. 그것은 일종의 과도기이기 때문이다. 기본을 확실히 배우고 구체적인 기술을 습득하고 도구의 복잡성을 이해하는 시기, 그리고 잘되면 긴 사슬에 자신의 고리 하나를 더할 수 있을지 가늠해 보는 시기인 것이다.

어느 예술가든―아직 자신만의 목소리를 찾기 전―초기 작품을 보면 무언가를 모방하고 있다는 사실을 발견할 수 있다. 마치 범죄 현장처럼, '훔친' 증거를 확인할 수 있다. 거장을 모방

하다 결국 취하지 않기로 하고, 다른 거장을 모방하다 결국 자신의 것으로 만들기도 한다.

2013년 런던 중심부에 위치한 작지만 아름다운 미술관 코톨드 갤러리The Courtauld Gallery에서 '피카소 되기'라는 전시가 열렸다. 파블로 피카소가 무명이었지만 촉망받는 화가였던 1901년의 작품들에 초점을 맞춘 전시였다. 그곳에서 파블로 피카소가 자신의 이름을 알리고자 고향인 스페인을 떠나, 최고의 아방가르드 예술가가 모여 있는 파리에 머물던 시기에 그린 작품을 볼 수 있었다.

당시 파블로 피카소는 운이 좋았다. 십 년 동안 프랑스에 살고 있던 한 스페인 사람이 파리에서 가장 중요하고 영향력 있는 미술상 앙브루아즈 볼라르Ambroise Vollard를 설득했고, 덕분에 어린 미술가였던 파블로 피카소는 개인전을 열 수 있었다. 그에게 기회가 찾아온 것이다. 파리에 도착한 파블로 피카소는 클리시 거리에 위치한 작업실을 빌려 그림을 그리기 시작했다. 그리고 삼 개월 동안 그림을 그리는 일 외에 다른 일은 거의 하지 않았으며, 하루에 그림을 세 점이나 그려내기도 한 것으로 알려져 있다. 캔버스가 다 떨어지자 나무판자 위에 그렸고, 나무판자도 다 떨어지자 판지에 그림을 그렸다. 1901년 6월쯤에는—아직 물감이 채 마르지 않은 그림도 있었지만—육십 점이 넘는 그림이 완성되었다. 그렇게 첫 개인전 준비를 마쳤다.

그의 그림들은 놀라웠다. 그저 양이나 질 때문이 아니라, 다양한 양식을 사용했기 때문이다. 어느 작품에서 프란시스코 고야Francisco Goya나 벨라스케스Velázquez 같은 스페인의 걸출한 화가를 모방하는가 싶으면, 다음 작품에서는 엘 그레코El Greco의 영향이 느껴졌고, 몇 작품을 더 보다 보면 인상주의나 후기 인상주의 화가를 명백히 모방하고 있었다. 〈난쟁이 무용수Dwarf Dancer〉는 에드가 드가Edgar Degas의 〈어린 무용수Little Dancer〉를 자신만의 방식으로 표현한 작품으로, 플라멩코라는 변화를 주었다. 이와 가까운 곳에 걸린 〈푸른 방The Blue Room〉은 폴 세잔의 〈목욕하는 사람들Bathers〉을 촉망받는 젊은 화가의 방식으로 변주한 것이었고, 또 멀지 않은 곳에 걸린 〈물랭 루주에서At the Moulin Rouge〉는 주제나 양식 모두 앙리 드 툴루즈 로트레크Henri de Toulouse Lautrec를 떠올리게 하는 작품이었다. 또 다른 작품에서는 폴 고갱의 과감한 윤곽선, 그리고 빈센트 반 고흐의 선명한 색채와 쉼 없는 붓질을 그대로 느낄 수 있었다. 멋진 신인 화가의 솜씨를 보여주는 전시회가 아니었다. 아주 재능 있는 모사 화가를 소개하는 전시회였다.

앙브루아즈 볼라르의 갤러리에서 선보였던 전시회를 유사하게 재현한 코톨드 갤러리를 걷는 것은 나에게 기이한 경험이었다. 나는 그전까지 파블로 피카소가 그토록 대단한 규모로 모방을 한 줄 모르고 있었다. 그의 붓질과 자신 있게 그려진 선을

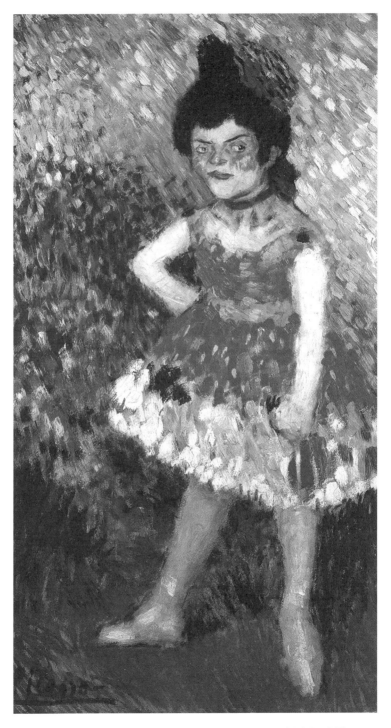

파블로 피카소 〈난쟁이 무용수〉

보면 그때도 이미 좋은 화가였지만, 결단코 대단한 화가는 아니었다. '피카소 되기'의 큐레이터 바너비 라이트Barnaby Wright도 나와 같은 의견이었다. 만약 파블로 피카소가 1901년 초여름, 첫 개인전이 끝난 후에 죽었더라면 현대 미술사에 하나의 각주로밖에 남지 않았을 것이라고 했다. 그가 우리가 아는 파블로 피카소, 즉 미술사에서 가장 중요한 인물이 된 이유는 같은 해 후반부에 그가 성취한 업적 때문이었다.

앙브루아즈 볼라르의 갤러리에서 열린 전시회는 성공적이었다. 파블로 피카소는 몇 점의 그림을 팔았고 돈을 약간 벌었으며, 그의 작품을 원하는 시장이 형성되기 시작했다. 그러나 그는 찬사를 받는 삽화가로 사는 데 관심이 없었다. 그는 파블로 피카소, 즉 자신이 되고 싶었다. 이를 위해서는 다른 화가의 그림을 훌륭히 흉내 내는 일을 그만두고 방향을 바꾸어야 했다. 당장은 경제적으로 어려워질 것이라는 사실을 알고 있었지만 장기적으로는 예술적, 그리고 경제적 성취를 얻을 수도 있을 것이라고 생각했다.

1901년 7월, 파블로 피카소는 젊음의 느긋한 낙관을 품고 모방하기를 그만두고 훔치기를 시작했다. 모방하는 것과 훔치는 것에는 큰 차이가 있다. 모방하는 것은 기술이 필요하지만 상상력은 필요하지 않다. 물론 창조성도 필요하지 않다. 그렇기 때문에 모방은 기계도 할 수 있다. 하지만 훔치는 것은 완전히

다른 차원이다. 이는 자신의 것으로 만드는 일이다. 자신의 것으로 소유하는 것은 훨씬 큰일이다. 훔친 '그것'이 자신의 책임이 되기 때문이다. 결국 미래는 자신의 손에 달려 있게 된다.

차에 비유한다면, 차를 훔친 사람은 차의 원래 주인과는 다른 방향으로 그 차를 몰 것이다. 아이디어도 마찬가지다. 어떤 아이디어가 모험심이 가득하고 왕성한 작품 활동을 하는, 독창적인 화가의 소유가 된다면 어떨까? 그 아이디어는 꽤 멋진 질주를 할 가능성이 높다. 실제로 파블로 피카소가 훔친 아이디어가 그러했듯이 말이다.

파블로 피카소는 우선 자신이 훔친 것으로 무엇을 하고 싶은지 결정해야 했다. 빈센트 반 고흐의 표현주의, 앙리 드 툴루즈 로트레크의 주제, 에드가 드가의 대범한 윤곽 표현, 폴 고갱의 채색 방식을 가지고 어디로 향할지 결정해야 했다. 그러나 1901년 7월에 그는 좌절에 빠져 있었다. 성공적인 전시회 이후 자신만의 목소리를 찾는 일이 고되기 때문만은 아니었다. 그해 좋은 친구였던 카를로스 카사게마스Carlos Casagemas가 비극적인 자살로 세상을 떠난 사건으로 그는 깊은 충격에 빠져 있었다. 게다가 성 라자르 여자 교도소를 방문하여 수감자의 모습을 관찰해도 좋다는 초대를 받아들인 일은 상황을 더 악화시켰다. 어린 자녀와 함께 수감된 어머니, 매독에 걸렸다는 표시를 하기 위해 흰 모자를 쓰고 있는 여성의 모습 등 그곳에서 본 광경이

그를 더욱 우울한 기분에 빠지게 만들었다.

파블로 피카소의 마음은 절망으로 가라앉아 있었다. 빈센트 반 고흐를 비롯한 많은 거장으로부터 훔친 아이디어는 여전히 흥미를 주기도 했지만, 동시에 한없이 우울한 예술가와 충돌하고 있었다. 우울한(Blue) 파란색, 바로 이것이었다. 그는 이제 대가의 혁신적 아이디어를 어디에 적용해야 하는지 분명히 깨닫게 되었다. 과감한 선, 경계가 뚜렷한 채색, 표현주의 기법 등을 과거에는 사용되지 않았던 방식을 통해 하나로 조화시켰다. 표현을 단순화하고 색조를 낮추며 이를 융합한 것이다.

그는 파란색과 감상적인 정서를 선택했다. 이는 놀랄 만한 결과를 가져왔다. 오늘날 '파랑의 시기'라고 알려진 시기로 진입한 것이다. 그중 〈앉아 있는 할리퀸 Seated Harlequin〉은 초기의 작품에 속한다. 이는 얼굴은 희게 분칠을 한 채 파란색과 검은색 사각형으로 된 체크무늬 의상을 입은 어릿광대가 우울한 표정으로 생각에 잠겨 있는 모습을 담은 작품으로, 밝은색 의상을 입고 장난스러운 미소를 띤 일반적인 광대의 모습과 다르다. 그가 호모스페이셜 사고를 거친 결과이다. 코메디아 델라르테Commedia dell'Arte° 속 할리퀸 캐릭터와 사랑에 우는 우울한 피에로 캐릭터를 결합한 것이다. 서로 다른 두 가지 독립체를 충돌시켜

° 이탈리아에서 시작된 희극 양식

파블로 피카소 〈앉아 있는 할리퀸〉

제삼의 창조적인 인물을 만들어냈다.

작품 속 할리퀸은 현실 세계에서는 세상을 떠났지만 마음 속에는 살아 있는 친구, 카를로스 카사게마스였다. 코메디아 델 라르테에서 아름다운 콜럼바인Columbine°의 사랑을 얻는 인물 이 전통적으로 할리퀸이었기에, 파블로 피카소는 소중한 친구 에게 할리퀸의 옷을 입혔다. 하지만 현실에서 카를로스 카사게 마스는 자신의 콜럼바인에게서 사랑을 얻지 못하고 마음을 거 절당했기에, 피에로의 이미지를 결합한 것이다. 그림 전체를 지 배하는 것은 푸른 색조다.

이 그림을 자세히 들여다볼수록, 여러 거장에게서 훔쳐온 아이디어가 어떻게 반영되었는지 발견할 수 있다. 에두아르 마 네와 에드가 드가가 그린 작품에 등장하는, 압생트를 마시며 지 쳐 있는 인물이 떠오르기도 한다. 또 폴 고갱이 타히티에서 그 린 작품에 쓰인 독특한 주황색도 보이고, 빈센트 반 고흐의 해 바라기도 보인다. 할리퀸이 입은 의상의 주름진 옷깃을 표현한 윤곽선을 보면 폴 세잔의 〈목욕하는 사람들〉이 뚜렷이 연상된 다. 하지만 이 작품은 파블로 피카소의 것이다. 이 작품 속 이야 기와 감정은 그의 것이다. 요소의 선택과 조합도 그의 것이다. 이 작품은 그만의 스타일로 그려졌기 때문이다.

° 코메디아 델라르테에 등장하는 여자 어릿광대

1901년 6월 이후 파랑의 시기에 그려진 작품들을 전시한 코톨드 갤러리의 두 번째 전시회장을 걸으며 나는 경탄했다. 고작 한 달 사이에 모사 화가에서 대가로 성장한 열아홉 살의 파블로 피카소를 확인할 수 있었기 때문이다. 그는 자신의 영웅에게서 필요한 모든 것을 흡수해, 그들의 아이디어를 자신이라는 필터를 거치게 한 다음 놀라울 정도로 독창적이면서도 그 영감의 기원을 찾을 수 있는 작품으로 탄생시켰다. 이때부터 이전에 사용하던 이니셜 등을 대신하여 작품에 '피카소'라고 서명하기 시작했다. 우리가 알고 있는 바로 그 피카소로 탈바꿈한 순간이었다.

조각가 헨리 무어Henry Moore에서부터 애플Apple Inc.의 공동 창립자 스티브 잡스까지 아주 많은 사람이 파블로 피카소의 아이디어를 훔치고 있다. 스티브 잡스는 파블로 피카소의 말을 인용해, "애플은 언제나 부끄러움 없이 훌륭한 아이디어를 훔쳐 왔다."라고 밝혔다. 그 대상 중에는 파블로 피카소의 유명한 연작 〈황소The Bull〉도 포함되어 있다. 《뉴욕 타임스The New York Times》에 따르면, 〈황소〉는 애플이 직원에게 불필요한 요소를 뺀 애플 특유의 단순한 디자인에 관해 교육하기 위해 사용하는 작품이기도 하다.

파블로 피카소는 열한 점의 석판화를 통해 황소의 모습을 점차 단순화시킨다. 이미지의 표현을 점점 줄여, 혹은—그의 표

작품 2

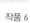

작품 6

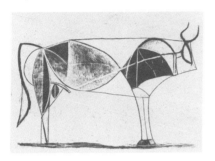

작품 7

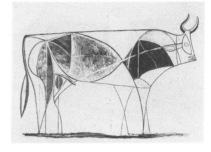

작품 8

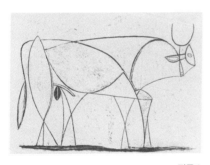

작품 9

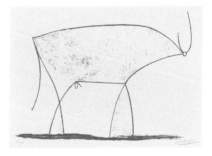

작품 11

파블로 피카소 〈황소〉 중에서

현에 따라―파괴하여, 본질적인 진실, 즉 황소의 본질에 도달하는 과정을 보여준다. 보기 드문 일련의 이미지에서 일반적으로 드러나지 않는 것을 노출시킨다. 점진적으로 변화하는 이미지는 파블로 피카소의 사고 과정을 보여준다. 최종 이미지에 도달하기 전 열 점의 석판화는 영화감독과 저자의 손을 거쳐 편집되기 전의 영상이나 글과 같다. 최종 작품에 실리지 않고 잘려 나가는 부분을 그대로 보여주는 셈이다.

열한 점의 석판화 중 첫 번째 작품은 전통적인 황소의 이미지로, 파블로 피카소와 같은 스페인 사람인 18세기 화가 프란시스코 고야의 황소 에칭화°를 닮았다. 두 번째 작품은 알브레히트 뒤러Albrecht Dürer의 유명한 작품 〈코뿔소Rhinoceros〉의 영향을 받은 것처럼 보인다. 이 단계에서도 여전히 모방이 있다. 세 번째 작품에 이르렀을 때 진짜 파블로 피카소가 등장한다. 그는 관절 부분을 표시하고 마치 정육점 주인처럼 황소의 몸을 분해하기 시작한다. 주도적으로 몸의 형태를 요약해 나가는 과정이다. 네 번째 작품에서는 기하학적인 선을 사용하며 큐비즘에 좀 더 가까워졌는데, 자신에게 새로운 기법이었던 석판화 기법을 기존 아이디어에 적용해 본 작품이다. 황소의 머리는 그림을 보고 있을 관람객 쪽으로 틀어져 있다. 이로써 파블로 피카

° 판화의 한 종류로, 금속판을 산으로 부식시키는 에칭 방식으로 찍어낸 그림

소가 조금 더 자신감을 느끼고 있다는 사실을 알 수 있다.

다섯 번째와 여섯 번째, 일곱 번째 작품은 황소 몸이 각각 재배치되어 전체적으로 조금 더 균형이 잡힌 이미지라는 점에서 네덜란드의 현대 미술가 테오 반 되스버그Theo Van Doesburg의 일련의 드로잉 작품을 연상시킨다. 여덟 번째, 그리고 아홉 번째 작품부터는 간략해질수록 풍부해질 수 있다는 사실을 발견했다고 짐작할 수 있다. 앙리 마티스Henri Matisse는 선의 대가로 불렸는데, 파블로 피카소는 자신만의 방식으로 라이벌 앙리 마티스에게 본격적으로 도전한 것이다. 면의 채색이 사라진 이 시점부터는 순수한 선화線畵로 변하고 있다.

열 번째 작품부터는 그동안의 경험으로 얻은 내용을 이용한다. 아홉 번째 작품까지만 해도 실제처럼 표현했던 뿔을 열 번째 작품에서는 쇠스랑에 가까운 모습으로 변화시켰다. 이것은 당시로부터 삼 년 전에 의자 안장과 손잡이를 이용해 〈황소의 머리Bull's Head〉를 창조했을 때 습득한 단순화된 선을 적용한 것이다. 그리고 〈아비뇽의 여인들Les Demoiselles d'Avignon〉에서부터 사용해 온 표현 방식을 응용해 아주 작아진 황소의 머리에 커다란 눈만을 표현한다. 마지막 작품에서 모든 것이 조화로워진다. 선사 시대의 동굴 그림이 현대의 추상 기법과 만나고, 노련한 손이 새로운 표현 수단과 만나 이루어진 독특한 이미지다.

파블로 피카소는 타인의 아이디어를 이용하기도 했고 자신이 기존에 사용했던 아이디어도 많이 가져왔다. 그는 앙리 마티스와 같은 인물을 비롯해 세상에서 일어나고 있는 다양한 사건에서 영향을 받았다. 외부적인 요소를 기억과 결합했고, 새로운 기법을 배워 교란을 주었다. 이 모든 것이 개인적인 기질과 본능이라는 필터를 거쳐, 지극히 독창적인 작품으로 탄생하게 된 것이다.

이로써 작품을 창조하기 위해서는 더하는 것보다 빼는 것이 중요할 수도 있다는 사실을 알 수 있다. 머릿속에 떠오른 아이디어는 연마되어야 하고, 단순화해야 하며, 중요한 것을 선택하는 과정을 거쳐야 한다. 이는 애플이 디자이너에게 꼭 전달하고 싶은 메시지가 아닐까. 요리사가 맛을 더 풍부하게 내기 위해 불필요한 재료를 뺄 때처럼, 예술가는 명료함을 얻기 위해 어떠한 요소를 뺄 수 있다. 〈황소〉는 아이디어가 점차 형태를 갖추게 되는 과정을 보여주며, 동시에 아이디어의 원천도 보여준다. 열한 번째 작품이자 단순해진 황소의 최종 이미지에 파블로 피카소가 가진 창조성의 열쇠가 있다.

경험과 영향, 지식과 감정을 한데 섞어 하나의 창조물로 만들 수 있는 것은 인간만의 고유한 능력이다. 넓고 다양한 곳에서 건져낸, 서로 전혀 관계가 없어 보이는 것을 결합시키는 능력이 있다는 사실은 참으로 대단하다. "조합 놀이Combinatory

play는 창조적인 사고의 핵심적인 요소이다."라는 알베르트 아인슈타인의 말처럼, 조합 능력은 인간이 지닌 가장 중요한 능력이다.

의식적으로나 무의식적으로 알고 있거나 느껴지는 모든 것을 편집하고, 연결하고, 결합하여 자기만의 독특한 생각을 얻는 과정은 시간이 필요한 일이며, 억지로 되는 일이 아니다. 깨어 있을 때나 자고 있을 때도 일어날 수 있다. 또는 전혀 다른 생각을 하고 있을 때 혹은 테니스를 치고 있을 때 일어나기도 한다. 자신을 둘러싼 환경의 자극 때문에 뇌에서 연결 작용이 일어나고 그로 인해 떨어져 있던 각각의 점이 하나로 이어지면서, 논리적으로 견고하고도 완전한 아이디어가 태어난다. 하늘이 준 것처럼 느껴지는 영감도 사실은 모든 인간의 타고난 능력으로 인해 생겨난 것이다.

파블로 피카소는 그 누구보다 이 같은 사실을 잘 알았다. 그는 예술은 미의 규범을 적용하여 만들어지는 것이 아니라 인간의 본능과 뇌가 창조한, 그 어떤 규범도 초월하는 것임을 알고 있었다. 또 인간 본능에 창조적인 능력이 있다는 점을 알고 있었으며, 이 힘은 의심해야 할 사실이 아니라 믿어야 할 친구라는 사실도 알고 있었다.

그는 연작 〈황소〉를 통해 가장 좋은 결합만이 살아남는 진화론을 알려준 셈이다. 그저 단순성의 아름다운 예가 아니다. 서

로 다른 개념을 충돌시켜 새로운 결합을 창조하는 과정에서 발생한 갈등이 시각적으로 기록된 작품이다. 〈황소〉는 약한 것을 파괴하고 지나간 것을 흐트러뜨렸다는 점에서―매우 폭력적인 기간이었던―제2차 세계 대전 말미에 만들어진 폭력적인 작품으로 읽힐 수도 있을 것이다. 생각해 보면, 창조는 놀라울 만큼 폭력적인 행위이다. 파괴가 없는 창조는 없으며 다른 요소의 영향 없이 홀로 탄생하는 아이디어도 없기 때문이다. 그러나 마음의 눈에서 일어나는 독창적인 조합은 분명 있다. 머릿속으로 연상했을 때 어딘지 모르게 좋게 느껴지는, 서로 관계없는 서너 가지 요소의 조합으로 창조성은 시작된다. 그다음으로는―파블로 피카소가 훌륭히 보여주었듯―열심히 노력하는 단계만 남는다.

무언가를 어디서 가져왔는지는 중요하지 않다.
어디로 데려가는지가 중요하다.

장 뤼크 고다르

5 질문이 영감으로
변하는 순간

에드거 앨런 포
소크라테스
피에로 델라 프란체스카

창조성은 오직 한 곳에서 시작된다. 생일 케이크를 구울 계획이든 멋진 소프트웨어를 개발할 계획이든, 창조적 과정을 시작할 수 있는 단 한 가지 방법은 '질문'을 건네는 것이다. 어떤 재료를 써야 할까, 어떻게 인터페이스의 조작을 더 쉽게 만들 수 있을까?

대리석 덩어리를 깎아 인물의 형태를 만들어내는 조각가를 생각해 보자. 돌을 조금 깎는 한 번의 망치질은 한 번의 질문이라고 볼 수 있다. 이 부분을 깎아내면 어떻게 될까? 조각가가 바라는 흉상에 가까워지는 길일까? 이는 곧 또 다른 질문으로 이어진다. 잘 깎인 것일까? 최종적으로 완성된 동상은 수백, 수천 번의 질문과 결정, 그리고 그곳에서 생겨난 더 많은 질문과 수정이 축적되어 이루어진 결과물이다.

CREATIVITY ISN'T ABOUT WHAT SOMEBODY ELSE THINKS; IT IS ABOUT WHAT YOU THINK.

창조성은

타인이 어떻게 생각하는가에 관한 것이 아니다.

나 자신이 어떻게 생각하는가에 관한 것이다.

창조성은 머릿속에서 끊임없이 이루어지는 질문과 응답의 과정이다. 이 과정은 양쪽 뇌가 두개골 속에서 손을 맞잡고 춤을 추듯 순조롭게 진행되기도 한다.

왼쪽 어떤 종류의 생일 케이크를 만들어야 할까?

오른쪽 흰 크림을 바른 초콜릿 스펀지케이크.

왼쪽 좋은 생각이야, 오른쪽.

하지만 대개 그 과정은 느리고 원활하지 못해 다음의 대화가 되기 십상이다.

왼쪽 어떤 종류의 생일 케이크를 만들어야 할까?

오른쪽 지금 문자 중이라서. 나중에 이야기하자.

왼쪽 그래도 중요한 문제야. 지금 이십 분 정도밖에 없어.

오른쪽 그래? 글쎄, 배턴버그 케이크는 어때?

왼쪽 만들기가 너무 어려워.

오른쪽 악! 실수로 '보내기'를 눌렀네. 뭐? 아직도 너야? 내가 생각을 좀 해보고 나중에 샤워할 때 말해줄게. 한… 한 달쯤 후에.

질문은 무의식 속에 저장되어 있다가, 별 관계가 없어 보이는 자극이—두뇌의 수백만 개쯤 되는—뉴런을 연결시키면, 바

로 그때 완성된 대답이 마법이 일어난 것처럼 머릿속에 떠오른다. 샤워 중일 때 떠오르는 경우도 꽤 많다.

미국의 작가 에드거 앨런 포Edgar Allan Poe는 창조성이 요구되는 작업에서 스스로에게 끊임없이 질문하는 행위가 얼마나 핵심적인 역할을 하는지에 관한 훌륭한 책을 썼다.《구성의 철학The Philosophy of Composition》에서 그가 으스스한 시 〈갈까마귀The Raven〉를 어떻게 썼는지에 대해 단계적으로 설명하고 있다. 이 책은 창조성이 —어떤 측면에서든— 하늘이 주는 영감 덕분이라는 생각이 잘못되었다는 사실을 짚고 넘어가는 것으로 시작한다. 자신의 작품은 결단코 우연이나 직관의 결과가 아니라고 밝히면서 말이다. 에드거 앨런 포는 자신의 작품이 수학 문제와 같은 정확성과 확실한 귀결로 완성에 이르렀다고 했다. 그리고 멋지고도 거만한 어조로, 스스로에게 건넨 질문과 각 결정에 도달한 과정을 묘사했다. 건조하면서도 현실적인 용어를 사용하여 〈갈까마귀〉의 길이를 108줄로 결정하기까지 거듭했던 길고 심각한 고민의 과정을 다음과 같이 썼다.

문학이 앉은 자리에서 한 번에 다 읽을 수 없을 정도로 길다면, 한 번에 완결되는 감상에서 얻을 수 있는 매우 중요한 효과를 기꺼이 포기해야 한다. 독자가 두 번에 나누어 그 작품을 읽어야 한다면, 그 사이에 세상의 일들이 끼어들고 작품의 완전성 같은 것은 모두 한꺼번에 파괴된다.

(중략) 그렇다면 모든 종류의 문학적 예술에는 명백히 길이의 한계가 뚜렷하다. 한 번에 다 읽을 수 있는 길이여야 하는 것이다.

마음속에 위와 같은 결론을 품은 다음, 에드거 앨런 포는 궁극적인 시의 의미에 대해 고민했다. 그리고 시는 아름다움 그 자체가 아니라 아름다움에 대한 사색이라는 결론을 지었다. 그것이 사람들에게 가장 강렬한 기쁨을 주기 때문이다. 아름다움에 이르는 최고의 경지가 섬세한 영혼을 감동시켜 눈물이 나게 하는 것이라면, 시의 정서로 가장 적절한 것은 애수일 것이라고 생각했다. 앞부분에서 '질문의 기술'을 통해 시의 길이, 소재, 정서를 결정한 과정을 보여주었다면 뒷부분에서는 그가 마주한 많은 질문과 결론에 대해 점점 더 상세한 분석을 보여주었다. 이는 흥미진진하면서도 매우 현실적인 도움이 되는 글이다.

에드거 앨런 포가 묘사하는 사고의 과정은 영화감독 J.J. 에이브럼스J.J. Abrams가 자신이 만든 첫 번째 영화 〈스타 트렉Star Trek〉의 작업 과정에 대해 내게 말해준 내용과 닮아 있다. 나는 언젠가 J.J. 에이브럼스에게 〈스타 트렉〉을 사랑하는 수백만 명의 열성적인 팬이 지닌 기대를 충족시키지 못할까 봐 걱정되지 않느냐고 물었다. 그러자 그는 조금도 망설이지 않고 전혀 걱정되지 않는다고 대답했다. 그와 그의 팀이 걱정하고 있는 내용은 '어떻게 하면 커크Kirk 선장을 우주선 USS 엔터프라이즈USS

Enterprise의 한 부분에서 다른 부분으로 옮길 수 있을까.' 하는 것이었다. 커크 선장의 동기는 무엇이어야 할까, 그 상황을 어떻게 만들어야 극적 긴장이 생길 수 있을까, 스팍Spock과 언쟁이 나올까, 하지만 벌컨Vulcan을 어떻게 포함시켜야 하나, 무슨 문제로 마음이 맞지 않아 언쟁을 할까, 아예 스팍이 아닌 다른 인물과 언쟁을 하도록 해야 할까, 스코티Scotty? 그렇다면 무슨 이유로…? 최종 대본이 완성될 때까지 질문은 계속되었다.

에드거 앨런 포와 J.J. 에이브럼스가 연마하고 증명하는 데 사용한 이 논리 체계는 수천 년 전부터 존재했다. 우리가 이와 가장 많이 결부시키는 인물은 고대 그리스 철학자 소크라테스Socrates이다. 그는 시민들이 머리를 쓰는 대신 추측을 해버리는 일을 너무 당연하게 여기고 있다고 생각했다. 그것이 그들을 위해서는 물론 사회를 위해서도 건강하지 않은 일이라고 결론지었다. 널리 인정되는 의견이라면 무작정 사실처럼 취급하는 바람에 거짓된 삶을 살게 되는 것을 걱정했다. 그는 약점으로 추정되는 부분을 노출시킴으로써, 아테네인들이 지적 능력과 창조적 능력을 더욱더 발휘할 수 있도록 자극하는 개방형 질문을 개발했다.

오늘날 우리는 그것을 '소크라테스의 문답법'이라고 부르는데, 기본적으로 완전한 진실을 추구하여 아무것도 추정하지 않고 모든 것에 질문을 던지는 것이다. 소크라테스는 선입견에

질문을 던져주는 의심을 회의론의 형태로 사용했다. 회의론은 냉소와는 근본적으로 다르며 사실 정반대다. 냉소는 축소적이고 파괴적이며 결론이 이미 정해져 있다고 보는 태도이지만, 회의론은 현명하게 사용하면 진실을 밝힐 수 있는 방법이다. 이 방법은 문제를 해결할 수 있다. 문제는 생각을 하게끔 만드는데, 이때 질문을 품게 된다. 질문을 하는 것은 곧 상상을 하는 것으로 이어지고 상상을 하는 것은 아이디어를 떠올리는 것으로 이어져, 창조성의 바탕이 되는 것이다.

생각해 보면 아이디어를 떠올리는 일은 쉽다. 다만 독창적인 아이디어를 떠올리는 일은 어렵다. 독창적인 아이디어는 생각을 시험할 때, 즉 소크라테스의 문답법을 적용할 때만 얻을 수 있는 소중한 보석과 같은 것이다. 소크라테스는 "고찰하지 않은 삶은 살 가치가 없다."라고 말했다. 이 말을 창조적인 과정에 대입하면, "고찰하지 않은 아이디어는 실현할 가치가 없다."라고 할 수 있을 것이다. J.J. 에이브럼스가 수백만 명에 달하는 팬의 반응을 미리 추측하며 걱정하지 않은 이유도 여기에 있다. 거만하거나 팬의 반응을 무시하겠다는 의도가 아니라, 오히려 그 반대였다. 그는 관객에게 최고의 결과물을 선사하고 싶었다. 이는 영화의 시작부터 끝까지 모든 장면을 충분히 숙고했을 때 가능해진다. 창조성은 남이 어떻게 생각하는가에 관한 것이 아니라 자기 자신, 즉 창조하는 사람이 어떻게 생각하는가에 관한

것이기 때문이다.

그래서 소크라테스의 문답법은 매우 유용한 도구이다. 이는 비판적인 생각, 다른 사람이 아닌 자신의 생각을 할 수 있게 한다. 그 무엇도 당연하게 여기지 않고, 그 무엇도 시험 없이 받아들이지 않게 한다. 모순과 오류가 드러나게 한다. 근거가 부족한 추정이 아니라 탄탄한 논리를 바탕으로 사고하도록 돕는다. 가치 있는 것을 만드는 일과 가치 없는 것을 만드는 일의 차이가 바로 여기에 있을지도 모른다.

고대 아테네의 지도자들은 독립적인 사고를 하도록 만드는 힘이 매우 강한 소크라테스의 문답법은 물론 소크라테스도 매우 거슬려했다. 심지어 위협감을 느꼈고, 소크라테스로 인해 시민들이 자신들에게 맞서 일어설지도 모른다고 생각했다. 스스로 이익을 지키기 위해서 결국 그들은 현명하지만 괴벽스러운 노인 소크라테스를 고발했다. 젊은이들의 마음을 불경하게 조장하고 타락하도록 만든다고 주장하면서 말이다. 그러고는 소크라테스의 문답법을 사용한 사고 과정을 전혀 거치지 않고, 소크라테스에게 유죄와 사형을 선고했다.

그로부터 이천 년이 넘은 후, 프랑스의 대단한 신고전주의 화가 자크 루이 다비드Jacques Louis David는 죽기 직전의 소크라테스를 커다란 캔버스에 담았다. 〈소크라테스의 죽음The Death of Socrates〉은 곧 죽음을 맞이할 서양 철학의 아버지가

침대에 앉아 있는 모습을 담은 작품이다. 맨가슴을 드러낸 채 평소와 똑같이 열정적인 소크라테스는 자신의 주변을 조심스레 둘러싼 사람들의 의견에 맞서 왼손을 들어 손가락으로 하늘을 가리키고 있다. 오른손에는 독미나리로 만든 사약이 든 컵을 들고 있다. 침대 발치에 앉아 고개를 숙인 채 눈앞에서 일어나는 일을 차마 보지 못하고 있는 이는 소크라테스의 수제자 플라톤이다. 소크라테스를 제외한 모두가 마음이 산란해 보인다.

너비가 이백 센티미터이고 높이는 백삼십 센티미터에 가까운 〈소크라테스의 죽음〉에서 내가 가장 경이롭다고 느끼는 부분은 거대한 크기가 아니다. 거대한 크기의 그림을 그리기 위해서 자크 루이 다비드가 소크라테스의 문답법으로 스스로에게 수천 번이나 질문했을 것이라는 깨달음도 아니다. 이 화가가, 아니 거대한 창조물을 만들어낸 모든 이들이 그것을 완성하기까지 엄청난 수의 결정을 내려야 했을 것이라는 사실이다.

의심을 하고 질문을 하다 보면, 결국 판단을 해야 한다. 그렇기 때문에 결정은 소크라테스의 문답법으로 생각할 때 반드시 해내야 하는 복잡한 과정이다. 또한 가장 압박감이 느껴지는 단계이다. 질문을 하면 할수록 완벽한 정답은 없다는 사실을 알게 된다. 소크라테스 역시 의심이 무엇보다 중요하다는 사실을 "내가 아는 것은 내가 아무것도 모른다는 것뿐이다."라고 명료하게 표현했다.

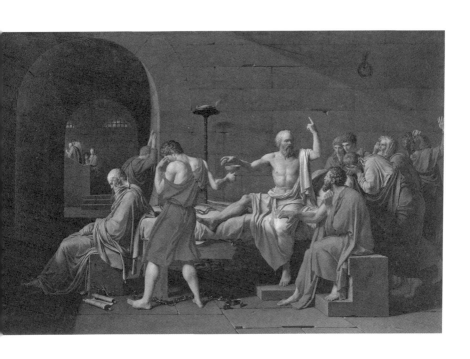

자크 루이 다비드 〈소크라테스의 죽음〉

질문하는 행위 자체가 중요한 것이 아니라, 진실을 밝힐 수 있으면서도 매우 적절한 질문을 해야 한다. 더불어 문제 해결에 가장 가깝다고 느껴지는 것을 정답으로 도출해야 한다. 하지만 결코 확신을 할 수 없다. 이 지점이 대부분의 예술가와 작가, 발명가, 과학자를 비롯해 사실상 새로운 것을 창조하는 모든 사람이 결과물을 내놓을 때 긴장을 하는 이유이다. 자신감이 있어 보이는 사람도 있지만 완벽하게 확신에 찬 사람은 없다. 마음 한구석에는 자신이 잘못된 결정을 내렸을지도 모른다는 의심이 자리하고 있기 때문이다. 안 그런 척을 하고 있을지라도 다들 인정과 격려를 바라고 있을 것이다.

우리 안에 숨어 있는 창조성을 이용하고 싶다면, 애매모호한 수렁 속으로 기꺼이 뛰어들어야 한다. 그다음 불확실한 것을 확실하게 만들기 위해 노력하고, 결정을 내려야 한다. 이 과정을 통해 선택한 것 중에는 옳은 것도 있을 것이고 그렇지 않은 것도 있을 것이다. 잘못된 길로 접어들었다는 사실을 깨닫고 되돌아가야 할 때도 있을 것이다. 하지만 괜찮다. 인간은 컴퓨터가 아닌 데다, 창조적인 일에 절대적인 답은 없기 때문이다. 단지 지식을 바탕으로 최선을 다해 추측할 수 있을 뿐이다. 이때 추측은 자신만의 것이며 각각의 개성과 영혼이 담겨 있다.

결과물을 만들어내기까지 인내했던 여러 날, 여러 달, 때로는 여러 해의 힘든 시간은 기억 속에서 사라질 것이고, 결과물

을 가장 기민하게 관찰하는 사람만이 그 시간을 감지할 수 있게 될 것이다. 겉으로 보이는 〈소크라테스의 죽음〉의 완벽함 뒤에는 고통, 시행착오, 좌절과 포기의 이야기가 숨어 있다. 이는 쉽게 보이지 않는다. 작품의 관람객은 자크 루이 다비드의 최종 결정만 보이므로, 그 결정이 그저 쉬웠을 것이라고 순진하게 짐작한다. 만약 소크라테스가 그 짐작을 듣는다면, 창조성의 가장 큰 적인 게으른 추측일 뿐이라고 지적할 것이다.

창조의 과정을 먼저 걸어간 사람이 내놓았던 해답에서 도움을 받을 수 있다. 새롭고 복잡한 문제를 풀어나가기 위해서는 다른 사람에게서 배워야 할 때도 있다. 이를 통해 도제는 대가가 되고, 모든 분야의 예술가는 자신의 기술을 향상시킬 수 있다. 다만 열정적이고 결심이 확고한 사람은 아무도 먼저 가본 적 없는 곳이나 앞서 도착해서 이끌어주거나 조언을 해줄 선배가 없는 영역에 도달하기도 한다. 그곳에서 스스로에게 하는 질문은 전에 없었던 질문이며, 따라서 대답도 처음으로 만들어진다. 이때는 또다시 소크라테스의 문답법을 따를 차례이다.

고대 그리스와 로마의 이토록 지적이고 창의적인 업적인 소크라테스의 문답법은 이천 년 동안 가려져 있었다. 그러다 14세기 후반이 되어서야, 이탈리아의 고문서 발굴과 고고학 연구 활동을 통해 눈부신 예술과 계몽의 자취가 알려지게 되었다. 이는 인류의 삶에 대해 근본적으로 다시 생각해 보게 만드는 계

기를 마련했다. 그 과정에서 생겨나는 질문은 무척이나 거대해, 서구 사회의 근간을 이루던 전제를 비판적인 시각으로 바라보게 했다. 이를테면, 중세의 미신과 믿음 중에 잘못된 것이 있을까? 개인은 독립적인 정신을 지닌 지각이 있는 존재로서 신의 처벌을 걱정하지 않고 행동할 수 있을까? 기도가 아닌 이성만으로 발견과 발전을 이룰 수 있을까? 이는 소크라테스에게 고난을 일으킨 질문들과 닮아 있었고, 오랜 세월이 흐른 후에도 여전히 위험한 의문들이었다. 그러나 점점 소크라테스의 생각과 논점에 대한 탐구욕과 관심이 증가했고, 곧 르네상스 시대가 시작되었다.

가장 눈에 두드러지는 변화는 건축에서 나타났다. 약 삼백 년 동안 주를 이루던, 뾰족한 아치와 정교한 디자인을 특징으로 한 고딕 양식이 점차 사라지게 되었다. 대신 아테네와 로마 건물에 절제된 장엄함을 부여하는 고전적인 선과 단순하고도 기하학적인 디자인, 우아한 기둥 등을 특징으로 한 르네상스 양식이 등장했다. 세계관의 변화로 인해 창조성이 무성하게 꽃피는 대단한 시기가 찾아온 것이다.

오늘날의 변화도 이와 크게 다르지 않다. 컴퓨터 공학자 팀 버너스 리Tim Berners Lee는 월드 와이드 웹World Wide Web 창시자로, 인터넷의 가능성을 기반으로 한 시대의 뼈대를 만드는 역할을 했다. 중세 후기 이탈리아에서 그와 대등한 역할을 한 사

람은 피렌체의 건축가 필리포 브루넬레스키Filippo Brunelles-chi일 것이다. 그는 피렌체 성당의 꼭대기에 장대한 돔을 올린 사람으로 잘 알려져 있다. 광범위한 수학 지식을 이용해, 아주 미세한 부분의 수치도 정확히 산출했기에 구현할 수 있었던 공학 기술적 업적을 세운 것이다.

필리포 브루넬레스키 역시 기능적으로 우수하면서도 미적으로 아름다운 것을 만들기 위한 최선의 방법은 논리를 이용하는 것이라고 믿었다. 그는 착공 전에 논리적 사고를 바탕으로 문제와 질문에 초점을 맞추도록 하는 새로운 건축 드로잉 방식을 개발했다. 지평선에 삼차원을 표현하는 모든 선이 만나는 하나의 소실점을 정함으로써, 삼차원적인 대상물을 이차원적인 종이에 정확하게 표현할 수 있게 한 것이다. 오늘날 수학적 원근법 또는 직선 원근법이라고 불리는 그것은 르네상스 시대가 번창할 수 있는 바탕이 되었다. 이를 토대로 레오나르도 다빈치, 미켈란젤로Michelangelo, 라파엘로Raffaello의 작품이 탄생할 수 있었다. 한편 이 건축가의 업적을 화판 위에 옮기는 난제를 시도한 피에로 델라 프란체스카Piero della Francesca 역시 이 거장들의 작품에 기여했다.

마르케, 토스카나, 움브리아의 교차 지점에 있는 부촌의 부유한 가정에서 태어난 피에로 델라 프란체스카(이하 피에로)는 수학을 매우 잘했다. 하지만 스무 살 생일이 가까워질 무렵 그

림을 그리기로 결심했다. 수학적 재능을 지닌 사람이 화가가 될
수 있는 시대가 있었다면 그건 바로 이탈리아의 15세기 전반이
었다. 그는 원근법을 기반으로 새로운 표현 방식을 고안하기로
했다. 이는 사진의 시대가 도래했을 때 그림에 대해 새롭게 접
근하고자 했던 인상주의자의 노력과도 닮았다. 차이점은 피에
로는 혼사였다는 점이다.

피에로의 목표는 이미 어려운 것이었다. 하지만 그는 당시
점점 자기중심적으로 변화하는 삶의 관점을 그림에 어떻게 반
영하는가 하는 철학적인 질문까지 더했다. 이러한 목표를 성취
하기 위해서는 삼차원을 성공적으로 구현해야 할 뿐만 아니라,
인간이 어떻게 삼차원 세계를 경험하는지도 반영해야 했다. 중
세 예술가의 작품과 달리, 천상의 관점이 아닌 인간의 관점을
담고자 한 것이다.

그 창조적 여정은 앞이 보이지 않는 길목으로 가득해, 가장
뛰어난 가이드가 아니고서는 길을 안내할 수가 없었다. 단테
Dante에게는 버질Virgil이 있었듯, 피에로에게는 소크라테스가
있었다. 피에로는 모든 것을 새롭게 바라보며 다양한 질문을 던
졌다. 가장 기본적인 원칙부터 시작해 모든 가정에 의문을 제기
했다. 그림에 이야기를 담기 위한 구성적인 장치는 무엇인가 하
는 질문도 던졌는데, 이는 필리포 브루넬레스키가 원근법을 도
입하기 전까지는 전혀 문제가 되지 않는 부분이었다. 당시의 화

가는 그림의 배경을 단지 이차원적으로 그렸으며, 그저 단색 면으로 표현할 때가 많았다. 하지만 삼차원 세계처럼 보이는 그림을 그리기 위해서는 사용할 수 없는 방법이었다. 피에로는 자신이 만들고자 하는 새로운 시각 언어의 기틀을 건축에서 가져와야 한다는 결론에 도달하게 되었다.

그는 필리포 브루넬레스키의 신고전주의 건물 설계도를 바탕으로, 건물을 배경으로 한 그림을 그리기 시작했다. 설계도에 내재된 기하학적 성격은 이야기의 무대를 디자인할 수 있는 완벽한 선형 틀을 제공했다. 또한 건물 설계도에는 시대의 요구에 따라 세상을 바라보는 인간의 관점도 반영되어 있었다. 기하학에 대한 선구적인 이론을 제시한 수학자 유클리드Euclid와 끊임없는 질문의 체계를 마련한 소크라테스 등 고대의 대단한 지식인의 도움을 받은 피에로는 목표를 향해 나아갈 수 있었다.

피에로의 업적을 가장 잘 보여주는 작품은 〈예수 책형The Flagellation of Christ〉이다. 이 작품 속에 담긴 건축적인 요소는—뒷배경에 보이는 계단 하나까지—굉장히 정확하게 표현되어서, 실제 건축을 하는 데 수정 없이 그대로 이용할 수 있을 정도이다. 원근법이 완벽하게 적용되었기에 가능한 일이다. 삼각자와 각도기, 컴퍼스를 들고 필리포 브루넬레스키의 기하학이 적용된 부분을 찾다 보면 몇 시간이 훌쩍 지나갈지도 모른다.

이 작품의 초점은—처음에는 그렇게 보이지 않지만—예

수이다. 소실점은 중앙, 즉 녹색 토가를 입은 책형 집행인의 오른쪽 허리쯤에 위치해 있다. 모든 부분을 감각에 의존하지 않고 정확히 계산했기 때문에, 균형과 결합이 매우 훌륭하다. 모든 요소의 세부 사항을 숙고했으며 무수한 질문을 던진 결과이다.

그 밖에도 고려한 부분이 많았는데, 특히 사람을 그리는 방법에 대해 고심했다. 중세 예술에서 회화는 평평한 이미지로 나타났다. 대개 그림에 양감을 표현해야 한다고 생각하지 않았기 때문이다. 하지만 실제처럼 보이는 그림을 그리기 위해서는 사람이나 대상물의 깊이와 부피를 느낄 수 있도록 묘사하는 방법을 찾아야 했다. 이를 찾지 못하면, 입체적으로 그려낸 건축물들도 결코 훌륭한 작품으로 완성될 수 없었다.

수개월 동안 고민하고 실험하고 실수하고 재점검하는 일련의 과정을 거친 후, 피에로는 그 근본적인 질문에 대한 답을 빛과 그림자라는 두 단어로 정의할 수 있었다. 빛과 그림자를 적절하게 사용하면 부피를 사실적으로 표현할 수 있다는 사실을 깨달은 것이다. 〈예수 책형〉의 오른쪽 전경에 자리한 세 사람 중 가운데 서 있는 사람을 보면, 하이라이트와 짙은 음영을 절묘하게 사용한 것을 알 수 있다. 덕분에 빨간 의상에 감싸인 몸이 삼차원적 형체로 실감나게 표현되었다. 특히 몸을 감싼 옷자락을 더욱 강조하여, 전체적인 몸의 부피가 매우 사실적으로 표현될 수 있었다.

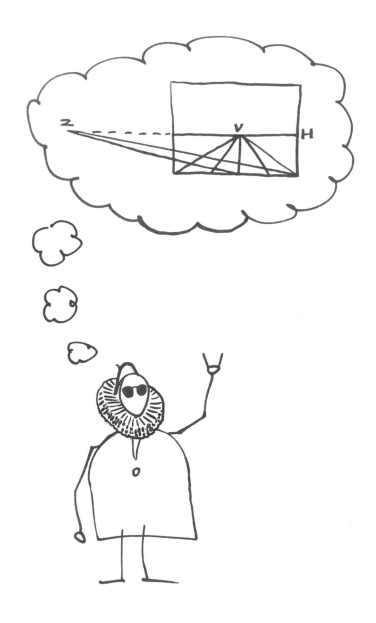

분명 순조로운 출발이었지만 이는 문제의 답을 일부분만 얻은 것이었다. 앞으로 더 해결해야 하는 작업이 있었다. 새로 발견한 방식을 통해 입체적으로 표현한 인물을 삼차원 배경 속에 자연스럽게 배치해야 했다. 전경에 있는 세 사람과 예수, 책형 집행인의 서로 다른 크기에서 알 수 있듯이, 필리포 브루넬레스키의 원근법은 사람 사이의 공간감을 묘사하는 데 효과적이었다. 그러나 모든 요소를 합쳐 하나의 장면으로 만드는 데에는 역부족이었다. 결국 찾아낸 실마리는 직관과는 반대되는 하나의 생각에서 왔다. 소크라테스의 가르침에 충실하게, 추측을 하고 싶은 충동을 뿌리치고 추측되는 모든 것을 의심하며 질문을 던진 결과, 빛과 그림자가 부피감을 표현할 수 있다면 반대로 텅 빈 공간도 표현할 수 있겠다는 생각이 든 것이다.

〈예수 책형〉을 다시 보면, 피에로가 빛과 그림자를 이용하여 깊이감을 표현했다는 사실을 관찰할 수 있다. 특히 그림의 오른쪽, 세 사람이 서 있는 전경에서 이 같은 사실이 두드러진다. 광원은―그림자를 통해 알 수 있듯―그들의 머리 위 높은 곳에 있다. 뒤편에는 포르티코°의 지붕이 붉은 타일로 된 보도 위에 그림자를 드리우고 있다. 이 그림자를 지난 지점에는 또

° Portico, 건물 입구로 이어지는 현관 또는 건물에서 확대된 주랑을 일컫는 건축 용어

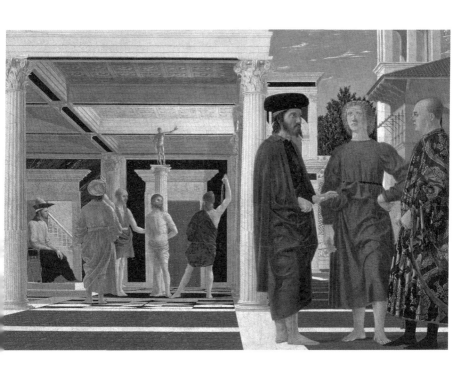

피에로 델라 프란체스카 〈예수 책형〉

빛이 드리워, 바로 뒤에는 건물이 없다는 사실을 짐작할 수 있다. 그러나 우리의 시각적 여정은 아직 끝나지 않았다. 시선은 수평의 검은색 선 장식과 그에 따른 그림자가 있는 이 층 건물의 오른쪽 부분으로 향하게 된다. 검은색 벽도 보이고, 그 뒤로 전경과 배경 사이에 있는 나무 한 그루도 보인다. 나무 너머에 있는 환한 하늘에서 내리쬐는 빛은 탁 트인 전원의 인상을 남기며 사실적인 그림을 완성한다.

피에로가 그린 이 작품은 참으로 많은 의미와 힘을 지니고 있어, 오늘날까지도 수많은 연구자가 일부 요소를 놓고 논쟁을 벌이는 것으로 유명하다. 그의 엄청난 지적 능력의 증거이기도 하다. 소크라테스가 그러했듯이 그도 질문을 하면 할수록 더욱 더 확신을 잃어간다는 사실을 깨달았다. 몰랐던 가능성과 치환, 모순, 잘못된 판단이 점차 모습을 드러내는 것이다. 아무것도 확실한 것이 없기에, 확신할 수 있는 선택을 하는 것은 무척이나 어려운 일이다. 하지만 예술가는 소용돌이 속에서도 결정을 내려야 한다.

그 어려운 일을 해내면 보상이 있다. 엄밀한 조사를 통하여 의식적으로 한 선택은 그만큼 타당하기 때문이다. 그러한 선택들이 쌓여서 이루어진 작품에서는 권위와 견고함을 감지할 수 있다. 깊은 고찰은 작품에 저절로 드러나기 마련이다. 피에로의 작품 역시 그와 같은 숙고를 바탕으로 만들어졌으며 매우 개념

적이므로, 관람객으로 하여금 소크라테스의 문답법에 참여하게 만든다. 작품을 들여다볼수록 더 많은 질문을 하게 되는 것이다. 지금도 여전히 사람들은 머리를 긁으며 〈예수 책형〉에 정확히 누가 혹은 무엇이 담겨 있는지 궁금해하고 있다. 이 작품 속 진짜 주인공은 사람이나 건물이 아니라 빈 공간이라는 점을 생각하면 참으로 특별한 성취이다.

중세 미술에서 공간은 문제가 아니었다. 달리 표현하면, 화가는 표면에 아무 공간이 남지 않을 때까지 요소를 더했다. 하지만 원근법을 이용해서 실제와 같은 입체감을 성공적으로 표현하기 위해서는 공간에 대한 감각이 필수적이었다. 공간을 잘 표현할수록 사실감이 높아지기 때문이다. 그러므로 피에로에게 공간은 풀어야 할 또 하나의 과제였을 것이다. 그림이 삼차원적으로 진화할 때는 그만큼 넓어진 공간을 채우기 위해 더 많은 요소가 필요할 것이라고 짐작하기 쉽다. 하지만 피에로는 정반대의 관점으로 접근했다. 그는 요소를 더하는 것이 아니라 뺐다. 오늘날의 미니멀리즘처럼 불필요한 요소를 없앤 것이다. 그가 표현하는 삼차원의 세계에서는 요소가 적을수록 좋았다.

〈예수 책형〉은 ─ 피에로의 다른 여러 작품과 마찬가지로 ─ 불필요한 요소를 모두 빼고 핵심적인 요소만 담아낸 작품이다. 거의 흔적이 보이지 않는 섬세한 붓질과 색조와 색채의 은근한 그러데이션을 통해 조화와 아름다움이 드러난다. 그리

하여 냉철한 느낌을 자아내는 풍경이 탄생되었고, 넓은 빈 공간을 채우는 빛이 공간의 분위기를 지배하게 되었다. 그의 예술이 진정으로 대단한 지점이 바로 여기에 있다. 그는 설득력 있게 공기를 그려낸 것이다. 이것이야말로 궁극적인 환각이라고 할 수 있다. 또한 그는 소크라테스의 문답법이 창작을 더 어렵고 복잡하게 만드는 것이 아니라, 우리의 아이디어를 더 간결하고 명료하게 만들어주는 것임을 증명했다.

예술 작품은 독특한 기질의 독특한 결과이다.

오스카 와일드

6 큰 그림과
세부적인 부분

뤼크 타위만스
요하네스 페르메이르

이제 본격적으로 핵심에 접근할 때이다. 예술가가 무언가를 만들어내는 과정에서 지녀야 할 매우 중요한 태도에 대해 풀어 나갈 것이다. 이는 단순하지만 쉽지 않은 규칙으로 요약될 수 있다. 언제나 '큰 그림'과 '세부적인 부분'을 모두 생각할 것.

이는 우리 모두에게 적용되는 이야기이다.

THERE IS NOTHING WORSE THAN A SHARP IMAGE OF A FUZZY CONCEPT.

Ansel Adams

불분명한 아이디어로 만든
분명한 이미지보다 나쁜 것은 없다.

앤설 애덤스

숙련된 예술가라면 누구나 갖추고 있는 태도가 있다. 몇 년 전 런던의 O2 아레나The O2 arena에서 이와 관련한 좋은 예를 목격할 수 있었다.

커다란 팝 음악 시상식이 열리기 얼마 전 O2 아레나에 들어간 나는 기자실을 찾지 못해 이리저리 돌아다니고 있었다. 수많은 문이 즐비한 곳에서 길을 잃은 나는 마치 토끼 굴에 빠져 원더랜드에 입장하기 직전인 앨리스가 된 기분이었다. 하지만 '드링크 미(Drink Me)'라고 적힌 병은 없었다. 대신 '출입 금지'라는 안내판이 있었다. 나는 이를 초대장으로 받아들였다.

문을 열고 들어간 곳에서, 마치 앨리스처럼 갑자기 매우 작아진 기분이 들었다. 거대한 대강당에 홀로 서 있게 된 것이다. 잠시 후 무대의 뒤편에서 네 명의 사람이 나오는 모습이 조그맣게 보였다. 그중 스탠딩 마이크로 향하는 세 사람은 알아볼 수 없었다. 하지만 성큼성큼 무대의 중앙으로 가는 사람은 전에 본 적이 있었다. 실제가 아닌, 신문과 텔레비전 속에서 말이다. 그는 무대의 가장자리에서 일이 미터 정도 떨어진 위치에 서서 마이크 높이를 맞추더니 〈롤링 인 더 딥Rolling In The Deep〉의 첫 소절을 부르기 시작했다.

굉장한 목소리였다. 동시에 대단한 존재감이었다. 아델Adele이 세상에서 가장 사랑받는 보컬 중에 한 명인 이유를 알 수 있었다. 마치 줄리엣을 향한 로미오의 비밀스러운 구애처럼, 아델

이 차갑고 휑뎅그렁한 공연장에서 온전히 가슴에 와닿는 힘 있는 목소리로 노래를 부르고 있었다. 거대한 경기장에서 공연을 하는 스타이면서 동시에 어느 나이트클럽에 선 가수처럼, 그는 커다란 공간을 술집의 작은 무대처럼 가득 채우고 있었다. 세부적인 부분에도 세심하게 주의를 기울이면서 동시에 큰 그림을 그려내고 있는 예술가였다.

아델은 마치 쉬운 일을 하는 것처럼 보였지만 사실은 쉽지 않은 일을 해내고 있었다. 세부적인 부분을 신경 쓰고는 바로 한걸음 물러나서 큰 그림을 보는 방식으로, 계속해서 두 가지를 오가며 공연 준비에 마음을 쓰고 있었다. 세부적인 부분에 너무 오랫동안 신경을 쓰다 보면 길을 잃게 된다. 하지만 큰 그림만 생각한다면 무엇을 창조할 수 없을뿐더러 여러 가지 사항을 연결시키지도 못한다. 큰 그림과 세부적인 부분, 이 두 가지 관점은 조화롭게 함께 작용해야 한다. 분리되면 엉망이 되고 말 것이다.

건축가와 부동산 개발자가 새 건물을 지을 때, 부지 주변에 대해서 충분히 고려하지 않는 바람에 좋지 않은 경관을 지니게 된 도시가 있다. 런던이 가장 대표적인 예이다. 이곳에는 한때 우아했던 조지 왕조 양식과 빅토리아 왕조 양식에 어울리지 않는 건물이 점점 더 많이 들어서고 있다. 이와 반대로 조화를 이룬 도시도 있다. 실제로 내가 사는 옥스퍼드에는 중세 시대에

지어진 건물도 있고, 오래된 건물과 조화로울 뿐만 아니라 함께 있어서 더 아름다운 현대의 건물도 많다. 크리스토퍼 렌Chris-topher Wren이 지은 신고전주의 콘서트홀과 길 건너 마주 보는 위치에 있는 자일스 길버트 스콧Giles Gilbert Scott이 건축한 웅장한 근대식 도서관이 좋은 예이다. 1960년대에 아르네 야콥 센Arne Jacobsen이 초현대적으로 설계한 성 캐서린 대학St. Catherine's College도 유서 깊은 도시에 위치한 훌륭한 건물로 꼽힌다.

창조성은―마치 사회와 같이―개별적 요소와 전체적 요소가 서로 조화될 때, 그리고 개별적 요소가 전체적 요소에 기여할 때 성장한다. 어니스트 헤밍웨이Ernest Hemingway는 때로 한 문장을 쓰는 데 몇 시간이 소요되었다. 독립적으로 완벽한 문장을 쓰고자 했기 때문이 아니었다. 앞의 문장과 훌륭하게 연결되고 자연스럽게 다음 문장으로 이어지면서도, 전체적인 이야기에 무언가를 더해주는 개별적인 문장을 쓰려고 노력했기 때문이다. 그의 작품은 큰 그림과 세부적인 부분을 함께 생각한 노력의 결과이다.

예술가도 마찬가지다. 특히 화가는 큰 그림과 세부적인 부분, 이 두 가지 감각을 반드시 고려해야 한다. 아주 작은 부분에 물감을 칠하는 행위로 인해 거대한 작품이 완전히 바뀌기 때문이다. 한 번의 붓질은 협주곡의 한 음과 같다. 오케스트라 공연

중에 누군가 잘못 연주했을 때 청중에게 그 실수가 고스란히 들리는 것처럼, 그림 속 하나의 실수도 관람객에게는 잘 보이게 된다.

화가의 작업실을 방문하는 일은 황홀하면서도 많은 깨달음을 얻게 되는 경험이다. 대화를 나누다가, 화가가 갑자기 예고도 없이 작품에 아주 작은 변화를 주는 모습을 보게 된다면 당황스러울 수도 있다. 하지만 흔히 일어나는 상황이다. 화가는 끊임없이 큰 그림과 세부적인 부분을 생각하기 때문이다. 뤼크 타위만스Luc Tuymans보다 이 같은 특징을 잘 보여주는 화가는 아마 없을 것이다.

벨기에 출신의 뤼크 타위만스는 자신만이 이해할 수 있는 예술 세계를 추구하는 화가가 아니다. 그의 그림이 많은 사람의 마음을 사로잡는 이유는 특유의 강렬한 분위기 덕분이다. 이는 보는 이를 염두에 두고 작품을 만들기 때문에 가능한 일이다. 이러한 접근 방식을 통해 그는 현역 미술가 중 가장 많은 존경과 찬사를 받는 인물이 될 수 있었다.

그는 자신이 태어나고 자란 도시인 안트베르프에서 거주하며 작업을 하고 있다. 작업실이 있는 곳은 이 도시의 걸작이라고 할 수 있는 안트베르프 중앙역에서 멀지 않다. 하지만 작업실은 그다지 화려하지 않은데, 화가의 작업실이라기보다는 창고와 비슷한 느낌이다. 적어도 겉에서 보기에는 말이다. 우중충

AN ARTWORK SHOULD POINT IN MORE THAN ONE DIRECTION.

Luc Tuymans

예술 작품은 한 방향 이상을 가리켜야 한다.

뤼크 타위만스

한 회색 셔터 너머로 한 걸음 들어서면, 원더랜드에 입장하는 기분이 느껴진다. 공기가 통하지 않는 경사진 긴 통로를 따라가면 커다란 두 개의 유리문이 있는데, 유리문 너머가 그의 작업실이다. 마치 물류 창고 같은 거대한 공간의 작업실에서 가장 놀라운 점은 빛이었다. 푸른색이 감도는 은빛이 하나로 트인 공간의 흰 벽을 감싸고 있었는데, 이는 북해에 가까이 위치해 있기 때문에 가능한 일이기도 했고, 천장에 여러 줄로 배열된 지붕 채광창과 그곳에 끼워진 얇은 반투명 막으로 생겨난 효과였다.

뤼크 타위만스의 작업실을 방문한 날은 구름이 가득한 잿빛 날씨였다. 하지만 채광창을 통해 선명하게 보이는 파란 하늘을 보며, 나는 마치 유월의 지중해에 있는 것 같았다.

나 이거 멋진 아이디어네요.

뤼크 건축가가 말을 잘못 알아들었어요. 원래 의도했던 것은 아니에요.

나 어떤 점이 마음에 안 드십니까?

뤼크 너무 파래요. 그리고 여름에는 그늘을 드리웁니다.

나 아, 네. 그래도….

이 벨기에의 화가는 담배 첫 개비에 불을 붙였고 그 후로도 아주아주 많은 담배를 피웠다.

나 그것(담배) 때문에 죽을까 봐 걱정되지는 않으세요?

뤼크 그런 일은 없을 거예요.

나 어떻게 아세요?

뤼크 어머니도 평생 담배를 피우셨어요. 건강에 전혀 해를 끼치지
 않았죠. 유전이에요.

나 아, 네. 그래도….

　　작업실을 둘러싼 여섯 개의 벽면에는 그림이 걸려 있었다.
삼십 제곱센티미터쯤 되는 작은 작품도 있었고, 길이가 백오십
센티미터, 혹은 삼백사십 센티미터쯤 되는 큰 작품도 있었다. 모
두 화포틀에 고정되어 있었는데(그는 그림을 결코 액자에 넣지 않는
다.), 바로 전날 완성한 작품만은 예외였다. 핀으로 대충 벽에 고
정시켜, 마치 헐렁한 티셔츠 같은 느낌을 주는 커다란 캔버스
작품이 눈에 띄었다. 가장자리는 말려 있었고 캔버스가 처지며
아래에 주름이 잡혀 있었다.

　　이 작품은 마르셀 뒤샹Marcel Duchamp의 논쟁적인 마지막
작품 〈주어진 것Étant Donnés〉에 대한 오마주로, 원작의 배경 장
면을 축소된 규모로 그려낸 것이다. 사진, 잡지 등 이미 존재하
는 시각 예술을 근간으로 자기만의 발명을 시도하는 것은 뤼크
타위만스가 즐겨 취하는 접근 방식이다. 갓 완성된 작품이었기
에 그 가치를 판단하기는 너무 일렀지만, 내게 많은 것을 보여

주고 있다는 사실만은 분명했다. 그림 자체에 대해서가 아니라, 그림을 둘러싼 부분에 대해서 말이다. 캔버스 가장자리는 채색되지 않은 상태였다. 대신 큼직한 물감 얼룩이 있었다. 뤼크 타위만스는 이 부분을 물감을 섞는 팔레트로 이용했다. 그는 손에 드는 팔레트보다 캔버스 가장자리가 좀 더 편하고 넓을 뿐만 아니라, 그림에 가까워서 작업하기에 좋다고 말했다. 디테일한 작업을 하다가 뒤로 물러나서 그림 전체를 볼 때, 가장자리와 그림을 함께 보며 다음에 칠할 색이 적절히 만들어졌는지 확인할 수 있기 때문이었다. 이는 미학적인 이유가 아니라 실용적인 이유에서 뤼크 타위만스에게 특히 중요한 방식이었다. 그는 모든 작품을 하루 만에 완성할 정도로 작업 속도가 매우 빠른 것으로 유명했다.

나 다음 날 아침에 전날에 완성한 작품을 수정하기도 하나요?

뤼크 아니요.

나 전혀요?

뤼크 안 해요.

나 왜죠?

뤼크 습관입니다.

나 그래도 작품이 아직 완성되지 않은 것 같다면요?

뤼크 늘 완성되어 있어요.

나　　어떻게 아십니까?

뤼크　(담배에 불을 붙이며) 그냥 압니다.

　뤼크 타위만스는 웨트 온 웨트wet-on-wet라고 알려진 기법, 즉 물감이 마를 때까지 기다리지 않고 계속해서 그려나가는 기법을 사용한다. 이 기법으로 작업을 하면 수정하기가 어려워 그림이 엉망이 되기 십상이다. 덕분에 그는 큰 그림과 세부적인 부분을 동시에 관찰할 수 있는 작가가 되었다. 높은 수준의 그림을 하루 만에 완성하는 일은 아주 작은 부분까지 고려해 탄탄한 계획을 미리 세우지 않는 한 도저히 불가능할 것이다.

　작업의 시작점은 뤼크 타위만스가 빈 캔버스에 다가가 붓을 잡고 첫 번째 붓질을 하는 순간이 아니다. 혹은 전날 밤 저녁을 먹으며 작업 과정에서 생길 수 있는 여러 가능성을 곰곰이 생각하는 순간도 아니다. 그 시작점은 종종 실제 그림을 그리기 몇 달 전, 간혹 몇 년 전, 그러니까 어떤 이미지가 그의 눈길을 사로잡는 순간이다. 대부분의 사람은 마르셀 뒤샹에 대한 오마주 작품을 그가 얼마나 오랫동안 구상했는지 모를 것이다.

　나는 그의 작업실 벽에 걸린 세 점의 초상화에 대한 아이디어가 떠오른 시기가 그 작품을 창작하기 육 개월 전, 스코틀랜드 에든버러를 방문했을 때라는 사실을 알게 되었다. 그는 유명 미술 축제가 한창이던 어느 여름날에 에든버러를 방문했다. 그

는 에든버러 대학교University of Edinburgh의 미술관을 찾아, 18세기 스코틀랜드의 초상화가 헨리 레이번Henry Raeburn이 그린 초상화 세 점을 보았다. 18세기 계몽주의 운동의 주요 인물인 윌리엄 로버트슨William Robertson, 존 로비슨John Robison, 존 플레이페어John Playfair의 초상화였다. 뤼크 타워만스는 주머니에서 아이폰을 꺼내 초상화를 사진으로 찍었다.

뤼크 보여드릴까요?

나 좋죠.

뤼크 어떻습니까?

나 좀 흐릿하군요.

뤼크 그 점이 정말 좋아요. 그래서 휴대 전화를 최신 제품으로 바꾸지 않아요.

나 사진이 엉망으로 나오는 게 좋아서요?

뤼크 그렇죠.

둔감한 것이 아니다. 뿌연 베일을 드리운 것처럼 보이는 작품을 창작하는 뤼크 타워만스에게 그와 비슷한 효과를 표현해 주는 휴대 전화는 유용한 도구인 셈이다. 그와 달리 헨리 레이번은 흐릿한 이미지를 만들지 않았다.

뤼크 　겐트에 있는 갤러리에서 처음으로 이 작가의 그림을 보았지요.

나 　아, 그렇군요.

뤼크 　이 사람은 매우 정직한 방식으로 그림을 그립니다.

나 　그의 작품에서 어떤 점이 좋으셨나요?

뤼크 　어두운 색조가 좋습니다. 단순성이요.

나 　초상화의 경우는요?

뤼크 　스코틀랜드 계몽주의 운동의 주역들이잖아요.

나 　그렇죠.

뤼크 　합리적이에요. 영국 신분 제도의 영향을 받지도 않았고요.

나 　세 사람 모두 나이트 작위를 선임받았을 거예요.

뤼크 　(자신이 그린 초상화 쪽으로 걸어가며) 이 푸른색 보이시죠?

　　뤼크 타위만스가 그린 세 점의 초상화는 헨리 레이번의 초상화를 기반으로 하였으나, 뤼크 타위만스다운 작품이다. 가슴 위를 전체적으로 담고 있는 원본 초상화와 달리, 얼굴에 초점을 맞춰 눈, 코, 입만을 담았다는 점이 가장 눈에 띄는 차이일 것이다. 이는 무계획적으로 한 선택이 아니라 스코틀랜드에서 돌아오며 구상한 내용이다. 초상화를 확대해 본 후에 영감을 받았다고 했다. 그는 빛을 받아 밝게 표현된 부분이 원래는 흰색으로 보였지만, 초상화를 확대하니 차갑고 옅은 파란색으로 보였으며 특히 눈, 코, 입 주위에서 그 점이 두드러진다는 사실을 발견

뤼크 타위만스 〈윌리엄 로버트슨〉

뤼크 타위만스 〈존 로비슨〉

뤼크 타위만스 〈존 플레이페어〉

했다.

　뤼크 타위만스는 세 작품을 하나로 묶어주는 회화적 장치로 파란색을 선택했고, 파란색과 흰색의 변화가 가장 두드러지는 위치에 초점을 맞추었다. 사실상 원본 초상화의 세부적인 요소를 가지고 만든 작품이었다. 이 작품은 단연 매력적이다. 개인적으로는 헨리 레이번의 작품보다 훨씬 더 강렬하게 다가온다. 18세기를 살았던 훌륭한 인물이 마치 오늘날의 인물처럼 생생하게 느껴지도록 만들었기 때문이다. 그는 과거의 큰 그림이 현재의 세부적인 부분 속으로 들어오도록 했다. 위대하고도 존경받는 인물의 모습을 통해, 관람객은 신비로우면서도 깊이를 측정할 수 없는 물과 같은 뤼크 타위만스의 세계로 빠져든다.

　그는 작품에 대해 본격적으로 생각하기도 전에 작품에 잘 맞을 것이라고 판단되는 가장 중요한 틀, 즉 스타일을 이미 정한다. 큰 그림을 품고 있을 때, 세부적인 부분을 작업할 수 있기 때문이다. 한편 처음 볼 때 아름답다고 느껴지는 그림이 아니라 덧없어 보이는 그림을 창작함으로써, 방심하고 있는 관람객의 시선을 붙잡는 것 역시 뤼크 타위만스의 특징이라고 할 수 있다. 그의 작품을 처음 보았다면, 그다지 감흥을 받지 않을 것이다. 단순함이 유치하게 느껴질지도 모른다. 그때―정확하게 무엇인지는 모르겠지만―무엇인가 분명히 눈길을 잡는다. 어느새 자신도 모르게 그의 모호한 그림을 빤히 바라보게 된다. 흐

릿한 표면 너머에 있는 단단하고 분명한 것을 찾기 위해 집중한다. 그리고는 전혀 알지 못하지만 조금 더 알고 싶어지는 신비로운 캐릭터에 대한 이야기가 머릿속에서 그려지기 시작한다.

뤼크 타위만스는 그 비법을 나에게 말해주었다.

뤼크 모든 그림에는 입구점이 있습니다.

나 무슨 뜻인가요?

뤼크 당신의 눈길을 끌고 당신을 작품 속으로 끌어들이는 작은 디테일이요.

나 이미 의도해서 만들어진 건가요?

뤼크 물론이죠.

나 예를 들면요?

뤼크 보이지 않을 때도 있습니다. 관람객은 알 수 없는 것이죠. 아주 가느다란 선 하나이거나, 작은 틈일 수도 있습니다.

나 이 초상화를 예로 들어 설명해 주시겠어요?

뤼크 물론입니다. 여기예요. (그는 그림의 왼쪽 눈을 손가락으로 가리켰다.) 안와 꼭대기 부분이요. 훨씬 어둡고 진하죠. 이 부분이 입구점입니다. 믿어보세요.

이는 뤼크 타위만스에게 큰 영향을 미친 얀 반 에이크와 에드워드 호퍼Edward Hopper를 비롯해 많은 화가가 이용하는 방법

이다. 하지만 이토록 섬세한 기법을 가장 잘 활용한 대표적인 화가는 17세기에 활발한 활동을 했던 요하네스 페르메이르Johannes Vermeer이다. 그는 네덜란드 황금시대의 대가 중 한 명으로, 안트베르프의 작업실에서 백이십 킬로미터 정도 떨어진 델프트에 살았다. 그의 삶에 대해 알려진 내용은 많지 않지만, 그에게는 아내가 있었으며 그가 사망하며 남긴 체납금 때문에 여러 자녀가 파산에 이르렀다고 한다.

요하네스 페르메이르는 작업 속도가 매우 느렸기 때문에 많지 않은 수의 작품만을 남겼다. 그의 작품을 보면 빛과 형태가 매우 아름답게 표현되어 있다. 섬세한 붓질이 만든 작품은 마치 "다가와서 나를 먹고 마셔요."라고 말하는 듯, 보는 사람을 끌어당긴다. 그의 모든 작품에서 믿을 수 없을 정도의 섬세한 표현력을 볼 수 있지만, 가장 매혹적인 작품은 〈진주 귀걸이를 한 소녀Girl with a Pearl Earring〉이다.

이 작품이 사랑받은 이유 중에는 트레이시 슈발리에Tracy Chevalier의 책과 뒤이어 나온 영화의 영향도 있을 것이다. 그로 인해 한때 무시당했던 소녀는 세계적으로 유명해졌다. 하지만 소녀가 이토록 주목받는 이유는 작품 속에 숨겨진 화가의 비밀스러운 기법과 더 관련이 있다. 이는 1994년까지만 해도 알려지지 않은 내용이었다. 나쁜 의도는 아니었지만, 1960년대 미술 복원 기술자가 잘못된 방법으로 칠한 끔찍한 누런 바니시 아래

그 비밀이 가려져 있었다. 20세기 중반 당시에는 복원 작업에서 되돌릴 수 없는 손상을 입은 작품도 많았다. 다행스럽게도 미술 복원 기술이 많이 발전된 덕분에 〈진주 귀걸이를 한 소녀〉는 거의 원래의 작품에 가깝게 복원될 수 있었다.

값을 매길 수 없는 명작을 기존의 아름다운 상태로 복원하는 미술 복원 전문가는 큰 그림과 세부적인 부분을 끊임없이 생각해야 한다. 아주 작은 면적 단위로 꼼꼼히 작업을 해야 하는 것은 물론 샘플을 채취하고 실험을 하고 작품을 옮길 때도—자고 있는 아기를 보살피는 엄마처럼—조심스러워야 한다. 아주 작은 요소가 캔버스 전체에 물리적인 영향과 시각적인 영향을 미칠 수 있기 때문이다. 실수가 용납되지 않기 때문에, 오늘날의 미술 복원 전문가는 되돌릴 수 있는 방식으로만 복원 작업을 한다.

작품의 복원 작업을 담당한 팀은 누렇게 덮여 있는 겉칠을 제거한 후, 작가가 세상을 떠난 이후 오랜 시간이 지나 더해진 검은색 물감 자국도 제거했다. 많은 공을 들이고 난 후에야 요하네스 페르메이르가 그린 그림에 훨씬 가까운 상태가 되었다. 20세기 후반의 발전된 미술 복원 기술을 통해 마침내 어둠에 가려져 있던 빛을 되찾고, 밝은 색조가 주는 활기를 다시 불러올 수 있었던 것이다. 그러나 어딘가 모르게 아쉬운 부분이 있었다. 소녀의 귀걸이 아랫부분에 빛이 반사된 모습이 표현되어

있었는데, 이는 요하네스 페르메이르의 선택치고는 다소 과하고 불필요해 보였다.

미술 복원 전문가가 엑스선 촬영을 하고 확대경으로 살펴보고 나서야 문제를 발견했다. 이는 요하네스 페르메이르의 손이 만들어낸 서툰 붓질이 아니었다. 작품의 다른 부분에서 떨어져 나온 물감 조각이 귀걸이 아랫부분에 붙게 되었는데, 이것이 복원 과정에서 변색된 결과였다. 미술 복원 전문가는 제자리가 아닌 곳에 붙어 있는 물감 조각을 조심스럽게 제거하고는 다시 물러서서 작품을 감상했다. 이내 눈앞에 보이는 작품에 감탄할 수밖에 없었다. 자신의 복원 작업에 감탄한 것이 아니라, 눈에 거슬리던 물감 조각이 없어진 후 작품이 완전히 다르게 보였기 때문이었다. 복원 작업을 통해 작품의 입구점이 바뀌자 작품에 대한 감상도 달라진 것이다.

요하네스 페르메이르의 〈진주 귀걸이를 한 소녀〉는 뤼크 타위만스가 그린 세 점의 초상화와 그리 다르지 않다. 두 화가 모두 애매모호함과 신비함이라는 요소를 능숙하게 다루어, 마치 진짜처럼 느껴지는 가상의 캐릭터를 소개하고 있다. 작품 속 주인공을 우리가 알고 있었던 것처럼 혹은 작품 속 주인공이 우리를 아는 것처럼, 마주 보는 듯한 느낌이 든다. 이는 당황스러운 경험일 수도 있다.

〈진주 귀걸이를 한 소녀〉속 소녀의 입술 가장자리에 알아

요하네스 페르메이르 〈진주 귀걸이를 한 소녀〉

채기도 힘들 만큼 작은 분홍색 물감이 ―마치 점처럼― 묻어 있다. 아주 작은 크기지만, 이 때문에 도발적으로 벌어진 입술로 시선이 향하게 된다. 순수하게 보였던 눈은 갑자기 무언가를 알고 있는 듯한 눈으로 느껴지고, 진주 귀걸이는 이야기를 떠올리게 하고, 파란 스카프는 보는 이를 유혹한다. 첫눈에는 그저 매력적인 이미지로 보였던 그림이 이제 강렬한 분위기를 풍기는 작품으로 변하게 되는 것이다. 관람객을 완전히 사로잡은 것은 분홍색 물감으로 찍힌 아주 작은 점이었다. 이는 걸작의 입구점, 큰 그림이 보이도록 만드는 아주 세부적인 부분이다.

뤼크 타위만스가 살아 있는 동안 그의 작품에는 결코 이와 비슷한 일이 일어날 수 없을 것이다. 자신의 작품이 어떻게 만들어지는지, 또 관람객에게 어떻게 보이는지와 관련된 모든 부분을 세심하게 신경 쓰는 화가이기 때문이다. 그는 어떤 것도 우연에 맡기지 않는다.

나 그건 무엇이죠?

뤼크 (커다란 A3 종이를 펼치며) 계획입니다.

나 계획이요?

뤼크 이 그림들을 (작업실 벽에 걸린 열 점 정도의 그림을 손으로 가리키며) 소개할 다음 전시회의 배치도입니다.

나 전시회 배치도를 이미 결정하셨다고요?

뤼크 물론이죠.

나 큐레이터의 의견은요?

뤼크 이미 보여주었죠.

나 항상 이렇게 전시회를 직접 계획하십니까?

뤼크 네, 제가 가장 먼저 하는 일이기도 합니다.

나 그림을 그린 후에 말입니까?

뤼크 아니요. 그림을 그리기 전에 계획합니다.

　　뤼크 타위만스는 붓이 캔버스에 닿기도 전부터 전시회 전체를 구상한다. 큰 그림과 세부적인 부분을 동시에 생각하는 셈이다. 마치 교향곡을 만드는 작곡가처럼, 작품을 하나하나 그려낼 때마다 앙상블을 고려한다. 모든 이미지가 특정한 순간에 특정한 음을 내도록, 특정한 방법으로 시선을 잡도록 구성되어 있다.

　　한 작품에서 사용한 색을 같은 앙상블에 속하는 다른 작품에서 쓰기로 결정하기도 한다. 앞서 본 초상화의 파란색도 그 예이다. 주제를 정하고 아이디어를 탐색하는 단계에서 그는 건물을 설계하는 건축가와 같다. 작품을 걸어 둘 벽의 색을 고르는 것부터 작품 간의 물리적인 거리 혹은 위치 관계를 고려해 적절한 크기를 결정하는 것까지 대부분의 고민을 사전에 마치기 때문에, 빠른 속도로 작업하는 것이 가능하다.

모든 것이 정해진 후에야, 뤼크 타위만스는 본격적으로 그림을 그리기 시작한다. 캔버스를 벽에 걸고 캔버스 옆에는 참고 이미지를 붙인다. 작은 탁자 위에는 섞지 않은 유채 물감을 순서대로 짜 놓는다. 그 옆에는 열한 개의 초록색 손잡이 붓이 놓여 있는 알루미늄 사다리가 있다. 주변에는 오래 사용한 걸레와 물감 희석제, 줄자, 망치, 물병 몇 개가 흩어져 있다. 그리고 커버가 찢어지고 쿠션이 허물어져 나무 뼈대가 훤히 드러나는 낡은 안락의자도 하나 있다.

준비를 마치면 뤼크 타위만스는 가장 옅은 색부터 칠한다. 이 과정은 세 시간까지 소요될 수 있다. 그가 자신감을 잃기도 하는 단계이다. 오로지 세부적인 부분에만 초점을 맞추는 단계이기에, 그는 자신이 길을 잃을 확률이 매우 높다는 사실을 안다. 그래서 종종 심란해지기도 한다고 말했다. 그러다 조금 더 어두운 색조를 더해 첫 번째 대조적 요소를 만들어내기 시작할 때, 눈에 띄는 어떠한 형태가 생기기 시작할 때에서야, 그는 작품이 계획대로 풀릴지 감지할 수 있다. 대부분은 계획대로 되지만 일부는 다른 방향으로 흘러가기도 한다. 그는 물감이 묻어 있는 깨진 거울 조각을 가까이에 두고 작업을 하는데, 그림이 다른 각도에서 어떻게 보이는지 가끔 확인하기 위해서이다.

나 왜 물러서서 보시지 않고요?

뤼크　시간이 더 걸리니까요.

나　아, 네.

　　뤼크 타위만스는 그림을 그릴 때 라디오나 음악을 듣지 않는다. 그냥 서서 그림을 그릴 뿐이다. 그의 말에 따르면, 작업을 하는 시간 동안에는 생각이 멈추고 그저 자신의 지성이 손을 통해 흘러나오는 상태가 된다고 한다. 나는 그가 '무언의 상태' 또는 '귀가 멍멍한 상태'라고 표현하는 고요함 속에서 작업하는 것은 그림과 하나가 되려고 하는 시도라고 짐작한다. 또한 그는 효과가 더 즉각적이라는 이유로, 저렴한 물감을 선호한다고 했다. 모든 것이 퍽 로파이low-fi다. 그림이 완성되면 그는 집으로 간다. 다음 날 아침에 돌아왔을 때 어제의 작업이 마음에 들지 않으면 그림을 버린다. 하지만 마음에 든다면 조수에게 그림을 고정해 달라고 부탁한다. 그는 그 순간에 그림이 변해서 '무언가 다른 것'이 된다고 생각한다.

　　앞서 말했듯, 그는 그림을 그리기도 전에 전시회를 구상한다. 전시회가 하나의 일관적인 독립체가 되도록 계획하는데, 전적으로 예술적인 이유 때문은 아니다. 자신이 세상을 떠난 후에도 자신의 작품이 주요 미술관에 전시될 수 있도록 만드는 일종의 전략이다. 그는 전시회에서 소개한 연관성 있는 작품들을 한꺼번에 사는 사람은 없을 것이기에, 결국 각각의 작품이 세계

곳곳으로 흩어지리라는 사실을 깨달았다. 어떤 작품은 미술관 창고에 보관된 채로 단단한 철문 너머에 갇혀 다시는 대중을 만나지 못하리라는 사실도 깨달았다.

그러나 서로 연관성을 지니고 있어 함께 전시해야만 진정한 감상이 가능한 작품들이라는 점을 전시회를 통해 보여준다면, 훗날 어느 야심 찬 큐레이터가 반드시 자신의 작품을 모아 특별전을 준비할 것이라고 생각한다. 이를 통해 다양한 장소에 숨겨져 있던 작품이 소환되고, 작품은 다시 온전한 상태로 대중을 만나게 될 수 있을 것이라고 믿는다. 창작은 체스와 같다. 잘 해내기 위해서는 당면한 상황에서 시선을 떼지 않으면서도 앞으로의 움직임을 미리 생각해야 한다는 점에서 말이다.

창조성은 그저 남다른 것이 아니다.
복잡한 것을 단순하게 만드는 것,
멋지도록 단순하게 만드는 것이 창조성이다.

찰스 밍거스

7 다른 관점,
새로운 감각,
놀라운 변화

피터 도이그
렘브란트 반 레인
케리 제임스 마셜

세상을 보는 관점이 완전히 일치하는 두 사람은 결코 존재하지 않는다. 동일한 시간과 동일한 조건에서 동일한 대상을 본, 열 명의 사람에게 자신이 본 것을 묘사해 보라고 한다면 서로 다른 열 가지의 관점이 나온다. 이 사이에 반드시 엄청난 차이만 존재하는 것은 아니다. 하지만 각기 유일한 것으로 규정하기에 충분한 차이를 지닌다.

지금 이 책은 읽는 당신과 내가 함께 영화를 보러 가는 경우에도 마찬가지일 것이다. 똑같이 앉아서 영화를 보겠지만, 그 영화에 대해 똑같은 결론을 내리지는 않을 것이다. 개인적인 시각과 개인적인 기분으로 만들어진 자기만의 필터를 통해 다른 판단을 내릴 테니 말이다. 예술가도 마찬가지다.

ONE EYE SEES, THE OTHER FEELS.

Paul Klee

한쪽 눈은 보고, 다른 쪽 눈은 느낀다.

파울 클레

경기장에서 일어난 일에 관해 심판과 상충되는 견해를 가졌을 때, 스포츠 팬은 때로 격분 상태에 이른다. 인간은 사물을 볼 때 자신만의 관점을 가지며, 이를 바탕으로 선택을 하기 마련이다. 이는 인간이 본능적으로 가진 기질이다. 창조성에 관해서라면, 타고난 이 기질은 소중하게 여겨야 할 선물일 것이다. 그로 인해 누구와도 같지 않은 선택을 만들어내기 때문이다. 관점은 곧 개성이 된다.

창조적 과정에서 발생하는 모든 선택, 예를 들어 방을 꾸미는 일이나 옷을 디자인하는 일 등은 개인적인 의견을 토대로 이루어진다. 벽지를 바르지 않고 페인트칠을 할 수도 있고, 홀터넥으로 하는 대신 어깨끈을 아예 없앨 수도 있다. 창조성이 즐거운 이유 중 하나는 개인의 이상한 점이나 별난 점이 오히려 아름답고 훌륭한 요소로 변모한다는 사실이다. 사회적인 관점에서는 개인의 특징이 약점으로 보이는 경우도 많지만, 창조성의 관점에서는 장점으로 작용된다. 개인의 특징은 자신이 세상을 어떻게 보는지 그리고 세상이 자신을 어떻게 보는지 해석하는 고유한 필터가 된다. 이로써 자신을 자신답게 만들어준다.

인간은 누구나 사회가 엉성하게 규정한 분류에 끼워 맞춰지지만, 스스로 주도할 수 있는 부분이 어느 정도 존재한다. 알프레드 히치콕 감독이 그러했다. 그의 이름을 들었을 때, 온 가족이 보기 좋은 애니메이션 영화나 여러 은하계를 오가는 공상

과학 영화를 떠올리는 사람은 없다. 알프레드 히치콕은 호러 역시 현실이라는 것을 엿보게 해준다. 이는 그만의 관점이다. 그는 사람은 공포의 경험이 필요한 데다 원하기까지 하는데, 이를 자신이 영화라는 수단을 통해 제공해 줄 수 있다고 생각했다. 여기서, 관점은 스타일과 다르다는 점을 명심해야 한다. 관점은 어떻게 말하느냐가 아니라, 무엇을 말하느냐의 문제이다. 하고 싶은 말이 없으면 창조성을 발휘할 수 없다는 의미다.

프랑스의 낭만주의 화가 외젠 들라크루아Eugène Delacroix 는 "천재를 만드는 것 혹은 천재에게 창작의 영감을 주는 것은 새로운 아이디어가 아니다. 이미 말해진 것이 충분히 말해지지 않았다는 생각이다."라는 말을 남겼다. 그 말의 좋은 예시로, 제1차 세계 대전에서 몸과 마음에 트라우마를 안은 채 살아남은 독일의 표현주의 화가, 오토 딕스Otto Dix의 이야기가 있다. 전쟁이 시작되었을 때 그는 순진한 젊은 화가였다. 전쟁이 필요한 것이라고 생각하고는 열정적으로 기관총 사수로 자원했으며, 1915년에 서부 전선에 배치되었다. 나중에는 연합군의 공세에 맞서 솜 전투°에 참여하기도 했다. 오토 딕스는 살아남았지만 정신적으로나 육체적으로 영원히 회복할 수 없는 흉터가 남았

오토 딕스 〈전쟁〉 중에서

프란시스코 고야 〈전쟁의 참사〉 중에서

다. 전쟁 발발 십 주기에 맞추어, 그는 〈전쟁Der Krieg〉을 창작했다. 이 충격적인 판화 작품들은 그가 직접 보고 참여한 전쟁에 대한 설명이자 규탄이었다. 죽음, 부패, 뒤틀린 신체 등이 표현되어 있으며 에칭 기법으로 불편한 이미지를 강조했다.

오토 딕스는 프란시스코 고야의 〈전쟁의 참사The Disasters of War〉를 본보기로 삼았다. 이 작품 역시 끔찍한 판화 연작이었다. 나폴레옹의 프랑스 제국과 스페인 사이에 충돌이 지속되던, 한 세기 전에 창작된 작품이었다. 오토 딕스는 프란시스코 고야가 전쟁에 관해 말한 것이 아직 충분하지 않으며 더 말할 필요가 있다고 느꼈다. 두 작품은 궁극적으로는 같은 메시지를 포함하고 있지만, 메시지를 전달하는 방식은 달랐다. 두 예술가 모두 폭력적인 전쟁에서 자행된 섬뜩한 만행을 목격했지만, 각자 다른 시각으로 바라보았기 때문이다. 프란시스코 고야는 극단적 폭력 행위에 대해 더욱 사실적으로 묘사를 한 반면, 오토 딕스는 폭력 행위의 여파와 즉각적인 결과에 주목했다.

앞서 소개한 외젠 들라크루아의 말을 다시금 생각해 보자. 그는 창조성에 있어서만큼은 주제보다 주제에 대해서 한 개인이 새로운 것이나 다른 것을 말하고 싶어 하는 자세가 중요하다고 주장했다. 수많은 사람이 이 지점에서 창조적인 일을 포기하고 만다. 창조의 과정에서 자신이 표현하고 싶은 생각을 확고하게 성립하는 것은 가장 해결하기 어려운 과제이다. 작가가 글을

쓰다가 더는 써 내려갈 수 없는 상태에 빠지기도 한다는 사실은 이미 잘 알려져 있다. 이와 같은 영감의 상실은 예술가, 발명가, 과학자에게도 빈번하게 일어난다. 모든 예술가가 한두 번 이상은 나아갈 방향을 찾지 못하는 경험을 겪는다. 그러므로 창작 활동을 직업으로 삼지 않은 사람이 창작 활동을 할 때 막막한 기분을 자주 느끼는 것은 어쩌면 당연한 일일 것이다.

다행스럽게도 슬럼프를 극복할 수 있는 방법이 있다. 그중 효과가 증명된 방법 하나는 장소를 옮기는 것이다. 환경의 변화는 개인의 시점을 변화시킨다. 갑자기 다른 곳에 머물게 되면, 낯선 것에 자극을 받은 감각이 활성화되기 마련이다. 삶을 다르게 보고 경험할 수 있게 되는 것이다. 이럴 때 우리는 자신의 감정을 포착해서 표현해 보고 싶은 충동이 생긴다. 집에서 먼 곳으로 떠나면 사진을 찍고 싶은 마음이 생기는 것도 이러한 이유 때문이다. 이처럼 환경의 변화는 이전까지 보지 못한 주제를 발견하고, 익숙해진 것을 새롭게 바라보게 만든다.

현대 미술가 피터 도이그Peter Doig의 경우에는 다른 대륙으로 이사를 했다. 그가 그려내는 풍경에는 사람이 드물고 으스스한 분위기가 난다. 사람이 등장한다고 해도 고작 한두 명 정도 포함되어 있는 작품이 대다수이다. 작품 속 사람은 흔히 길을 잃은 듯 보이거나 멍해 보이는데, 나는 작가의 감정이 반영된 결과라고 추측한다.

피터 도이그는 어린 시절 여러 지역으로 자주 이사를 다녔다. 스코틀랜드에서 태어났지만, 얼마 후 몇 년 동안은 트리니다드 섬에서 자랐으며, 이후에는 캐나다에서 성장했다. 1970년대 후반부터는 런던에서 미술 학교를 다니다가 그 후 몬트리올로 돌아갔다. 1989년에는 공부를 더 하기 위해 다시 런던으로 향했다 이토록 많은 지역을 다니며 성장한 경험으로 인해, 그는 다양한 풍경에 담긴 신비로운 면모를 탐구해 표현하고자 했다. 그러나 문제가 있었다. 풍경을 통해 무엇을 말하고 싶은지 알 수 없었던 것이다.

대다수의 예술가는 창작하는 데 있어 새로운 환경이 새로운 원천으로 작용되기를 바란다. 19세기 후반 타히티로 떠난 폴 고갱 역시 낯선 환경 속에서 뮤즈를 탐색하는, 예술가의 전형적인 태도를 보였다. 그는 짜릿하고 이국적인 표현 대상을 찾아 풍부한 색채와 특유의 스타일로 빠르게 창작해 나갔다. 당시 그린 작품은 많은 예술가에게 영향을 주었고, 그중에는 피터 도이그도 포함되어 있다. 하지만 피터 도이그는 영감을 위해 이사를 하는 다른 예술가와 달랐다.

피터 도이그는 폴 고갱의 작품을 좋아하기는 했지만, 새로운 환경에서 새로운 영감과 활발한 창작 욕구를 얻을 수는 없었다. 오히려 더욱 길을 잃은 기분을 느꼈다. 다른 야심 찬 미술가들과 함께 런던에 사는 것은 행복했지만, 그곳에서 말하고 싶은

것이나 독창적이고 흥미로운 것을 찾지 못한 채 좌절하고 있었다. 런던 중심부에 위치한 캐나다 대사관 로비에 놓여 있는 여행자를 위한 소책자를 뒤적거리기 전까지는 말이다. 소책자에는 판에 박힌 이미지로 지나치게 이상화된 캐나다의 웅장한 풍경이 담겨 있었다. 그는 소책자를 내려놓았다. 유레카!

그는 그동안 무엇 때문에 막막한 기분을 느꼈는지 깨달았다. 그에게 영감을 주는 것은 새로운 환경을 만나는 것이 아니라, 익숙한 환경으로부터 떠나는 것이었다. 그는 이를 다음과 같이 표현했다. "저는 떠나온 곳에 대해서만 그림을 그릴 수 있습니다." 우연한 계기로 인해, 자신이 하고 싶은 것을 발견하게 된 셈이다. 즉시 작업실로 돌아가 그림을 그리기 시작했다. 〈히치하이커Hitch Hiker〉는 그때 탄생한 작품이다. 이 작품의 중경에는 전조등을 켠 채로 서부를 달리는 빨간색 대형 트럭이 있다. 하늘은 곧 폭풍이 다가올 것 같이 흐리게 표현되었다. 듬성듬성 서 있는 몇 그루의 나무를 제외하고는 아무것도 없는, 넓고 탁 트인 풍경이다. 그런데 이상하게도 제목에 나와 있는 '히치 하이커'는 어디에도 보이지 않는다.

세상이 아는 피터 도이그가 그렇게 탄생했다. 그에게는 표현하고 싶은 무언가가 생겼다. 그 '무언가'는 분위기 있는 캐나다 풍경을 그리는 것보다 조금 더 복잡한 것이었다. 캐나다는 그저 메시지 전달자 역할일 뿐, 그가 진정으로 전달하고자 한

메시지는 바로 기억이었다. 감상적인 회상이 아니라 기억의 개념 그 자체를 담고 싶었다. 그의 작품은 기억은 무엇이고 기억이 어떤 역할을 하는지에 관해, 또 경험으로 진화하는 기억의 습성에 관해 이야기한다. 그가 탐색한 풍경은 사실 형이상학적이다. 실제와 기억을 분리해 주는 영묘한 공간인 것이다. 묘하기도 하고, 비현실적이거나 이상하기도 하다. 그의 작품이 우리를 데리고 가는 곳은 현실적인 모습을 하고 있지만 사실은 기억처럼 마음의 눈에만 존재하는 환상이다.

그는 "아이디어가 없다고 생각했는데, 어느 순간 아이디어가 떠오른다는 사실을 알게 되었다. 지금은 이전에는 상상하지도 못했던 영감을 얻고 있다."라고 말했다. 이처럼 무엇을 표현하고 싶은지 발견하고 나면, 당연하게 여겨온 것과 재미없다고 생각한 것이 모두 창조적인 자극을 줄 수 있는 잠재적인 원천으로 전환된다. 이는 미국의 기자이자 에세이 및 시나리오 작가인 노라 에프런Nora Ephron이 어머니로부터 자주 듣던 "모든 것이 글을 쓸 소재가 된다."라는 말과 일맥상통한다.

스키를 타는 행위 역시 그림의 주제가 될 수 있다. 세계적으로 인기 있는 여가 활동인 스키가 —한 세기가 넘도록— 그림의 주제로 사용되지 않은 이유는 짐작에 맡길 수밖에 없다. 너무 부르주아적이기 때문일까. 만약 이게 이유라면, 피터 도이그에게는 더욱 좋은 소재였을 것이다. 그의 작품 〈스키 재킷Ski

〉에는―그의 다른 작품과 비교했을 때―많은 사람이 그려져 있다. 스키를 타는 사람으로 가득한 그림이지만, 각각의 개인을 알아볼 수는 없는 것이 특징이다. 개인은 색색의 작은 점으로 표현되어 있으며 다리는 가느다란 선으로 표현되어 있을 뿐이다.

그림의 가운데에는 어둡고 짙은 소나무 숲이 있는데, 이는 저항할 수 없는 블랙홀의 음에너지처럼 관람객을 끌어당긴다. 주변은 밝게 빛나는 흰색, 분홍색, 노란색으로 물들어 있다. 이 작품은 스키를 탈 때 겪을 법한, 아주 특별한 시각적 경험을 연상시킨다. 밝은 빛과 형광색의 스키복, 햇빛을 차단하는 고글 등으로 인해 스키를 타고 미끄러져 내려올 때 보이는 환각 같은 풍경 말이다. 오랜 시간 동안 등한시된 주제를 다룰 때 그러하듯, 피터 도이그는 이 작품을 통해 시원하게 내달릴 수 있었다.

하지만 나는 이 작품이 사실은 스키에 관한 것이 전혀 아니라는 생각이 든다. 오히려 피터 도이그로 존재하는 것, 인간으로 살아가는 것에 대해 표현한 작품이라고 추측한다. 점처럼 작게 표현된 다양한 사람은 일본의 산에서 스키를 타기 위해 애쓰고 있는 스키 초심자이다. 이들은 신이 났지만 민망해하고 있을 것이다. 이 작품은 모두가 아주 잘 알고 있는 보편적인 불편함, 바로 어색한 기분에 대한 시각적 명상으로 읽힌다.

회고적이며 가상적이기도 한 이 그림은 새로운 곳으로 이

피터 도이그 〈스키 재킷〉

동을 할 때 느끼는 근본적인 불안함에 대해 사유하게 만든다. 덧없음과 기억, 분위기는 피터 도이그의 주제인 듯하다. 2002년 그는 런던을 떠나 어린 시절에 머물렀던 트리니다드 섬으로 돌아갔다. 그리고 지금까지 그곳에서 계속 지내고 있다. 다시 막막한 기분이 들면 그는 분명 또 어딘가로 떠날 것이다.

영감을 찾기 위해서 반드시 유목민처럼 살아야 한다는 뜻은 아니다. 향수 그리고 혼란을 느끼기 위해 대륙을 꾸준히 옮겨 다녀야 한다는 뜻도 아니다. 렘브란트 반 레인Rembrandt van Rijn(이하 렘브란트)은 이 사실을 알고 있었다. 명망 높은 천재적인 화가에게도 창작의 고통으로 인해 막막함이 밀려드는 시기가 있었다. 몇몇 학자에 따르면, 1642년 성공의 절정에 이르렀을 때 그는 지독한 슬럼프에 빠졌다고 한다. 렘브란트는 행복한 결혼 생활을 했으며, 화가로서도 존경을 받았고, 새로 산 암스테르담의 멋진 집에서 살고 있었다. 더할 나위 없이 좋아 보이는 삶이었다.

당시 렘브란트는 의뢰를 받아 부유하고 영향력 있는 고객의 초상화를 그려주었다. 도시 경호 용역 회사가 단체 초상화를 의뢰하기도 했다. 이때 탄생한 작품이 〈야경The Night Watch〉이었다. 풍요로웠던 그의 삶에 어떤 문제가 있었던 걸까? 사실 많은 문제를 품고 있었다. 그 시작은 사랑하는 아내 사스키아Saskia의 죽음이었다. 렘브란트가 열렬히 사랑한 그녀가 세

렘브란트 반 레인 〈야경〉

상을 떠나자, 그의 마음속에는 몰아낼 수 없는 우울감이 가득 차게 되었다. 게다가 〈야경〉의 모델 중 몇몇 사람이 작품 속 자신의 모습이 마음에 들지 않는다며 그를 헐뜯었다. 설상가상으로 젊은 암스테르담의 화가 무리가 그의 스타일을 모방하며 고객을 가로챘다. 돈은 점점 떨어졌으며, 어린 아들을 돌보기 위해 고용한 간호사가 자신과 결혼하지 않는다는 이유로 렘브란트를 고소하면서 상황은 더욱 악화되었다. 더욱이 지난 이십 년 동안 탐구해 온─극적이고 흥미진진한─스타일의 정점을 보여주는 〈야경〉을 선보이고 난 다음부터는 새로운 아이디어가 바닥나고 말았다.

렘브란트는 당시 서른여섯 살이었고, 비참하고 외로웠으며, 예술을 통해 하고 싶은 말이 아무것도 남아 있지 않았다. 그는 길을 잃었다. 표현하고 싶은 자신만의 관점이 없었다. 인생과 작품 모두에서 빛나던 화려함이 사라졌다. 그는 점점 내면으로 침잠했다. 하지만 그는 막다른 길을 헤쳐 나갈 수 있는 해결책을 괴로움 속에서 찾았다. 비참한 마음속으로 깊이 빠질수록 감정을 더 강렬하게 느꼈기 때문이다. 자신을 모방하는 화가에게 화가 났고, 상류층 사회가 짜증스러웠고, 사스키아와의 기억에 가슴이 아팠다. 그는 영감은 다양한 모습으로 찾아온다는 것을 알았다. 그리고 거기에 주목하는 것이, 즉 감정과 본능을 신뢰하는 것이 예술가의 역할이라고 생각했다. 그는 그렇게 했다. 그리

하여 표현하고 싶은 바가 있는 새로운 주제를 발견했다. 나이 드는 일에 대한 우울함이었다.

새로운 자극은 표현 양식의 변화로 나타났다. 과거의 작품에서 무척이나 큰 역할을 했던 섬세한 붓질 대신 더욱 과감한 붓질을 선택했다. 농도가 짙은 유채 물감을 붓에 듬뿍 찍은 다음, 캔버스 위에 쓱쓱 넓고 강렬하게 칠해나갔다. 그 결과―상징적으로도 물리적으로도―이전에 없었던 차원과 무게감이 생겼다. 덕분에 그 누구의 것과도 확연히 다른 작품을 창조할 수 있었다. 내면의 고통의 시기를 거쳐, 쉽게 표절할 수 없는 특징적인 화풍이 생겨난 것이다. 무엇을 창조해야 할지 모르는, 화가로서의 막다른 길에 이르렀던 그는 일이 년 전의 자신이었다면 상상할 수 없었을 새로운 길을 찾아냈다.

그는 남은 평생 동안 인간 영혼의 연약함을 탐구했다. 생의 마지막 이십 년 동안에 그린 자화상 열다섯 점은 나이가 들어가며 더해진 내면의 슬픔과 외면의 품위를 가장 일관되고 강렬하게 전달하는 작품이었다. 그중에서도 〈자화상Self-Portrait〉은 가장 호소력 있는 작품으로 꼽힌다. 이 작품은 그가 세상을 떠나기 몇 개월 전에 본 자기 자신의 모습으로, 모든 것을 초연한 체념의 표정을 짓고 있다. 중년에 이르러 상당한 상실감을 겪은 이후에도 파산을 당하고 연인의 죽음을 지켜보아야 했으며 가장 가슴 아프게는 아들 티투스Titus의 죽음도 지켜보아야 했던,

렘브란트 반 레인 〈자화상〉

그의 삶이 담긴 듯하다.

하지만 곱슬곱슬한 회색 머리카락과 촉촉한 눈, 둥글납작한 코 아래에 있는 아주 살며시 올라간 입꼬리를 보면, 보일 듯 말 듯한 엷은 미소를 띠고 있는 것 같다. 삶을 향해 대범한 표정을 짓고 있는 것일까, 인생의 막바지에도—오래도록 기다린 손녀의 탄생처럼—좋은 소식을 접할 수 있음이 드러나는 것일까?

렘브란트는 마지막까지 물러서는 기세 없이 작품 활동에 매진했다. 마지막 〈자화상〉을 통해 여전히 새로운 시도를 하고, 모험적으로 실험하며, 정직한 눈으로 자신을 관찰하고, 관찰한 내용을 그대로 표현하기를 꺼리지 않는 그의 면모를 만날 수 있다. 그는 내면으로의 파고듦을 예술로 바꾸었으며, 초상화를 인간성에 대한 감동적이면서도 철학적인 표현 수단으로 창조해 냈다. 만약 작품에 개인적인 감정이나 하고 싶은 말을 담지 않았다면, 그의 작품은 결코 태어나지 않았을 것이다. 렘브란트를 다시 나아가도록 한 것, 인간이 특별하고 남다른 무언가를 창조하도록 만드는 것은 생각이다. 그러므로 무언가를 창조하려면 자기 관점과 말하고 싶은 바가 있어야 한다.

하지만 실제 삶이나 작품 속에서, '눈에 보이지 않고 귀에 들리지 않는' 사람도 있다. 그들은 의견이 없는 투명 인간인 걸까? 미국의 예술가 케리 제임스 마셜Kerry James Marshall은 서구 예술 세계에 입문한 후, 이곳이 백인에게 둘러싸여 있다는

사실을 발견한 흑인이다. 자신이 느끼는 감정이 단순히 속하지 못하는 기분이 아니라, 아예 없는 존재가 된 기분이라는 사실을 깨달은 것이다. 그가 로스앤젤레스의 오티스 예술 대학Otis College of Art and Design에 재학 중이던 청년 시절, 박물관이나 갤러리를 찾을 때마다 키다란 부재를 느꼈다. 당시 서양 미술사에서 흑인이 작품의 주인공으로 묘사된 경우는 거의 전무하며, 또 흑인 미술가도 찾을 수 없었기 때문이다. 마침 케리 제임스 마셜은 자신이 그리고 싶은 대상을 찾느라 애를 먹고 있던 참이었다. 무엇을 표현해야 할지, 심지어 표현하고 싶은 것이 있는지조차 확신하지 못했다. 그러나 피터 도이그가 물리적인 공간에서 영감을 찾고, 렘브란트가 자신만의 시간에서 영감을 찾았듯, 그는 인종의 정치학에서 영감을 찾았다.

졸업을 하자마자 작업실을 마련해 작업을 시작했다. 아이디어는 단순했다. 기존의 서양 미술 작품들 속에 흑인을 넣는 것이었다. 평생 백인이 그린 백인의 그림을 감상해 왔으니, 작품으로 응답하는 것도 자연스럽다고 느꼈다. 쉽지는 않으리라 생각했다. 그는 1950년대 후반과 1960년대 초반 미국 남부에서 자라면서, 백인 중심 문화 속에서 흑인이 소외되는 장면을 직접 목격했기 때문이다. 게다가 1963년에 로스앤젤레스로 거처를 옮긴 후에는 자신의 동네에서 와츠 폭동 사건이 일어나기도 했다.

서구에 살지만 백인이 아닌 사람들의 목소리를 인지하고

작품에 포함시키는 일은 예술계 전반에서 더뎠다. 할리우드가 마틴 루서 킹Martin Luther King의 전기 영화 〈셀마Selma〉를 만들기까지는 반세기가 소요되었다. 마틴 루서 킹을 연기한 영국 배우 데이비드 오엘로워David Oyelowo는 이 같은 현실을 경기가 조작되는 상황과 같다고 표현했다. 이는 서구 미술 작품에 흑인을 담는 작업을 통해 케리 제임스 마셜이 부딪혔고, 지금도 계속 부딪히고 있는 난관이기도 하다. 그럼에도 불구하고 그는 경기에 참여하고 있으며 일부 경기에서는 이기기도 했다.

로스앤젤레스 카운티 미술관LACMA은 케리 제임스 마셜의 작품을 산 첫 번째 주요 미술관이다. 그 작품은 커다란 군상화 〈데 스테일De Stijl〉이다. 작품 제목은 피트 몬드리안이 20세기 초에 불러일으킨 추상 미술 운동을 인용한 것인데, 정작 작품은 전혀 추상적이지 않다. 작품의 배경은 아프리카계 미국인이 운영하는 이발소이며, 이곳에 있는 네 명의 손님과 한 명의 이발사는 모두 흑인이다. 또한 아프리카계 미국인 문화에서 가져온 도상으로 가득하다. 가로와 세로의 선은 피트 몬드리안의 모더니즘 미학을 내비치고, 색조 역시 피트 몬드리안이 사랑한 원색이 주를 차지한다.

그렇다면 케리 제임스 마셜의 목표는 결국 자신의 작품도 서구 현대 미술사의 중요한 작품 사이에 나란히 포함되는 것이 아니냐는 의문이 생길지도 모르겠다. 부분적으로는 맞는 이야

기이다. 하지만 궁극적인 목표는 거장이 만든 과거의 작품에 자신의 미술을 조화시키는 것이다. 〈데 스테일〉에도 서구의 백인 남성이 장악한 유럽 모더니즘에 자신의 미술을 끼워 넣으려는 시도를 발견할 수 있다. 나는 렘브란트의 〈야경〉이 그의 작품과 짝을 이루는 것처럼 보인다. 렘브란트의 작품은 검은 배경이며 밝은 전경에 백인이 모습을 드러낸다. 한편 케리 제임스 마셜의 작품은 흰 배경이며 검은 전경에 흑인이 있다.

재치와 지성을 잘 보여주는 〈데 스테일〉 이후, 케리 제임스 마셜은 미술계에서 중요한 인물이 되었다. 시카고에 있는 그의 작업실을 방문했을 때, 그곳은 에두아르 마네에서 벨라스케스까지 중요한 대가의 작품을 기반으로 창조한 인상적인 작품으로 가득했다. 특히 오늘날의 미국을 배경으로 삼은 것과 흑인만 등장하는 것이 눈에 띄었다. 육 개월 후, 그의 작품은 런던 메이페어에 있는 미술상의 갤러리에 걸려 있었다. 그리고 그 작품들은 모두 한때 그가 자신의 세계는 없다고 느꼈던 그 갤러리들에 상당한 값으로 판매되었다.

그는 구체적이고 개인적인 자신만의 관점을 표현하며 훌륭한 작품을 창작했다. 저마다의 의견을 중요시하는 태도는 그의 실제 삶에서도 찾아볼 수 있었다. 그의 작업실로 가기로 한 내가 실수로 몇 블록 떨어진 곳에 위치한 그의 집을 방문했을 때였다. 노크를 하자, 그의 아내인 배우 셰릴 린 브루스Cheryl Lynn

케리 제임스 마셜 〈데 스테일〉

Bruce가 문을 열어주었다. 그녀의 얼굴에는 내가 약속한 대로 작업실로 가지 않고 집 앞에 나타난 것에 대한 짜증이 드러났다. 이내 나의 신분을 확인하는 이런저런 질문을 건네고서는, 친절하게 집 안으로 안내해 주었다.

셰릴 갓 구운 케이크를 드시겠어요?

나 네, 좋아요.

셰릴 (싱크대 위 선반에 세로로 수납해 둔 접시를 가리키며) 하나 고르세요.

나 네?

셰릴 접시를 하나 고르시라고요. 저는 접시를 수집하고 있는데, 같은 종류의 접시는 하나만 사요. 그리고 손님이 오면 어떤 접시를 사용할지 직접 결정하도록 하죠. 우리는 로봇이 아니잖아요. 의견이 있을 때 인생이 훨씬 재미있는 법이죠.

완벽을 두려워하지 말라.
어차피 완벽에 도달하지 못한다.

살바도르 달리

8

용기가
필요한 일

미켈란젤로 부오나로티
뱅크시

'용기'라는 단어를 생각하면 흔히 충돌을 떠올린다. 군인이 지닌 대담함을 존경하거나 우월한 상대를 꺾은 스포츠 스타를 영웅으로 여긴다. 다윗은 골리앗을 이겨 전설이 되었다.

용기 있는 사람은 극단적인 환경에서 용기를 발휘한다. 조금 더 멀리 나아가 그들은 대부분의 사람이 감수하지 않을 위험을 감수하고, 대부분의 사람이 피할 위험을 마주한다. 예술가에게도 이러한 용기가 필요하며, 용기 있는 예술가도 많다.

궁극적인 용기는 남을 구하기 위해 자신의 목숨을 감수하는 영웅적인 행동이라고 생각한다. 하지만 다른 종류의 용기도 분명 존재한다.

TO CREATE ONE'S WORLD IN ANY OF THE ARTS TAKES COURAGE.

Georgia O'Keeffe

어떤 예술 형태로든 자신의 세상을
창조하는 일에는 용기가 필요하다.

조지아 오키프

다칠 수 있다는 점에서는 마찬가지지만, 물리적 위험을 당장 감수하지 않아도 된다는 점에서 다른 형태의 용기가 있다. 적대적인 반응을 보일지도 모르는 사람들 앞에 나서서, 그들이 물어보지도 않은 자신의 감정과 생각을 공개적으로 표현할 수 있는 정신적인 용기일 것이다. 전설적인 패션 디자이너 코코 샤넬Coco Chanel은 "가장 용기 있는 행동은 독립적으로 생각하고, 그것을 표현하는 것이다."라고 말했다.

예술가의 일도 마찬가지이다. 자신을 극도로 노출하게 되더라도 용기를 내야 한다. 자신의 작품을 내놓는 것은 어떤 면에서 발가벗은 채 세상 앞에서 "날 봐요!"라고 외치는 행동과 같다. 작품이 정말 좋은 것인지 완벽히 확신할 수 없지만, 용기를 내야 하기 때문이다. 이 같은 이유로 앙리 마티스는 창조성을 용기를 내는 것이라고 말하기도 했다.

대중 앞에서 웃음거리가 되고 싶은 사람은 없다. 친구와 가족, 낯선 사람 앞에서 수모를 당해도 아무렇지 않은 사람도 없다. 또한 우리 안에는 자신의 창조성을 의심하는 태도가 내재되어 있기 마련이다. 이 때문에 창조성의 열매를 사선射線에 내놓고 싶다는 자신감 또는 어리석은 기분이 들 때면, 의심이 뒤따른다. 갑자기 겸손이 샘솟으면서, 창피를 당하지 않기 위해 위험을 피하기로 결정한다. 그 순간에는 안도감이 느껴질 것이다. 더 나아가 기분이 좋아지기도 한다. 겸손은 결국 미덕이니까. 하지

만 무언가를 창조하는 일에 관해서라면, 꼭 겸손이 미덕은 아니다. 겸손은 숨을 수 있는 커다란 소파에 불과할 때도 있다. 설사 버겁더라도 용기가 있어야 세상에 아이디어를 내놓을 수 있다. 아이디어가 아무리 이상하고 오만하게 느껴지더라도 말이다.

누구나 이런 생각이 든다. '내가 뭐라고 아이디어를 제시해? 내가 뭐, 천재라도 되나? 주목을 받을 만한 훨씬 재능 있는 사람이 세상에 얼마나 많은데, 내가 감히….' 이 같은 생각은 계속 이어지고, 겸손은 다시 한 번 창조성에 제동을 건다. 사실은 겁을 먹은 것이다. 자신의 생각과 독창성을 세상과 나누고 싶은데, 차마 용기를 내지 못하는 것이다. 아리스토텔레스Aristoteles는 "용기가 없다면 결국 세상에서 아무 일도 하지 않게 될 것이다."라고 말하기도 했다.

창조적인 일을 하기 위해서는 믿어야 한다. 자신이 아니라 세상 사람을 믿어야 한다. 세상이 자신을 공정하게 평가할 것이라는 신뢰를 가져야 한다. 물론 비판도 받을 것이며 이는 당연히 아플 것이다. 때로는 많이 아플 것이다. 어쩌면 마음에 들지 않는다는 이야기를 듣고 또 듣게 될지도 모른다. 하지만 거절의 아픔은 누구나 겪는 통과 의례에 지나지 않는다. 이를 그저 '통행권'이라고 생각해도 좋다. 비틀스가 수많은 음반사로부터 거절당한 일이나 수많은 출판사에서 J.K. 롤링J.K. Rowling이 퇴짜를 맞은 일화는 유명하다. 그래서 그들이 자신의 일을 그만두었

THE MOST
COURAGEOUS
ACT IS STILL
TO THINK FOR
YOURSELF.
ALOUD.

Coco Chanel

가장 용기 있는 행동은
독립적으로 생각하고 그것을 표현하는 것이다.

코코 샤넬

을까? 아니다. 그렇다면 그들의 결의는 더 군건해졌을까? 물론이다.

로마의 시인 베르길리우스Vergilius는 "그대의 용기를 축복한다. 아아, 용기는 별을 향해 가는 방법이다."라는 글을 남겼다. 그 후 천 년이 지나, 이느 나무 비계에 불안하게 서 있던 서른두 살의 이탈리아 예술가 미켈란젤로 부오나로티Michelange-lo Buonarroti(이하 미켈란젤로)의 귓가에 베르길리우스가 남긴 불굴의 용기에 대한 격려가 맴돈 것일까.

1508년 뛰어난 예술가이지만 성격은 광포한 미켈란젤로는 행복하지 않은 상태였다. 그의 전능한 후원자였던 교황 율리우스 2세Julius II가 교황의 무덤을 조각하는 수지맞는 작업 의뢰를 취소했기 때문이었다. 그는 분노에 찬 채로 로마를 떠나 피렌체에 있는 집으로 돌아갔다. 교황의 협박과 감언에 다시 로마로 돌아왔지만, 미켈란젤로는 법왕청에서 이상한 분위기를 감지했다. 교황이 좋아하는 건축가 도나토 브라만테Donato Bra-mante가―오늘날 라파엘로라는 이름으로 널리 알려진―젊은 신인 예술가를 고용하기 위해 미켈란젤로의 해고를 꾀한다는, 충분히 근거 있는 의심이 들었다.

미켈란젤로는 로마로 돌아왔으니 교황의 무덤을 조각하는 작업을 다시 맡기를 바랐다. 그 작업은 솜씨 좋고 손이 빠른 조각가가 하더라도 완성하기까지 적어도 이십 년이 걸릴 만한 일

이었다. 즉, 16세기 초 당시 삼십 대 초반이었던 그에게는 마치 '평생직장'과 같은 것이었다. 하지만 바람은 이루어지지 않았다. 교황은 미켈란젤로에게 다른 일을 맡길 생각이었다. 이로 인해 도나토 브라만테와 라파엘로가 계략을 꾸미고 있다는 의심이 점차 커졌고, 미켈란젤로는 극도로 흥분했다.

율리우스 2세의 삼촌인 식스투스 4세Sixtus IV는 수십 년 전 자신이 교황의 자리에 있을 때, 새 성당을 멋지게 지었다. 족벌주의에 빠져 있던 식스투스 4세는 그 성당을 자신의 이름과 비슷한 시스티나 성당Cappella Sistina으로 정했다. 율리우스 2세가 교황이 되었을 무렵, 시스티나 성당은 대규모 수리가 필요할 정도로 낡아 있었다. 특히 상태가 나빴던 부분은―바닥에서 이십 미터쯤 떨어진―거대한 아치형 천장이었다. 율리우스 2세는 단점이 많지만 취향은 훌륭했다. 유미주의자이자 열정적인 예술 애호가였던 그는 중요하고 성스러운 건물에 걸맞은 천장 벽화가 필요하다고 판단했다. 천장에 열두 사도의 모습을 크게 그려 넣으라고 명령했는데, 그 명령을 받은 사람이 미켈란젤로였다.

언제나 자신감에 찬 미켈란젤로에게 율리우스 2세가 그 천장 벽화 작업을 의뢰하자, 달갑지 않은 의외의 반응이 돌아왔다. 미켈란젤로는 로마에서 거부 의사를 밝히거나 싫다고 대답해서는 안 되는 단 한 사람, 율리우스 2세의 눈을 똑바로 보며

시스티나 성당의 천장은 물론 신도석이나 벽에도 그림을 그리지 않을 것이라고 대답했다. 자신은 화가가 아니라 조각가라는 이유 때문이었다. 더군다나 프레스코화는 낯선 기법이었나. 그가 도제 기간에 기본적인 기법을 배우고 난 후에 더는 배우지 않기로 선택한 분야이기도 했다.

율리우스 2세는 미켈란젤로가 무덤 조각 작업을 취소한 사건으로 인해 화가 나서, 천장 벽화 작업을 거절하는 것이라고 생각했다. 어느 정도 영향을 미친 것은 사실이었다. 하지만 미켈란젤로가 그토록 분노에 찬 반응을 보인 주된 이유는 자신이 천장 벽화를 그릴 수 있는 능력이 없다고 판단했기 때문이었다. 그리고 이를 잘 알고 있는 도나토 브라만테와 라파엘로가 ―자신을 곤경에 빠뜨리기 위해― 자신이 실패할 수밖에 없는 일을 맡도록 율리우스 2세를 설득한 것이라고 생각했기 때문이었다.

오늘날 우리가 알고 있는 미켈란젤로를 생각하면 믿어지지 않는 일이지만, 그는 기존에 하던 작업이 아닌 새로운 작업 앞에서 두려움을 느꼈다. 그는 당시 잃을 것이 너무 많았다. 당대 최고의 예술가라는 지위, 생계 수단, 그리고 가장 끔찍하게는 자신감까지 잃을 수 있었다. 원하는 일도 아닌 데다 그동안 해온 일도 아닌 천장 벽화 작업을 수락하는 일은 자신의 모든 것을 거는 일이기도 했다.

결국 그 의뢰를 수락했다. 자의적인 행동이 아니라 어쩔 수

없는 수락이었으리라 짐작될 수도 있을 것이다. 하지만 당시 미켈란젤로의 명성은 대단했다. 이미 많은 곳으로부터 의뢰받은 작업이 줄지어 있는 상황이었다. 걸작 〈다비드David〉를 세상에 선사한 인물이었기에, 충분히 핑계를 대고 거절할 여건이 되었지만 그러지 않았다. 겁에 질린 채 골리앗의 도전을 받아들인 다윗 못지않게 커다란 도전을 그대로 받아들인 것이다. 강요로 인한 선택이 아니라 용기로 인한 선택이었다.

처음에는 지역에서 명성 있는 화가를 고용해 함께 작업했다. 하지만 그 화가들은 너무 느렸으며 미켈란젤로의 기준을 충족시키지 못했다. 결국 모든 작업을 직접 하기로 했다. 심지어 그림을 그리도록 받쳐줄 수 있는 비계를 설계하는 일까지 스스로 했다. 비계가 설치된 후 천장을 가까이에서 볼 수 있게 된 그는 자신의 기술적·예술적 문제를 눈으로 확인하게 되었다. 그리고 다시 한 번 천장 벽화 작업을 그만두기로 결심했고, 율리우스 2세에게 가서 도저히 자신이 할 수 없는 일이라고 말했다. 그토록 거대한 공간에 프레스코화를 그리는 일, 즉 젖은 물감과 회반죽이 눈과 귀, 입으로 뚝뚝 떨어지는 데다 칠이 완성되기도 전에 다 말라버리는 환경 속에서 천장 벽화 작업을 해나가는 것은 너무나 어려운 일이었다. 게다가 율리우스 2세가 직접 정한 그림의 디자인은 특이한 구조를 지닌 시스티나 성당의 천장에 그리기에 적절하지 않았다.

율리우스 2세는 미켈란젤로의 모든 염려와 불만을 듣고서는 해결책을 제안했다. 특히 그림의 디자인에 관해서도, 그저 미켈란젤로가 원하는 대로 그려도 좋다고 분명하게 말했다. 더는 그만둘 구실이 없었다. 미켈란젤로는 공공연하게 망신을 당할 일만 남았다고 단념했는데, 어차피 실패할 것이라면 성대하게 실패하는 편이 낫다고 생각했다. 결과물은 비웃음을 사더라도 야심은 누구나 인정할 수밖에 없도록, 매우 복잡하고 기술적으로도 어려운 디자인을 고안하기로 했다. 교황의 시점에서 풀어낸 성경 이야기를 그리기로 결정한 후, 주요한 사건이 천장의 골조를 따라 전개되는 구성을 떠올렸다. 창세기의 아홉 장면을 묘사했는데, 하나님이 빛과 어둠을 나누는 장면에서 시작해 술에 취하고 망신을 당한 노아의 모습으로 끝이 나되 중앙 부분에는 아담과 이브의 창조에 초점을 맞추기로 했다.

미켈란젤로는 사 년 동안 밤낮으로 그림을 그렸다. 잠을 자거나 목을 축이는 일도 최소한으로 줄였다. 이를 지켜본 사람의 말에 따르면 그다지 자주 씻지도 않았다고 한다. 미켈란젤로는 자신이 만든 나무 비계에 서서 고개를 완전히 뒤로 젖혀 천장을 마주 보며, 팔을 높이 든 채 오랜 시간을 보냈다. 신체적인 불편함과 정신적인 피로를 겪으면서도, 결코 포기하지 않았다.

1512년 10월, 삼십 대 후반이 된 미켈란젤로는 기나긴 작업을 마침내 완성했다. 비계를 해체하고 목욕을 하고 목을 축인

그는 교황과 관료를 초청해 자신이 아마추어 프레스코화 화가로서 그린 작품을 공개했다. 그곳에 모인 사람들은 자신의 눈을 믿기 어려웠을 것이다. 그 천장 벽화를 처음 본 사람들도, 그 사람들의 반응을 본 미켈란젤로도. 우리는 작품 앞에서 입을 벌리고 선 이들의 모습을 상상해 볼 수 있을 뿐이다. 그런 작품은 이전까지 없었고, 그 이후로도 나오지 않았다. 대단한 기량과 훌륭한 기술, 원근법에 대한 완벽한 이해, 생생한 상상력은 정말이지 그 무엇과도 비교할 수 없었다. 오늘날에도 여전히 색채, 구성, 야심, 규모 등 모든 면에서 형용할 수 없는 위압감을 느낄 수 있는 작품이다. 미켈란젤로는 자신을 향한 적대감, 부족한 기술력, 그리고 저하된 자신감, 엄청난 위험까지 이겨냈다. 우리는 그 결과에 감사할 뿐이다. 다시 베르길리우스의 말을 빌려, 세상은 미켈란젤로의 용기, 그가 별을 향해 나아간 것을 축복한다.

미켈란젤로의 이야기에서 빠질 수 없는, 또 한 명의 영웅을 기억해야 한다. 창조성은 홀로 자랄 수 없다. 반드시 환경이 있어야 한다. 그 환경이란 보호하고 도우며 회유하거나 의뢰하는 후원자, 또는 지지자일 때가 많다. 시스티나 성당은 미켈란젤로의 재능을 믿고 그가 천장 벽화를 맡아야 한다고 고집을 부린 율리우스 2세가 없었다면 존재할 수 없었다. 미켈란젤로가 도나토 브라만테와 라파엘로가 계략을 꾸미고 있다고 걱정하는 동안, 율리우스 2세는 자신의 판단을 고수했다. 도나토 브라만

테의 회의적인 의견에도 불구하고, 시스티나 성당의 천장 벽화를 그릴 사람은 오직 미켈란젤로뿐이라고 믿었다. 율리우스 2세는 어쩌면—완고하게 의뢰를 거절한 미켈란젤로와는 달리—오만한 과대망상증 환자였을지도 모르지만, 또한 선지자이기도 했다. 그의 예지와 용기로 인해, 세상에서 가장 오래 사랑받을 걸작이 탄생될 수 있었다.

미켈란젤로는 용기의 필요성을 확실하게 보여주는 좋은 예술가다. 예술가뿐만 아니라 새로운 아이디어를 탐색하려는 사람이라면, 반드시 용감해야 한다. 사회는 때때로 순응을 강요한다. 사람들이 시스템을 따를 때 사회가 순조롭게 작동하기 때문일 것이다. 정해진 방향으로 운전을 해야 하고, 합의된 교환 수단인 돈을 사용해 음식과 서비스를 얻어야 하며, 참을성 있게 줄을 서서 기다려야 한다. 이러한 시스템 덕분에 사회는 돌아가므로, 사회적인 관습을 존중하지 않으면 혼란이 일어나고 이내 사회는 무너질 것이다. 하지만 문제도 있다. 현상現狀은 변한다는 점이다. 변함이 없는 것은 아이러니하게도 변한다는 사실뿐이다.

사는 곳이 바뀌고, 권력은 이동하고, 기회는 생겨난다. 이처럼 사회는 진화하기 마련이다. 더 예민하게 깨어 있는 사람, 혹은 전문적인 지식을 가진 사람은 변화와 기회를 감지할 수 있으며, 이를 바탕으로 좋은 선택을 할 수 있다. 과학자의 경우, 자신

의 연구와 관계없는 분야에서 얻은 작은 정보 하나를 기반으로 자신의 분야에서 새로운 발견을 한다. 사업가의 경우, 잠재력이 있는 새로운 사업 기회를 빠르게 알아보기도 한다. 그리고 예술가의 경우, 빠르게 진화하는 시대에 맞추어 표현 방식을 변화시킨다. 이 세 집단은 모두 상상력을 연료로 사용한다는 공통점이 있다. 창조성을 활동의 기반으로 삼는 것이다.

또한 자신의 아이디어를 실현시키는 과정에서 난관에 직면한다는 공통점도 있다. 사회는 새로운 것을 경계하여, 곧바로 받아들이지 않는 경향이 있기 때문이다. 다른 분야도 아닌, 자유로운 예술 분야에서 활동하는 예술가가 지배적인 사고방식이나 보수적인 태도에 맞서 싸워야 한다는 사실이 이상하게 느껴질 수도 있다. 하지만 예술가의 작품을 판매하는 곳 역시 상업적인 시장이다. 시장을 움직이는 미술상은 확실히 '잘 팔릴 것 같은' 작품을 찾고 싶어 한다. 또 수집가는 사람들 사이에서 인정을 받을 수 있는 작품을 사고 싶어 하며, 미술관 큐레이터는 이미 알려진 작품을 원한다.

기존의 규칙을 깨고 그 모든 권력에 저항하기 위해서는 엄청난 용기가 필요하다. 아주 대범한 예술가만이 그것을 시도하며, 그 과정에서 종종 도움을 받는다. 아름다움에 대한 현재의 기준에 맞서려면, 예술가에게는 후원자가 필요하다. 후원자는 표현주의 화가의 작품을 지원하고 판매하여, 유명하게 만들어

준 폴 뒤랑뤼엘Paul Durand-Ruel과 같은 미술상일 수도 있다. 또
는 잭슨 폴록Jackson Pollock의 커리어를 열어주고, 이를 통해
추상 표현주의 예술가를 위한 길을 닦아준 페기 구겐하임Peggy
Guggenheim처럼 부유한 수집가일 수도 있다. 하지만 후원자에게
의지하지 않고도 예술가가 대중에게 아주 새로운 것을 소개할
수 있는 방법이 있다. 아예 시스템의 바깥으로 나가는 것이다.
이때는 더 많은 용기가 필요하다. 그러나 혁신적이고 용감하다
면 해낼 수 있는 일이다. 뱅크시Banksy가 솜씨 좋게 보여준 것처
럼 말이다.

정치적 의미가 함축된 뱅크시의 만화적인 그림은 한때 장
난스러운 낙서로 치부되었지만, 지금은 그것을 완전한 예술 작
품으로 소개하는 미술관 큐레이터들 덕분에 지위가 상승했다.
뱅크시가 반발해 온 기성 체제가 이제는 뱅크시의 작품 세계를
이용한다. 뱅크시는 외부에서는―이제는 '거리 예술'이라는 이
름으로 인정을 받은―그라피티로, 내부에서는 재미있는 개입
으로 그 기성 체제를 조롱했다. 예를 들면, 어느 날 뱅크시는 위
세 높은 대영 박물관The British Museum에 전시된 고대 조각 작
품 사이에 쓸모없는 작은 돌덩이 하나를 걸었다. 그리고 그 돌
덩이 위에 마커 펜으로 원시인이 쇼핑 카트를 미는 듯한 모습을
그렸다. 대영 박물관에서 공식적으로 사용하는 양식과 동일한
양식을 사용하여, 다음과 같은 작품 설명도 붙였다.

잘 보존된 이 원시 미술 작품은 후기 긴장병 시대Post-Catatonic era 의 것으로, (중략) 현재 이러한 종류의 작품은 안타깝게도 대부분 보존되어 있지 않다. 벽에 서투르게 그려진 그림 대다수가 예술적·역사적 가치를 알지 못한 열성적인 도시 관료로 인해 파괴된 것이다.

대영 미술관 담당자가 발견하기 전까지 며칠 동안이나 고대 이집트와 그리스 유물 사이에 걸려 있었던 이 작품은 〈월 아트Wall art〉로, 전형적으로 뱅크시다운 도발이다. 불편한 진실을 넉살스러운 농담으로 감싸 내미는 것이다. 이 작품 속에서 농담은 '돌조각'이며, 불편한 진실은 '열성적인 도시 관료'이다.

아이디어와 창의성을 막는 융통성 없는 사람이나 흥을 깨고 싶은 사람은 아무도 없을 것이다. 하지만 사실은 대부분의 사람이 그러한 행동을 하고 있다. 직접 행동하지는 않더라도 암묵적인 요청에 따라 대신 행동해 주는 사람을 관망하며 만족스러워하기도 한다. 사회 상류층에 속하는 지적인 유미주의자가 예술계, 더 폭넓게는 문화계에서 독창성을 억누르는 사례는 무수히 많다. 역사를 거슬러 올라가면, 예술을 비난한 고대 그리스의 플라톤도 그중 한 명이다. 조지 버나드 쇼George Bernard Shaw는 자신의 희곡 〈시저와 클레오파트라Caesar and Cleopatra〉에서 이러한 잠재적 성향을 두고 "그는 매우 상식적인 사람이자 좋은 취향을 지닌 사람이며, 따라서 독창성과 용기가 없는 사람이

뱅크시 〈월 아트〉

다."라고 지적했다.

　대중이나 관료 집단은 일부러 보수적인 태도를 고집하는
것도 아니고 일부러 인색하게 구는 것도 아니다. 어느 예술가가
이전에는 본 적 없는 새로운 아이디어를 소개할 때, 종종 받아
들일 준비가 되어 있지 않을 뿐이다. 예술가는 수개월 혹은 수
년 동안의 조사와 실험, 개발 과정을 거쳐 작품을 완성하고는,
자신의 작품을 사람들이 금세 이해하고 수용하기를 기대한다.
하지만 이는 쉽지 않은 일이다. 조지 버나드 쇼가 지적한 바와
같은 실수를 하는 데에는 이유가 있다. 사람은 이해할 수 없는
새로운 것을 만났을 때, 그러니까 미지의 것을 발견했을 때 위
협을 느끼게 된다. 그래서 새로운 것을 제시한 예술가를 믿기보
다는 불신하고 외면하는 것이다.

　예술가는 적대적이고 냉랭한 의심과 압박 속에서도 창조성
을 키우려는 시도를 포기하지 않는다. 그것은 매우 힘든 일이다.
예술가가 답답함을 느끼는 정도는 가장 나은 경우이며, 최악의
경우에는 예술가의 목숨이 위험해지기도 한다. 이는 모든 종류
의 예술가와 창작자에게 용기가 필요한 이유이기도 하다. 역사
속에서는 물론이고 바로 오늘날까지도 작가, 감독, 시인, 작곡
가, 화가는 박해와 투옥, 심지어 고문을 당하기도 한다. 예술을
통해서 자신과 자신의 생각을 표현했다는 이유만으로 말이다.
모든 국가에는 검열이 존재한다. 때로는 독재 정권의 폭력적이

고 노골적인 탄압일 수도 있고, 정치적인 신조를 가진 단일 쟁점 정당의 압력, 미디어의 왜곡 같은 은근한 방식일 수도 있다.

최근 영국에서도 어느 극단의 공연이 취소되고, 코미디언이 할 말을 하지 못하고, 주요 박물관의 웹 사이트에서 특정 이미지가 삭제되는 일이 목격되었다. 당연히 예술가가 내린 결정이 아니다. 사실상 검열을 당한 것이다. 베이징에서는 세계적으로 유명한 화가 아이 웨이웨이Ai weiwei가 가택 연금을 당했다. 그는 집 안에서 고독한 삶을 살며 거대한 국가 권력에 맞섰다. 군사력이나 테러리즘, 정당 활동도 아닌 오로지 예술을 통해서 싸운 것이다.

모든 종류의 예술은 부드러운 것이라는 생각이 존재한다. 예술은 흥미를 불러일으키고 재미를 선사하며 여흥을 위해 만들어진 것이지, 진지한 것이 아니라는 생각처럼 말이다. 그러나 아이 웨이웨이나 푸시 라이엇Pussy Riot을 비롯하여 탄압을 받아온 수많은 예술가가 이러한 생각이 사실이 아님을 보여준다. 플라톤에서부터 푸틴까지 많은 권력자가 창조성을 두려워한 이유는 창조성이 힘 있는 도구이기 때문일 것이다.

창조성은 우리를 표현하는 방법이다. 민주주의에 목소리를 부여하고 문명에 형태를 부여하며, 아이디어와 변화의 동인을 위한 발판이 된다. 그러므로 창조성을 존중해야 한다. 무언가를 창조하는 사람이자 동시에 한 명의 시민으로서, 우리는 언제나

열린 마음과 편견 없는 태도를 지니고자 노력해야 할 것이다. 결국 우리를 사람답게 만들어주는 것은 창의적이고 자유로운 상상력이다. 빈센트 반 고흐는 다음과 같이 물었다. "우리가 아무것도 시도할 용기가 없다면 삶은 어떻게 될까?" 나는 다음과 같이 답할 것이다. "삶의 의미가 희미해질 정도로 지루해질 것이다."

9 끝없는 고찰

데이비드 호크니

조지프 말러드 윌리엄 터너

마르셀 뒤샹

어떤 예술가의 작업실을 방문하든지 간에 공통적으로 발견되는 물건이 있다. 이 물건은 작업실 한가운데나 한쪽 구석, 혹은 사다리 옆에 놓여 있거나, 테레빈유 병에 둘러싸여 있다. 먼지막이 커버가 덮여 있을 수도 있다. 각기 다른 상태이지만 분명 모든 예술가의 작업실에 있을 것이다. 예술가 매우 사랑하는, 그러나 종종 아주 낡은 오래된 의자가 말이다.

그림을 그리거나 조각을 하다가 지친 예술가 편안하게 앉을 수 있는 자리를 마련해 주는 역할을 하기도 하지만, 의자는 그보다 훨씬 더 큰 의미를 가지고 있다. 의자는 창작 과정에서 매우 중요한 책임을 맡고 있기 때문이다. 예술가의 의자에는 변신의 힘이 있다.

WHEN ARTISTS SIT DOWN IN THEIR CHAIRS THEY STOP BEING THE CREATOR AND TURN INTO A CRITIC.

예술가가 작업실 의자에 앉으면 비평가로 바뀐다.

작업실 의자에 앉으면 예술가는 다른 사람이 된다. 작가에서 비평가로 바뀌는 것이다. 가장 세심한 감정가가 되어, 자신이 방금 창조한 작품을 바라보며 작품에 쏟아낸 노력을 평가한다. 지나칠 정도로 비판적인 눈으로 불성실한 부분이나 엉성한 부분, 그리고 기술적인 실수가 있는 부분을 면밀히 살핀다. 때로 문제점을 찾고 나면 벌떡 일어나 수정을 한다.

이 같은 과정을 정례적으로 거치는 대표적인 화가는 데이비드 호크니David Hockney이다. 그는 그림을 다 그린 후 의자에 앉아 방금 작업을 마친 그림을 바라본다. 파리의 비행을 쫓듯, 그의 눈은 캔버스 표면을 이리저리 살피고 문제점을 탐색하느라 분주하다. 종종 별다른 것이 보이지 않기도 한다. 이때는 의자에 기대어 앉아 담배를 피운다. 어느 작은 부분을 쳐다보다가 눈이 찌푸려지기도 한다. 이때는 의자에서 일어나 붓을 잡고, 물감을 묻히고, 마음에 들지 않는 부분에 붓질을 한다. 놀랍게도 이러한 수정 작업은 큰 변화를 가져온다.

데이비드 호크니는 거대한 회화 작품 〈이스트 요크셔 월드게이트에 도착한 봄The Arrival of Spring in Woldgate, East Yorkshire〉에서 소량의 노란색 물감을 한 점 찍어 수정한 부분이 어디인지 나에게 알려주었다. 길이는 구 점 오 미터이고 높이는 삼 점 오 미터나 되는 커다란 그림에 작은 동전 크기만 한 노란색 꽃잎 하나를 더한 수정은 미미한 변화를 가져올 뿐이라고 짐작

했다면 이는 틀렸다. 꽃잎은 미묘하게, 하지만 강렬하게 전체 작품의 균형을 바꾸었으며 작품이 읽히는 방식까지 변화시켰다.

이처럼 완성된 다음에 수정을 한 것으로 가장 유명한 작품은 영국의 낭만주의 화가 조지프 말러드 윌리엄 터너(이하 윌리엄 터너)의 작품이다. 그는 바다 경치를 담은 자신의 우아한 회화 〈헬러부트슬라위스Helvoetsluys〉가 존 컨스터블John Constable의 극적인 회화 〈워털루 다리의 개통Opening of Waterloo Bridge〉과 나란히 걸려 있는 것을 발견했다. 1832년 5월 그해 가장 명망 있는 예술 행사인 로열 아카데미Royal Academy 전시회에서 일어난 일이었다. 윌리엄 터너와 존 컨스터블은 친구가 아닌 라이벌이었다.

존 컨스터블의 그림은 십 년에 걸쳐 완성한 대단한 작품이었다. 색채가 풍성했으며, 웅장함과 박력이 느껴졌다. 이 작품과 비교했을 때 윌리엄 터너 자신의 작품은 어둡고 힘이 없어 보였다. 런던 출신이자 노동자 계급의 예술가인 윌리엄 터너는 현존하는 영국 최고의 화가라는 명성을—조금 더 세련되고 엘리트 계급인—존 컨스터블에게 빼앗기지 않기 위해서는 조치를 취해야 한다고 생각했다.

윌리엄 터너는 자신이 가지고 있는 물감 중 가장 밝은색에 속하는 붉은색을 골랐고, 그 끈적한 물감을 붓에 듬뿍 찍은 후 자신의 작품 위에 거침없이 붓질을 했다. 그는 〈헬러부트슬라위

스〉의 중심을 과감히 공격하고 뒤로 물러섰다. 피처럼 진한 물감이 캔버스로 스며들기 시작하는 장면, 즉 조금은 흐릿하게 보였던 이미지가—존 컨스터블의 훌륭한 작품과 견줄 수 있을 정도로—훨씬 생생한 작품으로 바뀌는 모습을 지켜보았다. 그가 부표를 표현한 것이라고 설명한 붉은색 물감은 고작 커프스단추만 한 크기였지만, 그가 바란 효과를 냈다. 존 컨스터블은 자신의 라이벌이 한 행동을 발견하고는 "여기에 와서 총을 쏘고 갔군!"이라고 말했다. 즉흥적인 수정은 예술가에게 드문 일이 아니지만, 아주 일반적인 일도 아니다.

프랑스 예술가 마르셀 뒤샹은 의자에 앉아서 아주 오랫동안 작품에 대해 생각하는 방식을 선호한다. 그는 화가이자 조각가이지만, 동시에 철학자이기도 하다. 돌진하거나 충동적으로 행동하는 사람이 아니었다. 이러한 그의 성격을 잘 보여주는 작품으로, 전 세계 미술가에게 아이콘이 된 관능적인 상징주의의 걸작이자 그의 마지막 작품이기도 한 〈주어진 것〉이 있다.

내가 뤼크 타위만스의 작업실을 방문했을 때 벽에 느슨하게 걸려 있던 것은 마르셀 뒤샹의 〈주어진 것〉에 대한 오마주 작품이었다. 뤼크 타위만스는 그 오마주를 하루 만에 완성했지만, 마르셀 뒤샹이 〈주어진 것〉을 완성하는 데는 이십 년이 걸렸다. 마르셀 뒤샹은 이십 년 동안 의자에 앉아서 〈주어진 것〉을 생각하는 동시에 끝없이 체스를 두었으며, 이따금씩 정교한

수정을 하거나 새로운 요소를 더했다. 수수께끼 같은 이 작품은 못, 벽돌, 벨벳, 목재, 잔가지, 고무 등의 물체와 물질을 조합한 것이다. 사실상 조소 작품으로 보기도 어려웠다. 오히려 무대 세트 혹은 오늘날의 설치 미술에 가까운 이 작품은 당시 완전히 새로운 것이었다.

우리는 낡은 스페인식 나무 문에 난 작은 구멍을 통해서 〈주어진 것〉을 감상할 수 있다. 구멍을 통해 보이는 모습은 아주 기이하게 비현실적이다. 데이비드 린치David Lynch의 영화에 나올 법한 살인 사건 현장을 연상시키는 장면이다. 전경에 있는 부서진 벽돌 벽 너머로 나체의 여성이 팔다리를 벌리고 누워 있다. 여자의 머리나 오른팔, 두 발은 보이지 않지만 상체와 왼팔, 두 다리는 분명하게 보인다. 왼손에 들고 있는 가스등만 아니었다면 꼭 죽은 사람처럼 보일 것이다. 몸 아래에 있는 부러진 잔나뭇가지와 쪼글쪼글한 낙엽이 더욱 오싹하게 느껴지는 이유는 멀리 보이는 언덕과 소나무 숲의 전원적인 아름다움 때문이다. (이는 마르셀 뒤샹이 오래된 사진을 수정해서 만든 배경이다.) 가만히 멈춰 생각하는 예술가의 작품 중 단연 최고의 작품일 수밖에 없다.

한편 마르셀 뒤샹은 기술적인 면에서 실력이 좋은 편이 아니었다. 그의 형이 훨씬 더 솜씨 좋은 조각가였고 파블로 피카소와 앙리 마티스를 포함해 당시 파리에서 활동하던 대부분의 화가가 마르셀 뒤샹보다 훨씬 뛰어난 기술력을 가지고 있었다. 전

ART IS NOT
ABOUT ITSELF
BUT THE
ATTENTION WE
BRING TO IT.

Marcel Duchamp

예술은 그 자체보다는 바라보는 시선에 관한 것이다.

마르셀 뒤샹

형적인 기준으로 판단한다면 마르셀 뒤샹은 훌륭한 예술가가 아니다. 하지만 그가 대단한 이유는 예술가처럼 생각하는 방법을 알고 있었기 때문이다.

이 책에서 지금까지 소개한 내용을 되짚어 보면, 마르셀 뒤샹이 성공할 수 있었던 이유를 알 수 있다. 그에게는 사업가와 같은 면모가 확실히 있었다. 뉴욕으로 가서 프랑스 남자의 매력을 내세우며 부유한 미국 여성에게 자신과 자신의 커리어를 지원해 달라는 요청을 하거나, 공기밖에 들어 있지 않은 향수병을 만들어 화제를 일으키기도 했다. 기술적으로 부족한 실력 때문에 자신이 실패할 것 같다는 고민이 들었을 때, 플랜 B로 방향을 수정하여 세계 최초의 개념 미술 작가로 스스로를 재탄생시키는 것으로 해결책을 찾았다. 진지한 호기심을 품는 일에 관해서는 두말할 것도 없을 것이다. 탐구 정신에 대해 그와 겨룰 수 있는 사람이 별로 없을 정도이기 때문이다. 엄청난 양의 글을 읽었고, 다다이즘°에서 팝 아트까지 당대 중요한 예술 운동에 영향력을 미쳤고, 프로 체스 선수로도 활동했으며, 유럽과 미국에 있는 지식인과 활발하게 교류했다.

게다가 그는 다른 사람의 것을 자신의 것으로 만드는 일을

° Dadaism, 모든 사회적·예술적 전통을 부정하고 반이성·반도덕·반예술을 표방한 예술 운동

주저하지 않았다. 〈주어진 것〉 속 나체 여성의 자세는 그가 처음으로 생각해 낸 것이 아니라, 귀스타브 쿠르베Gustave Courbet의 〈세상의 기원The Origin of the World〉에서 가져온 것이다. 또 그가 이토록 중요한 인물이 될 수 있었던 이유는 기존의 것을 의심했기 때문이다. 그는 끊임없이 질문했다. 왜 예술은 아름다워야만 할까, 왜 예술가가 만든 작품만 예술이 될 수 있을까? 이러한 질문에 대해 그는 소변기를 사고는 이를 '레디메이드ready-made'°라고 칭하는 것으로 답변했다. 그리고 이는 새로운 길이 되었다. 덕분에 앤디 워홀, 제프 쿤스Jeff Koons, 데미안 허스트, 아이 웨이웨이 등 수많은 예술가가 자신의 작품 세계를 펼칠 수 있었다.

〈주어진 것〉을 통해 우리는 그가 큰 그림과 세부적인 부분을 어떻게 함께 생각했는지를 고찰할 수 있다. 이 커다란 작품은 조그마한 구멍으로만 감상할 수 있다. 구멍은 마르셀 뒤샹의 관점을 의미한다. 그는 관람객이 마음대로 정한 각도에서 작품을 감상하게 두는 것이 아니라, 창작자인 자신이 세부적인 감상법을 결정하기로 했다. 이러한 생각을 바탕으로 아주 구체적이고 고정된 하나의 시점에서만 작품을 볼 수 있게 만든 것이다.

° 예술가의 선택에 의해 예술 작품이 된 기성품으로, 마르셀 뒤샹이 창조해 낸 미적 개념이다.

또한 명성과 생계 모두가 위험에 처할 수 있었지만, 핵심적이고 도 강력한 미술계의 관습에 도전한 그가 용감했다는 사실에는 의심의 여지가 없다. 물론 이에 대한 보상을 받았다. 근본적으로 미술사의 역사를 바꾸었을 뿐만 아니라, 문화의 역사를 바꾸기 도 했다. 초현실주의, 몬티 파이선°, 펑크 록도 그의 덕을 봤다.

마르셀 뒤샹은 창조성을 키우는 방법을 알려줄 수 있는 좋은 롤 모델이다. 그는 누구나 예술가가 될 수 있다는 열정적인 신념을 품었고, 이를 평생 우리에게 보여주고자 했다. 그는 상상력을 발산할 도구로 순수 예술을 선택했지만, 그의 방식은 모든 영역의 창조적인 일에 그대로 적용될 수 있다. 마르셀 뒤샹은 행동하는 일보다 생각하는 일에 더 많은 시간을 보냈다. 가만히 멈추어 삶과 창조성, 무수한 가능성에 대해 생각했다. 나도 지금 그렇게 하려고 한다.

°　　Monty Python, 영국의 전설적인 코미디 그룹

영혼은 늘 문을 열어둔 채,
황홀한 경험을 환영할 준비가 되어 있어야 한다.

에밀리 디킨슨

PART 2

우리가 예술가가
되어야 하는 이유

1 사고방식의
전환

〈모든 학교는 예술 학교여야 한다All Schools Should Be Art Schools〉는 밥 앤 로버타 스미스Bob and Roberta Smith라는 가명으로 활동하는 영국 화가의 작품이다. 그는 영국 학교에서 예술과 디자인의 역할이 줄어드는 상황을 우려하는 예술가의 느슨한 모임, '예술당Art Party'의 출발을 위해 〈모든 학교는 예술 학교여야 한다〉를 창작했다.

이 같은 움직임이 촉구하는 내용은 꽤 구체적이지만, 그 이상으로 흥미로운 관점을 제시한다. 어쩌면 모든 학교가 예술 학교여야 하는 것이 아닐까? 커리큘럼이 아니라 교육 태도에서는 말이다.

ALL SCHOOLS SHOULD BE ART SCHOOLS

모든 학교는 예술 학교여야 한다.

중요한 질문을 해야 할 때이다. 세상이 앞으로 창조성을 중심으로 돌아간다면, 더 많은 시간을 무언가를 만드는 데 사용하게 된다면, 우리는 지금 무슨 일을 해야 할까? 아마 자라나는 세대가 미래를 준비할 수 있도록 돕는 일을 해야 할 것이다. 현재의 공교육 시스템에 좋은 점이 별로 없다는 의미는 아니다. 다만 ―모든 일이 그러하듯― 어느 정도 더 좋게 변화시킬 수 있는 부분이 있다는 사실을 말하고자 한다. 디지털 혁명이 불러온 커다란 변화로 인해, 미래의 교육 형태는 완전히 달라질 것이다.

교육이 제공되는 방식과 또 교육을 수용하는 방식에도 변화가 일어나고 있다. 전 세계에 있는 많은 학교와 대학교에서도 디지털 혁명이 불러온 도전 과제와 가능성을 빠르게 감지하고 있다. 이미 개방형 온라인 강좌MOOC: Massive Open Online Courses 가 생겨나 국제적으로 저명한 각 분야의 전문가가 제공하는 인터넷 강의를 사용자가 자유롭게 이용할 수도 있으며, '거꾸로 교실flipped classroom'이라는 개념이 생겨나기도 했다. 이는 학교라는 물리적인 공간은 서로의 생각을 공유하고 발전시키는 사회적 장으로 사용하고, 수업은 인터넷을 통해 일대일 방식으로 이루어지는 교육 구조를 말한다.

기존 교육이 지닌 제약에서 자유로워진 새로운 교육 방식은 독립적 사고와 자신감을 키우는 데 효과적이다. 독립적 사고와 자신감은 창조성 중심의 문화를 발전시키기 위한 필수적인

ART SCHOOL
TEACHES YOU
HOW TO THINK,
—NOT—
WHAT TO THINK.

예술 학교는
무엇을 생각할지 가르치지 않는다.
어떻게 생각할지를 가르친다.

요소이기도 하다. 그러나 나는 밥 앤 로버타 스미스가 제시한 비전이 이보다 조금 더 앞서 있다고 생각한다. 그의 비전은 예술 학교에서 직접 경험한 내용을 바탕으로 얻어진 것이다. 그는 예술 학교를 다니며 '무엇을 생각할지가 아니라 어떻게 생각할지'를 배웠다고 말한다.

밥 앤 로버타 스미스는 1990년대 초반 당시 세계에서 가장 유명한 예술 학교로 손꼽히던 골드스미스 대학교Goldsmiths College에 다니고 있었다. 이곳에서 대중 매체의 관심을 원하고 기득권을 조롱하는 한 무리의 예술가들이 배출되었으며, 그들은 이후 와이비에이YBA:Young British Artists로 불렸다. 활동적이고 거만한 젊은 시절의 데미안 허스트가 와이비에이의 리더였다. 알다시피 그는 그 후 가장 성공한 예술가 중 한 명이 되었다.

오늘날의 데미안 허스트를 만든 곳이 골드스미스 대학이다. 데미안 허스트는 대학교에서는 주목을 받았지만, 중고등학교에서는 간신히 유급을 면할 정도의 형편없는 미술 성적을 받았다. 세상에서 가장 영향력 있고 혁신적이며 진취적인 예술가의 미술 성적이 하위권이었던 이유는 무엇일까? 어째서 대학교에 진학한 후에야 자신의 능력을 발휘할 수 있었던 것일까? 밥 앤 로버타 스미스는 이 같은 문제가 생기는 이유가 학교에서 가르치는 지식이 한정되어 있기 때문이라고 주장한다. 여러 세대가 지나도록, 고정되어 있는 테두리를 벗어나지 못한 규칙을 기

반으로 교육하기 때문이라는 지적도 덧붙였다. 그는 예술과 창조성은 '규칙을 깨고 새로운 것을 발견하는 것이 목적'이라 말한다. 물론 규칙을 깨는 방법을 배우기 위해 학교에 가야 한다는 데는 역설적인 측면이 존재한다. 그럼에도 고민할 가치가 있는 문제이다. 그 고민을 통해서 오늘날의 교육 체계가 지닌 문제, 즉 교육 체계가 의도치 않게 성장을 제한한다는 역설을 극복하는 방법을 찾을 수 있을지도 모른다.

전 세계의 많은 학교의 학생은 자리에 앉아 알베르트 아인슈타인과 갈릴레오 갈릴레이가 발견한 과학적 사실이나 윌리엄 셰익스피어의 희곡, 나폴레옹의 공적 등에 대한 수업을 듣는다. 그리고 이를 잘 기억하는지 점검하는 시험을 치르게 된다. 하지만 이들이 '무엇을' 했는지에 대해서만 배울 뿐, '어떻게' 그 일을 했는지에 대해서는 배우지 못하는 것은 아닐까? 알베르트 아인슈타인, 갈릴레오 갈릴레이, 윌리엄 셰익스피어가 배워야 할 인물이 된 이유, 즉 대단한 일을 해낼 수 있었던 근본적인 이유는 기성세대의 생각을 무시하고 사회가 오랫동안 고수해 온 전제에 용감한 질문을 던졌기 때문이다. 달리 말하면, 남이 시키는 대로 하지 않았기 때문에 대단한 업적을 세울 수 있었다.

밥 앤 로버타 스미스는 예술 학교에 다닌 덕분에 문제를 탐구할 때 더욱 독립적으로 판단할 수 있었으며, 나름대로의 결론을 내릴 수 있는 자신감을 다질 수 있었다고 말했다. 예술 학교

는 스스로 보고 이해하고 판단한 다음, 탐구하고 싶은 주제를 물리적인 작품으로 표현하라고 가르친다. 또한 '사실'은 곧 결론이 아니라 그저 시작점에 불과한 것으로 다룬다. 주어진 사실을 가지고 무엇을 하는지를 중요하게 여길 뿐이다. 표현 방식이나 소재, 수단은 자유롭게 결정할 수 있고, 작품에 대한 해석 역시 각자의 몫으로 둔다. 이 같은 교육 방식의 바탕에는 삶은 불확실한 것이며 결코 하나의 정답은 없다는 전제가 깔려 있다. 모든 것은 고찰해 볼 필요가 있고, 개인의 관점은 저마다 다를 수밖에 없다는 전제 역시 깔려 있다.

단순히 제공받은 정보를 잘 암기했다는 사실을 증명하는 시험을 중요하게 여기는 오늘날의 공교육 시스템이 실제로 얼마나 가치가 있는지에 대해 의문을 품게 된다. 물론 지식의 기본이 되는 요소는 배워야 할 것이다. 또 실제로 도움이 되는 형태의 시험이나 평가도 있을 것이다. 하지만 지금처럼 대부분의 시험이 지식을 암기하고 있는지 확인하기 위한 형태이어야 할까? 마우스를 몇 번 클릭하기만 하면 대부분의 정보를 금세 찾을 수 있는 오늘날, 기존의 시험 방식은 낡아버린 도구가 아닐까? 또 기존의 시험 방식은 학생이 무엇을 모르고 있는지 알려 줄 뿐, 학생이 무엇을 아는지 자랑할 수 있는 기회는 주지 않는 것이 아닐까? 공개적인 망신에 대한 두려움이 오히려 창조성이 자라날 가능성을 빼앗고 있는 것은 아닐까? 시험이 시야를 열

어주는 것이 아니라 오히려 가리개를 씌우는 것은 아닐까?

학교 및 대학교 내에서 창조성이라는 가치를 지금보다 더 중요하게 다룬다면 어떨까? 그렇게 된다면 그 학교는 예술 학교의 교육 방식을 더 적극적으로 고려해 볼지도 모른다. 학생의 관심과 성향이 반영된 과제에 좀 더 집중하고, 시험에는 덜 집중하는 방식으로 말이다. 옳고 그름보다는 새로움과 흥미로움에 초점을 맞추는 수업은 창조성 중심의 경제에서 필요한 기술을 개발하는 데 있어 보다 효과적일 것이다.

이 같은 교육 환경에서는 직접 자신의 생각을 말하거나 서로를 비평할 수 있는 기회가 더 많아진다. 이때 교사는 모든 정답을 알고 있는 사람으로서 개입해서는 안 된다. 소크라테스의 문답법을 기반으로 한 대화를 통해 학생이 스스로 중요한 것을 발견하고, 사고가 확장될 수 있도록 도와주는 역할을 해야 한다. 비평의 목표는 조롱하거나 비하하는 것이 아니라, 생각의 지평선을 확장하고 문제를 파악하며 모순되는 부분을 해결하는 것이어야 한다. 밥 앤 로버타 스미스에게 비평하는 법과 비평받는 법을 가르쳐준 곳 역시 예술 학교였다. 이로 인해 지적인 엄정함은 물론 쉽게 상처받지 않는 감정의 근력을 키울 수 있었다. 이 두 가지는 모든 창조적인 활동에서 중요한 요소이다. 자신에 대해 더욱 잘 알고 스스로에게 강한 확신을 품은 채 학교를 졸업할 수 있었던 그는 모든 학생이 학교를 그렇게 졸업할

수 있어야 한다고 말한다.

　나는 예술 학교의 교육이 비교적 형식에 치우치지 않는다는 점도 창조성을 이끌어내는 데 중요한 역할을 한다고 생각한다. 물론 초등 교육이나 중등 교육에 이러한 요소를 반영하는 것은 쉽지 않은 일이다. 하지만 목표로 삼아볼 수는 있을 것이다. 학교가 창조성과 자아를 발견하는 장이 될 수는 없을까? 학교가 좀 더 예술 학교 같아진다면, 학생은 좋은 생각을 품는 방법을 배울 수 있을 뿐만 아니라 그 생각을 실현하는 데 필요한 진취적인 태도도 배울 수 있다.

　예술 학교를 졸업한 학생 대부분은 다른 사업체에 소속되는 방향이 아니라, 독자적인 방식으로 자신의 포부를 실현하는 방향으로 나아간다. 그래서 예술 학교의 학생은 취업 설명회에 참석하고, 면접 준비를 하며, 미래의 상사 의중을 파악하는 일을 걱정하는 대신, 원하는 것을 어떻게 만들고 어떻게 실현할지에 대해 열중한다.

　개인의 취향과 관심 분야를 세심하게 반영하는 일종의 '맞춤식 커리큘럼'을 지금부터라도 시작해야 한다. 과거에는 교육 자원 문제나 필수적으로 치러야 할 시험 등 현실적인 한계점이 있었다. 하지만 기술이 빠르게 발달하는 오늘날이기에, 기존의 교육 체계를 변화시킬 기회가 저절로 모습을 드러낼지도 모른다. 삶과 관심사를 직접 결정하고 표현할 수 있는 기술을 쓰며

자란 세대는 기성복처럼 동일한 교육 체계에서 많은 것을 배울수 없다. 그도 그럴 것이 그들은 고등 교육을 받을 때쯤 이미 자신만의 음악 혹은 영상의 플레이 리스트를 가지고 있을뿐더러 페이스북, 구글 등으로 자신에게 맞추어진 세계를 누리고 있을 테니 말이다. 위에서 아래로 전달하는 방식의 직선적인 교육 체계를 고수하는 것은 댐에 난 구멍을 손가락 하나로 막고 있는 것과 다름없다. 자신에게 맞는 교육을 원하는 수많은 개인의 요구가 터져 나오면 금방 무너지고 말 것이다.

대체로 만 16세 이상의 학생을 가르치는 예술 학교는 개인에게 초점을 맞춘 교육을 하는 경향이 있다. 교사는 학생이 규칙을 준수하도록 관리하고 시험을 준비하게 만드는 역할보다, 학생이 스스로 배울 수 있도록 돕고 그 과정을 함께하는 역할을 한다. 이러한 교육 환경에서는 자신의 관심 영역을 쉽게 발견하고 세상을 훨씬 더 흥미진진하게 바라볼 수 있다. 이는 기존의 관습이 느슨해질 때 가능해지는 일일 것이다.

모든 학생은 독립적으로 생각할 줄 알고, 지적인 호기심과 자신감이 있으며, 필요한 자원을 스스로 구할 수 있는 개인이 된 상태로 졸업을 해야 한다. 미래가 기대되는 마음, 그 미래에 자신이 어떻게 기여할지에 대해 충분히 준비가 된 상태로 말이다. 하지만 오늘날의 학생은 대체로 설레는 마음으로 졸업하지 못한다. 학교를 졸업할 때쯤에는 오히려 자신이 누구인지에 대

한 확신이 줄어들게 된다. 자신감은 사라지고 실패자가 된 것 같은 기분이 들기도 할 것이다. 이는 누구에게도 도움이 되지 않는 결과이다.

모든 학교가 예술 학교처럼 교육한다면 지금보다 나아질까? 이에 대한 견해는 저마다 다를 것이다. 물론 기술이나 대중 매체, 뇌신경학 등 교육 외에도 굉장한 가능성을 가진 중요한 분야도 많다. 하지만 새로운 가능성을 고려했을 때, 지금 당장 노력해야 할 분야는 교육이다. 앞으로는 아주 많은 것이 변할 것이며 그중에는 학교의 역할과 목적, 시스템도 포함되어 있을 것이다.

향학열이 불타는 고령 인구가 생겨나고 창조성 중심의 경제가 확장되면서 디지털 세상으로 변해가는 지금, 학교는 물론 교육의 의미도 달라졌다. 평생 한 가지의 직업만 가지고 산다는 생각 역시 일반적이지 않다. 팔십 년 동안 근로를 해야 한다면 수십 년 동안 한 분야에서만 밭을 일구는 것이 아니라, 여러 분야를 탐색하게 될 가능성이 높기 때문이다. 어쩌면 나중에는 갓 성년이 되는 시기에 공교육 과정이 끝나버리는 오늘날의 모습이 매우 이상하게 여겨질지도 모른다. 앞으로는 많은 사람들이 공교육 과정을 마친 후에도 각종 학교를 비롯해 교육 센터, 대학교 등에 다시 다니게 될 것이다. 그때 교육 기관은 예전과 같이 '출입 금지' 표시가 내걸린, 담장에 둘러싸인 정원이어서는

안 된다. 대문이 활짝 열린, 세상에 나누어줄 수 있는 눈부신 재능과 자원을 품은 배움의 중심지여야 한다. 학교는 영감과 지식, 생각할 기회가 필요할 때마다 플러그를 꽂을 수 있는 충전 콘센트와 같은 장소가 되어야 한다.

2 개인에게
주어진 기회

모든 학교가 예술 학교여야 한다면, 모든 사무실은 예술가의 작업실이어야 할 것이다. 이는 모두가 파란색 작업복을 입고 주머니에 붓을 잔뜩 꽂은 채 출근해야 한다는 이야기가 아니다.

창조성을 기르는 것이 사업의 목표라면, 일터는 지금보다 더 협동적인 분위기를 형성해야 하며 덜 수직적인 분위기가 되어야 한다. 창조성 중심의 경제에는 독립적으로 사고할 수 있고 상상력을 기반으로 생각할 수 있는, 능력과 자유를 지니고 있는 개인이 필요하다.

YOU CAN'T WAIT FOR INSPIRATION, YOU HAVE TO GO AFTER IT WITH A CLUB.

Jack London

영감은 가만히 기다리는 것이 아니라
찾아 나서야 하는 것이다.

잭 런던

혁신적이고 야심 찬 기업은 가치 있는 아이디어를 떠올릴 수 있고 이를 실현할 수 있는 사람이 필요하다고 말한다. 그럼에도 불구하고 대다수의 기업은 아직도 전통적으로 내려오는 권위주의적 구조를 고수한다. 물론 예외는 있다. 브레인 트러스트° 시스템을 비롯해 모든 직원을 대상으로 영화 시나리오 아이디어를 공개적으로 모집하는 방침 등을 지닌 픽사 애니메이션 스튜디오Pixar Animation Studios도 그중 하나일 것이다. 하지만 여전히 매우 드문 경우이다.

대부분의 기업이 택하는 기본적인 구조와 방침은 직원의 재능을 표현할 기회와 자신감을 가질 최적의 여건을 조성하는 데 한계가 있다. 고용자와 피고용자의 관계는 대체로 협력이 아닌 종속을 바탕으로 한다. 그렇기 때문에 개인이 억눌리는 경험을 겪거나 어린아이처럼 취급되는 일을 받아들여야 할 때도 많다. 이러한 근무 환경은 창조성에 전혀 도움이 되지 않는다.

개개인이 주로 독자적으로 활동하는 예술계와 비슷한 시스템이 마련된다면 어떨까? 이게 가능하다면, 전문적인 기술이 있는 개인은 예술가처럼 개인 사업가에 가까운 형태로 일하게 될 것이다. 크고 작은 기업은 여전히 존재하겠지만, 기업을 위해 일

° Brain Trust. 다 함께 토론하고 아이디어를 공유하며, 문제를 해결하는 픽사의 회의 시스템

하는 것이 아니라 기업과 함께 일하게 될 것이다. 개인과 기업의 협동 관계는 이십 년 동안 지속될 수도 있고, 단지 이십 분 동안 지속될 수도 있다. 풀타임 근로자의 혜택, 즉 미래가 보장된다는 안정감은 사라질 테지만 독립성은 커질 것이다. 물론 안정감은 환상일 때가 많다. 이러한 시나리오는 이미 수백만 명의 프리랜서가 직면하고 있는 현실로 자리 잡았지만, 여전히 일반적인 경우가 아니라 예외에 속한다. 종종 프리랜서는 필수 불가결한 존재라기보다 아웃사이더, 잡무를 담당하는 일꾼, 임시적으로 필요한 전문가 등으로 여겨진다. 하지만 대부분이 프리랜서가 되는 시대가 온다면 상황은 완전히 달라질 것이다. 고용, 더 나아가 사회의 역학 관계가 변하게 되기 때문이다.

프리랜서가 호황기를 즐길 수 있고 불황기를 잘 버텨낼 수 있도록 돕는, 새로운 지원 체계를 만드는 일은 결코 쉽지 않다. 나는 변화가 생기기 위해서는 노동 보수 체계의 경직성부터 재검토되어야 한다고 생각한다. 보수를 책정할 때, 창의적인 사람이 제공하는 부가 가치와 특별한 기술이 부여하는 가치가 고려되어야 할 것이다. 보너스와 인센티브도 좋지만, 성과에 대한 공정한 공유가 있어야 한다. 프리랜서가 상업적인 서비스나 제품을 만들거나 개발하는 일에 참여했다면, 마땅히 기여에 상응하는 몫을 받아야 한다. 프리랜서가 자신의 지적 재산권을 기업에 양도하는 오늘날의 관습도 변해야 하며, 더 공정한 방식으로 부

를 분배하는 새로운 체계를 수립해야 한다. 소수의 기업 간부만이 아니라 다수의 창의적인 인력을 인정해 주고 보상해 주는 체계가 절실하다.

　　관찰자의 위치에서 보아도, 메가(아주 거대한 것)와 마이크로(아주 작은 것)가 성장하는 경향을 뚜렷하게 관찰할 수 있다 메가와 마이크로 중간에 있는 평균적인 것은 점점 경쟁력이 낮아지고 있다. 인터넷을 통해 즉각적인 반응을 확인할 수 있을 뿐만 아니라 소비자의 선택권이 다양해졌기 때문이다. 그럭저럭 괜찮았던 것이 이제 안 괜찮아진 것이다. 양쪽으로 분리되는 현상은 확연하게 드러난다. 한쪽에는 글로벌 브랜드, 도심을 벗어난 곳에 위치한 넓은 쇼핑몰, 주요 인터넷 사이트 등이 건재하는 한편, 다른 쪽에는 본연의 개성에 충실한 채로 작고 한정된 지역에서 개인 소비자를 위한 제품이나 서비스를 제공하는 전문가가 주목을 받고 있다.

　　개인 사업가로 이루어진 무리나 작은 조합이 등장해 새로운 창조적인 집단으로 진화하고 있다. 또한 가구 공예가, 제빵 기술자, 일요일마다 그림을 그리는 화가나 파트타임 발명가 등 창조적인 사람이 가득한 사회로 조금씩 넘어가고 있다. 이들은 대부분 디지털 세계를 기반으로 일을 하거나 그 혜택을 받고 있을 것이다. 이로써 창조성이 있는 사람이 따로 존재한다는, 잘못된 이분법적 사고는 사라지고 있다. 누구나 고유의 장점을 지닌

무언가를 창조할 수 있는 재능을 타고났다는 사실을 깨닫게 되길 바란다.

오늘 아침 당신이 주문한 커피를 건네준 스물한 살의 여성은 어쩌면 유명한 파트타임 웹 디자이너일 수 있다. 혹은 지난 금요일에 당신의 쓰레기통을 비워준 젊은 남성은 상당한 팔로워를 보유하고 있는 밴드의 리드 보컬일 수도 있다. 내가 만난 수많은 사람 중에는―젊은 사람이든 나이가 든 사람이든―사이드 프로젝트의 일환으로 한두 가지의 창조적인 일을 시도해보는 이들도 많다. 본업과 부업을 그저 즐겁게 해나가는 사람도 있고, 여러 종류의 일과 사업으로 수익을 창출하는 사람도 있다. 또 부업으로 무척이나 큰 성공을 거두어 경제적으로 큰 수입을 얻은 사람도 있다.

창작 활동과 조금 더 안정적인 직업을 겸업하는 일은 예술가에게 매우 익숙하다. 그들은 고위험 직업과 저위험 직업을 결합하는 일을 수백 년 동안 해왔기 때문이다. 예술가가 아닌 일반적인 피고용인의 경우, 기업의 엄격한 체계와 속박에 순응하고 한 사람의 보스가 모든 일을 감독하는 시스템에 익숙할 것이다. 하지만 이는 창조성을 중시하거나, 창조성에서 이익을 얻는 모든 곳에서 점점 구식의 시스템이 되어 사라질 것이다. 수직적인 명령이 이루어지는 전통적인 시스템은 군사를 이끌거나 쇠사슬에 묶인 채로 야외에서 노동을 하는 죄수를 통솔할 수 있는

최적의 방법이었다. 상상력을 억압하는 가장 확실한 방법이기 때문이다. 하지만 이제 달라져야 한다. 기존의 방식과 다른 방식으로 접근할 때, 즉 모두가 자신의 생각을 표현할 수 있고 저마다의 상상력과 재능을 이용해 사회에 기여할 수 있을 때, 또 다른 미래가 올 수 있다. 인간을 특별한 존재로 만들어주고 삶을 살 만한 가치가 있도록 만들어주는 것은 힘이 아니라 생각이다. 예술가는 그것을 오래전에 알아낸 사람들이다.

THE MAIN THING IS TO BE MOVED, TO LOVE, TO HOPE, TO TREMBLE, TO LIVE.

Auguste Rodin

가장 중요한 것은
감동받는 것, 사랑하는 것, 희망하는 것,
떨리는 것, 사는 것이다.

오귀스트 로댕

발칙한
예술가들

1판 1쇄 발행 2021년 7월 14일
1판 2쇄 발행 2023년 1월 20일

지은이 윌 곰퍼츠
옮긴이 강나은

발행인 양원석
편집장 차선화 **해외저작권** 임이안
영업마케팅 윤우성, 박소정, 이현주, 정다은, 백승원

펴낸 곳 ㈜알에이치코리아
주소 서울시 금천구 가산디지털2로 53, 20층 (가산동, 한라시그마밸리)
편집문의 02-6443-8861 **도서문의** 02-6443-8800
홈페이지 http://rhk.co.kr
등록 2004년 1월 15일 제2-3726호

ISBN 978-89-255-7999-3 (03600)